百年巡禮若冲

在真實與想像之間
走進江戶天才畫家的奇想世界

【完全保存版】

監修　狩野博幸

譯者　林美琪

序言

伊藤若冲堪稱今天日本美術史界的超級巨星。這麼說或許有點老王賣瓜，二〇〇〇年由本人負責策劃的「歿後二〇〇年 若冲」大展（京都國立博物館），就是捧紅這位巨星的契機。大批人潮在售票處詢問「『若冲』展在這裡嗎？」的景象，成為我終生難忘的回憶。

即便展覽結束了，仍可見到若冲畫作被用於電視廣告的背景，甚至於吉本新喜劇的舞台布置，老實說我除了驚訝，還是驚訝。

從二〇一六年舉辦的「生誕三〇〇年紀念 若冲展」可見這股熱潮依舊不退，展覽盛況一如各位所悉。

接受所謂戰後教育的我，對於江戶時代的印象除了幕末的「革新運動」外，也不過就是個窮極無聊的封建時代罷了。然而，愈是研究我卻更加明白，這種刻板印象太過武斷。

十八世紀江戶時代中期，特別是在京都蓬勃發展的文化，其豐饒程度遠遠超乎我的想像。儘管若冲幾乎沒受過專業繪畫訓練，但人們不但喜歡他的畫，更將他與圓山應舉、與謝蕪村等人並列為京都畫壇菁英之一，讓我體會到十八世紀的京都文化是多麼重視個性與自由度，富有多麼深厚的底蘊。

本書出版的目的在於介紹公共機構所收藏的若冲作品，若能成為各位若冲迷的欣賞媒介，實感榮幸。

※編注：本書中的「Information」是基於繁體中文版出版時的資訊（截至2019年10月）編修而成。最新資訊建議請上官網查詢（部分優惠費用僅適用於日本國內人士。）

※日文版製作人員
執筆／佐佐木正孝（Kids Factory）
書籍設計／米倉英弘、柏倉美地（細山田設計事務所）
協力／山田やすよ、スガイスウ
排版／片寄雄太、生出祐子（And-FabFactory Co., Ltd.）
印刷／圖書印刷株式會社

第1章

不為人知的
祕藏作品，
盡收眼底。

【祕藏作品】
——從沉眠於日本的夢幻逸品，到絕少
親眼見到的代表作，各種非常態展示的作品
都將透過這本畫誌藝廊毫無保留地一舉公開！

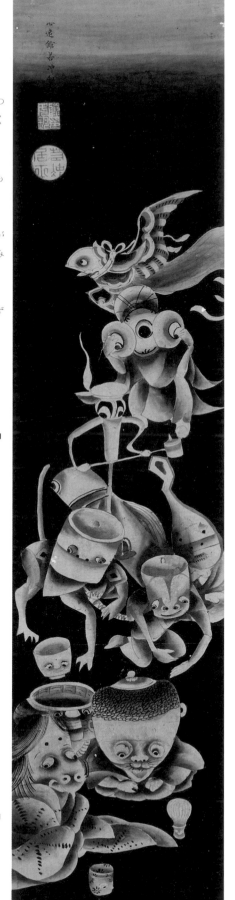

付喪神圖
（つくもがみず）

附靈於茶道用具中的付喪神們
夜夜蠢蠢欲動的愉快身影

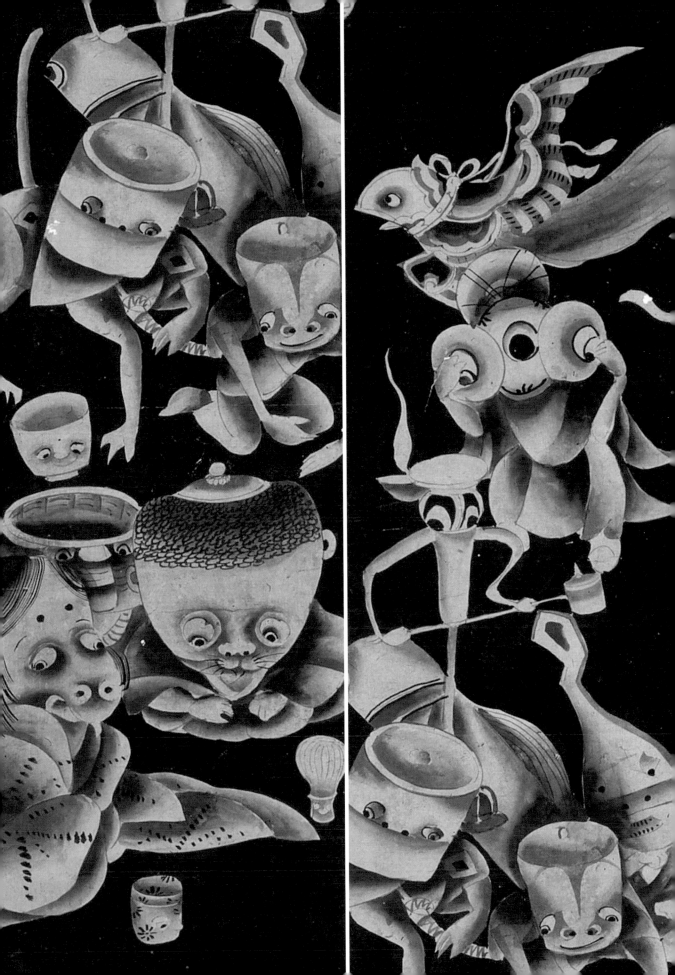

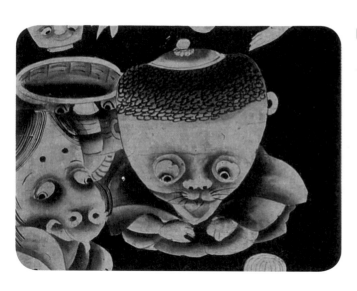

如大頭玩偶「福助」般跪坐鞠躬哈腰、畢恭畢敬的茶釜

彷彿身旁有個對話框，說著「真是上等好茶」的茶釜付喪神。畢恭畢敬雙手扶膝的模樣配上逗趣的表情，兩者之間的落差令人會心一笑。這難不成是來自〈鳥獸戲畫〉的傳統嗎？看來描繪莊嚴佛畫的若冲也能畫出幽默的圖繪呢。

付喪神圖

於黑夜中降臨的付喪神
其逗趣模樣令人不覺莞爾

所謂「付喪神」指的是附靈於古老用具或自然物中的妖怪、精靈。有人說他們寄宿於百年器物中，也有人認為他們是從被主人遺棄的古老道具中誕生。這群與京都關係匪淺的妖怪相傳在平安時代，曾有許多老舊器具因為年末大掃除時遭人捨棄而懷恨在心，於是化身成付喪神成群結隊地從一條通向京都的西邊一路向東遊行。對於生活在京都的若冲而言，這類妖怪的題材可以說再適合不過了。

諸如〈百鬼夜行繪卷〉等，日本自室町時代以來就有許多以付喪神為題的作品，描繪每一件遭人捨棄的古老道具化身成妖怪的模樣。正如畫上所示，他畫出了通俗討喜的模樣，而精靈們歡樂的姿態、古怪的表情也不禁讓人想起石峰寺五百羅漢（P.172）那一張張獨特的面孔，展現天衣無縫的藝術品味。

茶道用具化作妖怪

這幅畫作呈縱長的條幅狀，背景只有上方留下些微明亮，餘盡是一片直到底部的漆黑。以黑白層次的變化便能生動地描繪出妖怪姿態，足見若冲對明暗的敏銳度。

於黑暗中蠢蠢欲動的付喪神，以彷彿會在現代動漫中登場的形象帶著逗趣的表情，悠悠地排成一列。從表情的陰影以及聚焦於正下方的視線來看，不難想像他們也許正從閣樓的縫隙偷窺人們。雖然氣氛有些詭譎，看起來卻又不失歡樂，教人會心一笑。

此外，這些付喪神一方面顯然是豐富想像力下的傑作，一方面又處處讓人聯想到他們變身前的「原形」。畫面前方可見從茶釜、水罐、茶杯等變化而來的茶道用具妖怪行列，後面則緊跟著鳥兜、鼓、琴、琵琶、燭台等日用品及舞樂用品組成的混合隊伍。每一個的外型與其說是恐怖，倒不如說更重視可愛和逗趣的氛圍。尤其是採跪坐之姿低頭行禮的茶釜，就好比招福玩偶「福助」的插畫風翻版。如果是這麼歡

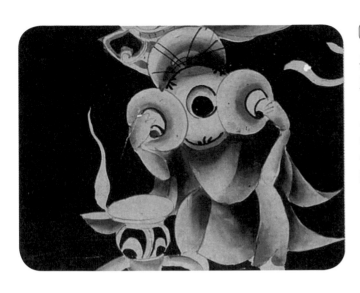

欣賞重點

與昆蟲幾有幾分神似
既詭異又可愛的妖怪圖

由鼓變身而來的付喪神，外形宛如一隻昆蟲。就好比〈菜蟲譜〉（P.72）中長相逗趣的青蛙，若冲會將人類的表情與動物或妖怪相結合，這種擬人化也許正是萬物有靈的體現。

在此不妨分析一下若冲的年譜。五十幾歲的他正值繪製並捐贈〈動植綵繪〉系列大作，創作生涯走一段落的階段；這個時期的創作有走俏皮風格的〈伏見人形圖〉、龍的表情帶點漫畫味道的〈雨龍圖〉（個人收藏）等，顯示若冲開始以自己的步調創作畫風活潑的作品。另外，他還完成〈乘輿舟〉（P.108）等拓版畫，踏入單色調的嶄新世界，因此也可說是若冲鑽研各種新技法的時期。

若冲以輕鬆的筆調描繪風趣角色的同時，也不斷研究黑色的明暗漸層表現方式。這幅妖怪圖讓人看到他技巧成熟後的新境界——透過明暗對比營造出不可思議的吸引力，持續擄獲觀者的心。

樂的妖怪大遊行，反而是人類會想在一旁偷看吧！

付喪神在陰影中展現活潑生命力的這幅作品即便在現代看來依然十分新穎，並且帶給人們一種「還會跑出什麼東西來？」的興奮感與期待感。巧妙結合了這般將器物看作生物的獨特觀點、對於不存在之物的想像力以及讓創意自由發揮的好奇心，正是若冲畫作的一大魅力。

就在一一想像這些愉快的付喪神變身前的形貌，並被他們逗趣的目光與神情所吸引時，人們便會走入若冲編織的光影世界。就連觀者也在不知不覺間身陷黑暗的虛空之中，這幅作品彷彿能留下如此不可思議的餘韻。

落款寫著「心遠館若冲製」。比起初期那生澀的筆觸，這幾個字顯得成熟許多。從圓形的「若冲居士」朱印開始出現缺損來看，推測應是若冲五、六十歲時的作品。

INFORMATION

TEL：+81-92-845-5011
地址：福岡縣福岡市早良市百道濱3-1-1
營業時間：9:30～17:30
休館日：週一（例假日則改為下一個平日）、年末年初
入館費：200日圓，高中及大學生150日圓，國中生以下免費
URL：http://museum.city.fukuoka.jp/
交通資訊：福岡市營地下鐵空港線「西新」站徒步約15分鐘
【收藏作品】〈付喪神圖〉

收藏從日本畫家吉川觀方的收藏品中發現到的〈付喪神圖〉。1990年開館，2013年更新了常態展示的內容。

DATA

江戶時代中期
紙本水墨
129.3×28.1cm
福岡市博物館藏
展示時期：非常態展示，請留意特展資訊。

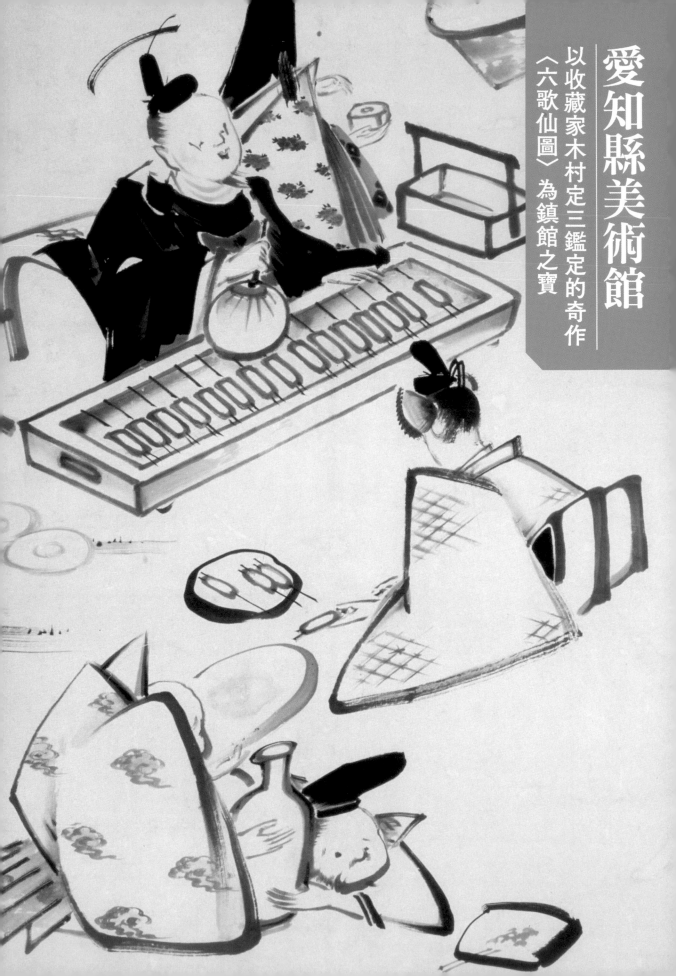

愛知縣美術館

以收藏家木村定三鑑定的奇作
〈六歌仙圖〉為鎮館之寶

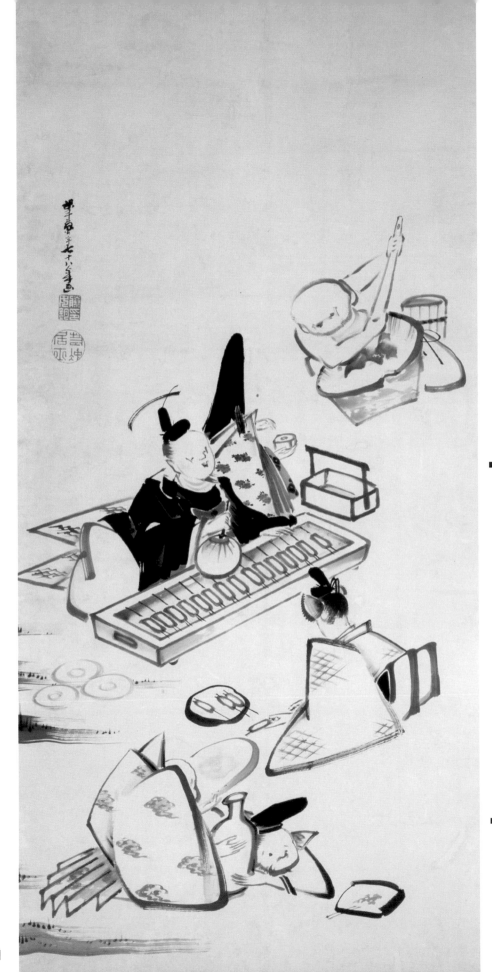

六歌仙圖

（ろっかせんず）

一幅別出心裁的「田樂圖」

歌仙們以豆腐田樂當下酒菜

（六歌仙圖）

畫中隨處可見十八世紀中期文化的關鍵字

受俳諧文化影響的歌仙圖

這是寬政三年（一七九一）若冲七十六歲時的作品，比《三十六歌仙圖屏風》(P.78)早五年完成。相較於《三十六歌仙圖屏風》是將傳說中的歌詩人以詼諧趣味的方式表現出來，在此不妨就以暖身的角度來賞析本圖的看點所在。

六歌仙是《古今和歌集》序文中記載的代表性歌人，即僧正遍照、在原業平、文屋康秀、喜撰法師、小野小町、大伴黑主六人。在創作時間早於《三十六歌仙圖屏風》的本作中，可以看到以木杵搗磨的喜撰法師、為田樂（在食材上塗味噌並燒烤的料理）搧火的大伴黑主、將豆腐串入竹籤的在原業平、以及大口灌酒的僧正遍照等人自得其樂的身影。

虔誠繪製佛畫的若冲竟會創作出如此作品雖然令人意外，但這想必是出於他對當時俳諧文化的關注。俳諧是一般庶民將原本貴族與武家喜愛的典雅和歌、連歌改以通俗語言創作而成，換句話說相對於主流文化，俳諧文化則是以次文化之姿蔚為流行。寬政時期由於正好迎來俳句詩人松尾芭蕉逝世百年的「百回忌」，俳諧的風氣十分興盛；一旦對這層時代背景有所了解，自當更能體會這幅作品將嚴肅的六歌仙以輕鬆氣氛描繪出的箇中趣味。

根據前愛知縣美術館館員馬渕美帆指出，若冲除了俳諧文化的要素，同時也以「尾形光琳*的歌仙圖為靈感」，認為

其構圖以及歌仙的身姿都是取材自光琳的歌仙圖。畫中甚至不經意地加入所謂「光琳模樣」的「光琳菊」，顯然是一種諧擬（parody）的手法。換句話說，我們不難從這幅作品感受到若冲在向松尾芭蕉、尾形光琳等江戶文化先進致敬的意味。

與「歌仙豆腐」關係密切

相較於《三十六歌仙圖屏風》中畫出歌仙們喝酒、揉年糕的模樣，本圖則呈現了歌仙製作豆腐田樂的情景。雖然光是如此就已經十分有趣，但根據馬渕小姐的說法，過去其實還流行過以三十六歌仙吃的「歌仙豆腐」。

證據在於當時大坂、京都的文化圈盛行食用豆腐料理，

（欣賞重點）

大伴黑主身前的爐子也可比擬作一把琴？

「田樂」除了指豆腐田樂燒，也是一種載歌載舞、祈求五穀豐收的傳統表演藝術。畫面中的大伴黑主將田樂排在爐子上，然後用團扇搧火；如果比擬作歌舞田樂圖，也能將爐子看作是一把琴，可見這幅畫有著雙重甚至三重的意象。

DATA
江戶時代（18世紀）
紙本水墨 1幅
愛知縣美術館藏

欣賞重點

「田樂」原本是結合音樂與舞蹈的傳統活動

手持木杵的身姿就好比在彈奏琵琶，只要透過結合舞樂的「田樂」角度來看，六歌仙的身影立即有了不同的樣貌。此外，康秀把酒瓶當成大鼓般抱著的姿態也值得注目。

欣賞重點

可見尾形光琳的代表圖樣「光琳菊」

構圖與歌仙的姿態，都有尾形光琳的歌仙圖的影子。若冲在圖中加入了尾形光琳的圖案「光琳菊」，證實這是一幅諧擬之作。在此正展現了俳諧文化對於主流文化的回應。

天明時期的熱門食譜書《豆腐百珍》、《豆腐百珍續編》正是由曾谷學川等大坂文人集團所編纂。若冲多半也讀過這些暢銷書，於是讓傳說中的六歌仙製作最新潮的料理來呈現當時的文化場景，可說是一種「輕鬆詼諧」的俳諧式表現。

順帶一提，若冲的弟弟伊藤宗巖（白歲）於七十三歲時創作的畫作，畫題就取名為〈豆腐歌仙圖〉。

研究歌仙圖的新江京子小姐認為，此處的田樂除了豆腐田樂，也能看作是一幅描繪了以音樂與舞蹈表演的民間傳統藝術的「田樂圖」。確實，研磨的木杵好比琵琶、黑主的爐子是琴、業平的碗則是小太鼓；就連姿勢，也恰恰是演奏時的神態。

這幅作品可以看作是光琳等狂歌大師對他讚譽有加便足以證明。訂製這幅畫作的人想必不會是武家或寺廟，而是喜愛豆腐料理、擁有俳諧之心的大坂文人團體。

歌仙圖，可見蘊含文化性的詠賞光琳等人的歌仙圖為雅趣，也能引用的歌仙圖對於當時的文人來說，具有無可抵擋的魅力。

受到京坂沙龍的支持

原本若冲就與大坂的狂歌團體有所交流，這從拙堂如雲圖的仿作，也可以是對表演藝術的一種比擬。如今在岡田美術館、丹佛美術館乃至私人收藏等，都還保留著許多類似的大坂文人團體。

既然武家和公卿貴族以鑑賞光琳等人的歌仙圖為雅趣，一般百姓何不輕鬆享受充滿幽默趣味的歌仙圖？在這幅〈六歌仙圖〉中，正洋溢著江戶時代大放異彩的庶民文化所富有的活躍氣息。

即便到了七十五歲左右，若冲仍受到文人沙龍的支持，繼續瀟灑地揮動畫筆。若是一邊想像當時的文化背景，肯定能對這幅人物畫有更深的領會。

*編注：尾形光琳（1658-1716），日本江戶時代中期的代表性畫家、工藝美術家。作風以極具裝飾性與設計感的華麗表現為特徵，為「琳派」畫風的集大成者，對日本美術影響深遠。經過極度簡化所構思出的圖樣獨具特色，被統稱為「光琳模樣（圖樣）」。

菊與雙鶴圖
（きくにそうかくず）

DATA

江戶時代（18世紀）
紙本水墨
愛知縣美術館藏

經過瀟灑的簡化與變形 體態渾圓的鶴

若冲最喜歡描繪的鳥類非雞莫屬，但以鸚鵡、白鳳凰，以及本圖中的鶴（丹頂鶴）為主角的作品也十分常見，因為「白鳥」是他特別喜愛的題材。

鶴是象徵祥瑞之兆的吉祥之鳥，經常出現於日本畫中，而在此若冲則以簡約的筆觸予以大膽地變形。透過〈動植綵繪〉的〈梅花群鶴圖〉（P.32）可以發現，工筆畫的鶴是以優美流暢的筆觸畫得明豔有加，而以水墨描繪時則著重於簡潔運筆所勾勒出的鶴的逗趣造型。本圖中身形渾圓的鶴看來十分討喜，在欣賞時不妨細細品味以簡單線條描繪成雞蛋一般的雙鶴所帶來的妙趣。

「筋目描」的菊花成為亮點

此外值得注意的是，運用墨和水以及紙張特性所做的呈現意外地成為本作的亮點。位於畫面後方的鶴的身後有幾朵菊花，是若冲以他獨創的「筋目描」技法所繪；在吸水性極佳的宣紙上以薄墨描繪使之暈染開來，待墨風乾後重疊處便會留下白色的線條，而「筋目描」正是以此當作輪廓。若冲在〈鶴圖屏風〉（普萊斯〔Price〕夫婦藏品）中利用了「筋目描」技法描繪白枕鶴的背影，旁邊再用相同的技法以菊花點綴。陪襯的菊花為筆觸簡潔的鶴製造出景深，實具畫龍點睛之效。

伏見人形圖
ふしみにんぎょうず

慈眉善目、面容祥和的七位布袋禪師結隊前行

以樸素的泥繪顏料著色，簡單卻富饒趣味的「伏見人形」（詳見P.128）。而透過樸實筆觸描繪這種大眾化土產的〈伏見人形圖〉似乎別有一番異於精緻花鳥圖的風情，除了本作以外亦有許多相同主題的作品流傳至今。

若冲有數十年的時間不斷描繪這種能夠勾起童心的樸實人偶，當中也可看到若干沒有落款或用印的畫作，一般認為這些應是他在畫室完成的創作，抑或是他過世後的作品。無論如何，由此可見伏見人形圖相當受到歡迎。

與本書介紹的其他伏見人形圖（P.126、128）相比便會發現，畫面上同樣都有七位布袋禪師，只不過排列位置不盡相同，有像拍紀念合照般排成橫排的，也有彷彿結隊遊行的；本作中則好似感情洽地肩並肩，一邊說笑一邊前行。

在欣賞這幅作品時不妨注意觀察用色。衣服以褐色及綠色相互搭配得宜，並且看得出混合了白胡粉（貝殼研磨出的粉末所製成的顏料）、金泥與銀泥的顏料，如同真實還原了用泥繪顏料著色的人偶質感，在細節上毫不馬虎。這種呈現技巧上的差異也是一大看點。

INFORMATION

TEL：+81-52-971-5511（代表號）
地址：名古屋市東區東櫻1-13-2 愛知藝術中心10樓
營業時間：10:00～18:00（周五至20:00止）
休館日：周一（例假日則改為下一個平日）、年末年初
參觀費用：500日圓，高中及大學生400日圓，國中生以下免費
※費用會依特展而異
URL：https://www.art.aac.pref.aichi.jp/
交通資訊：地下鐵東山線、名城線「榮」站徒步約3分鐘
【收藏作品】〈六歌仙圖〉、〈菊與雙鶴圖〉、〈伏見人形圖〉

位於名古屋中心的榮地區，會舉辦各式各樣的特展。若冲作品有〈六歌仙圖〉等。

DATA

江戶時代（18世紀）
紙本設色
愛知縣美術館藏

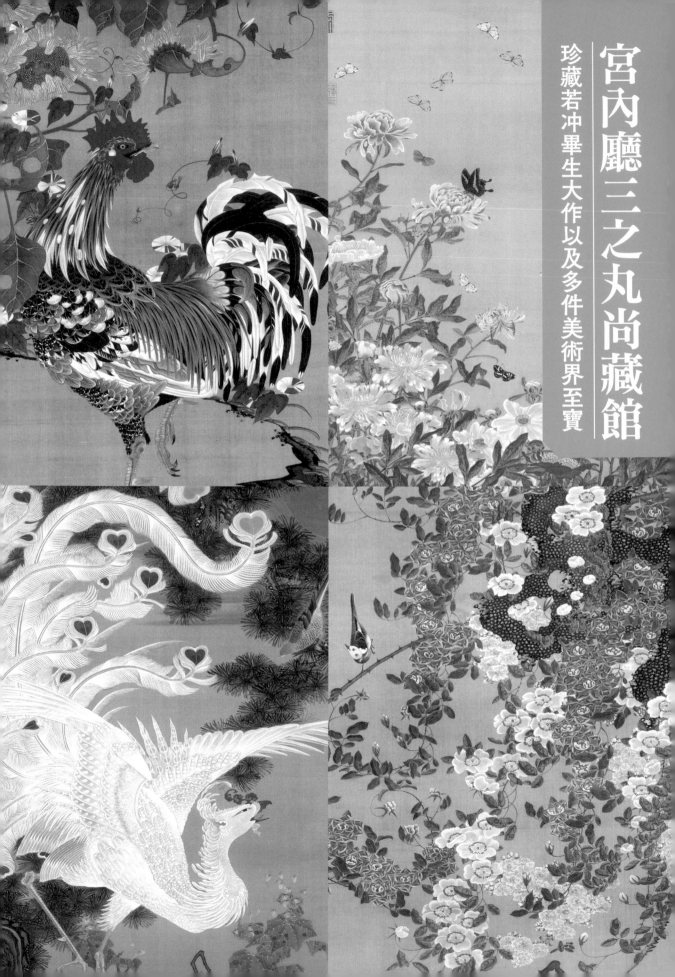

動植綵繪

（どうしょくさいえ）

以精湛技法描繪出來的理想世界
精準捕捉動植物躍動感的敏銳觀察力

這組〈動植綵繪〉（即「描繪動植物的彩色繪畫」），是他在四十歲時讓出家業繼承權後，從此隱居並埋首於繪畫，花費近十年時間才完成的作品。

包含了三十幅若沖傾注心血完成的傑作。

主要題材除了出現在其中八幅畫的雞，還有植物以及蟲魚等等。該系列大膽的構圖與宛如博物畫般的細膩描繪可謂無人能及，堪稱是日本美術史上空前絕後的傑作。作品皆採用了以約一四○×八○公分的特別尺寸訂製的上等畫絹，同時不吝於使用昂貴顏料，當中甚至包括剛從西洋傳入的顏料普魯士藍；不僅如此，這組畫作亦靈活運用了顏料與染料，以及不勾勒輪廓而直接描繪出物體形狀的「沒骨」技法，近年更是隨著修復技術與研究的進步，發現作品還使用了名為「裏彩色」（從畫絹的背面上色，以呈現立體的色彩效果）的技巧。

生活相對富裕的若沖因此得以隨心所欲地使用高級畫材，盡情發揮自身與生俱來的敏銳觀察力與精巧細膩的繪畫天分，將極具震撼、充滿生命力的世界，濃縮於畫布之中。

這三十幅其實是若沖秉持深厚信仰所繪製的宗教畫，當初曾與〈釋迦三尊像〉（P.160）一同捐贈給相國寺。從這些畫作中，我們不難想像若沖將山川草木、蟲魚鳥獸自在嬉遊的情景視為理想的西方淨土，傾心盡力投入創作的身影。

由若沖捐贈的這組作品在當時相國寺的法會上，會在中央懸掛三幅〈釋迦三尊像〉，他往往密切的賣茶翁*為何會讚嘆他是「丹青活手妙通神」（閣下生動的畫筆與神會通）。

並宛如致敬般在其兩側各懸掛十五幅〈動植綵繪〉，因此據說有幾幅畫其實是兩兩成對。由三幅加上三十幅畫所構成，若沖心目中理想的佛教世界究竟是什麼模樣呢？如今三十幅畫的正確排列方式依然不明，於推測的創作順序與時期也僅止於推測的領域；儘管〈動植綵繪〉仍有許多謎團，卻也因為充滿神祕反而帶給觀者無限的想像空間。

若各位有機會親眼目睹這組畫作，想必就會明白與若沖來往密切的賣茶翁*為何會讚嘆他是「丹青活手妙通神」（閣下生動的畫筆與神會通）。

INFORMATION

TEL：+81-3-3213-1111
地址：東京都千代田區千代田1-1
開館時間：9:00～16:00（行前請務必前往官網確認）
休館日：依官網公告為準
http://www.kunaicho.go.jp/event/sannomaru/sannnomaru-close.html
參觀費用：免費
URL：http://www.kunaicho.go.jp/event/sannomaru/sannnomaru.html
交通資訊：東京Metro地鐵千代田線、半藏門線「大手町」站徒步約5分鐘
【收藏作品】〈動植綵繪〉30幅、〈旭日鳳凰圖〉
除了〈動植綵繪〉三十幅之外，也收藏了〈旭日鳳凰圖〉。若沖作品並非常態展示，僅於特展公開，前往時請特別留意。

*編注：即柴山元昭（1675-1763），法號月海，江戶時代的黃檗宗僧侶。推廣煎茶道（有別於品嘗抹茶的茶道），因在京都以賣茶為生而得稱。深受當時許多文人畫家的尊敬。

三十幅曠世巨作中的第一幅
於印文中展露堅定決心

芍藥群蝶圖
しゃくやくぐんちょうず

一般認為，本圖是〈動植綵繪〉三十幅大作中的早期作品。一如大典和尚*曾在〈藤景和畫記〉中為本作留下題字「豔霞香風」，五顏六色的花朵與蝴蝶，繽紛燦爛得奪人眼目。芍藥的花瓣是以胡粉淡淡地勾勒輪廓，中間不上色而直接透出絹布的質地，藉此將花瓣的光澤與質感描繪得栩栩如生。紅色的花朵則是先塗上濃度略有不同的紅色顏料「辰砂」，再施以「裏彩色」技法，呈現出明豔的赤紅。蝴蝶的色澤亦十分細膩，同樣都是紋白蝶，有的從背面塗上了胡粉而有些沒有，在視覺上營造出微妙的色差。

在畫作的右上方，若冲留下了「出新意於法度之中」的印文，透露出他企圖突破前人畫境的決心。

*編注：即大典顯常（1719-1801），江戶時代中期的相國寺禪僧。與賣茶翁結為親交，並提供若冲許多援助，請他為寺廟作畫等等。

DATA　寶曆7～10（1757～60）年間／142.0×79.8cm

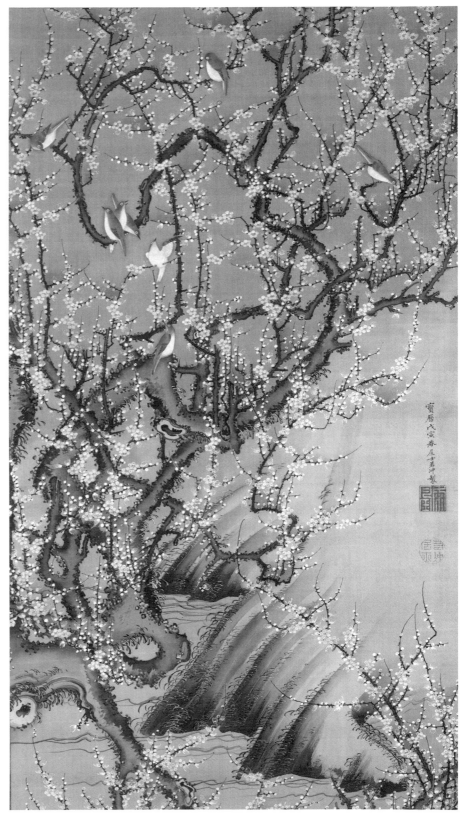

梅花小禽圖
（ばいかしょうきんず）

在一齊綻放的梅花花蕊中
描繪了多達三十個細密的「點」

畫面上可見盛開的梅花與相
互嬉戲的8隻綠繡眼。眼
前整片的梅花氣勢磅礴，但細
部與整體依然處處潛藏著若冲
獨到的技法與意圖。一朵朵梅
花藉由在正面塗上胡粉、塗在
背面或是兩面都塗，表現出微
妙的色澤變化；綻放的梅花花
蕊中央可見綠色的點，還逐一
加上將近30個細密的黃點。此
外，整體畫面也分成三部分，
透過從畫絹背面塗上墨、黃赭
以及銅綠色，來區分出色彩微
暗的上半部、右側的黃土地與
下半部略帶青色的水流。退一
步綜觀全體，便能體會到若冲
空間構成的巧妙之處。

落款上標明的創作日期為
寶曆八（1758）年，是有註明
年代的〈動植綵繪〉系列中最
早期的作品。

DATA　寶曆8（1758）年間／142.7×79.5cm

雄鳥凜然地佇立於雪景中
雌鳥則潛入水面之下

雪中鴛鴦圖
（せっちゅうえんおうず）

逼真的徹骨寒雪，是在畫絹正反兩面塗上胡粉得到的效果，漫天粉雪則利用了將胡粉吹灑於畫面上的技巧。白雪細膩的濃淡差異醞釀出一股厚重感，並與塗上淡墨而略顯黯沉的背景相互映襯，完美營造出寒冬水岸邊充滿陰鬱的氛圍。

枝頭上的三隻小鳥固然引人注意，但構圖上的欣賞重點顯然在於鴛鴦的對比；雄鳥單足站立凝望遠方，雌鳥的表情則無以窺知。與〈雪蘆鴛鴦圖〉（普萊斯夫婦藏品）相同，鴛鴦之間拉開了距離，雌鳥皆低頭潛入水中。將本是夫妻和睦象徵的鴛鴦分開描繪，若沖究竟有何用意呢？

DATA　寶曆9（1759）年間／142.0×79.8cm

秋塘群雀圖

しゅうとうぐんじゃくず

結實纍纍的粟米與飛來啄食的群雀之間，忽見一隻白雀

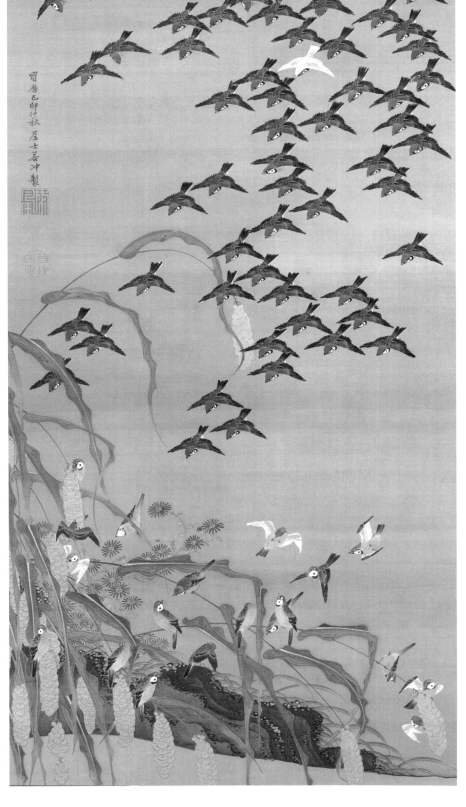

　　畫面上方可見麻雀成群飛舞而來，下方則是正在啄食粟米。整齊劃一的隊伍與自由行動的個體之間形成的上下對照，令人留下不可思議的印象。成群結隊的麻雀好比複製貼上般以相同姿態俯衝而來，其間卻混雜了一隻白化的麻雀，為井然有序的構圖帶來變化。鳥羽使用了「裏彩色」技法抹上淡淡的黃赭色，眼睛則以黑漆一個個點上黑點，每一隻麻雀的細節都毫不馬虎地精心描繪。相傳若冲曾因不忍看到市場上被關在鳥籠裡販賣的麻雀，於是花錢買下之後加以放生。透過畫中細膩的筆觸，似乎也讓人感受到他對生物所抱持的慈愛之心。

DATA 寶曆9（1759）年間／142.8×80.1cm

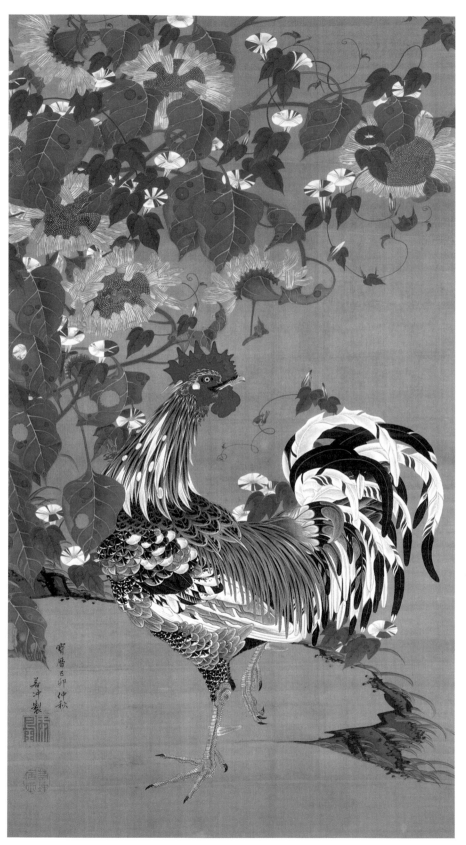

從國外引進的碩大向日葵
與姿態華麗的雄雞爭奇鬥豔

向日葵雄雞圖

（ひまわりゆうけいず）

以鮮黃的向日葵為背景，前方是彷彿歌舞伎擺出架式一般展現絢爛英姿的公雞。構圖上看似兩個搶眼的主題在爭奇鬥豔，而這正是若冲作畫的特色。圍繞在向日葵旁邊精緻的藍白色牽牛花襯托出黃色的豔麗，加上公雞尾羽的黑白對比與雞冠的鮮紅，強烈色彩之間的配置實在巧妙。

本圖應是描繪了夏日早晨的情景，透過抬頭仰望旭日的公雞以及在太陽升起之前各自朝不同方向綻放的向日葵，生動地還原清晨時分的景象。原產自北美的向日葵是在17世紀中期引進日本，即便博物學相關書籍曾經有過介紹，但在當時拿來當作繪畫題材仍是極為罕見。

DATA 寶曆9（1759）年間／142.3×79.7cm

紫陽花雙雞圖

（あじさいそうけいず）

筆觸鉅細靡遺、面部豔紅的公雞
以及彷彿在祝賀這對伴侶的繡球花

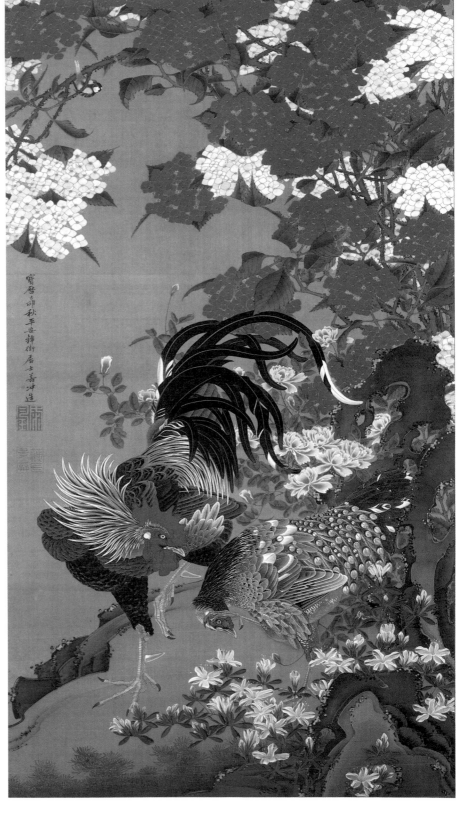

寶曆己卯秋平安藤衛居士若冲逢

　　若是仔細觀察這對公雞與
母雞的姿態，會發現公
雞的目光炯炯有神，散發雄赳
赳的氣勢，母雞則宛如避開視
線般低著頭，還用一隻腳遮住
了臉。若冲不僅細膩地描繪出
雌雄雙雞的身姿，也營造出堪
比人類情侶之間的氣氛。一旁
盛開的繡球花像在鼓舞這對戀
人般，從畫面右側一路向上延
伸，巧妙地平衡了整體畫面；
同時菱形的花瓣一片片經過仔
細上色，全部朝向正面綻放。
此外，畫面下方的精細程度更
是令人驚豔，除了雞隻根根分
明的羽毛，杜鵑花與薔薇的每
一片花瓣亦是刻畫細緻，栩栩
如生。本圖完成時間為寶曆九
（1759）年。

DATA　寶曆9（1759）年間／142.9×79.7cm

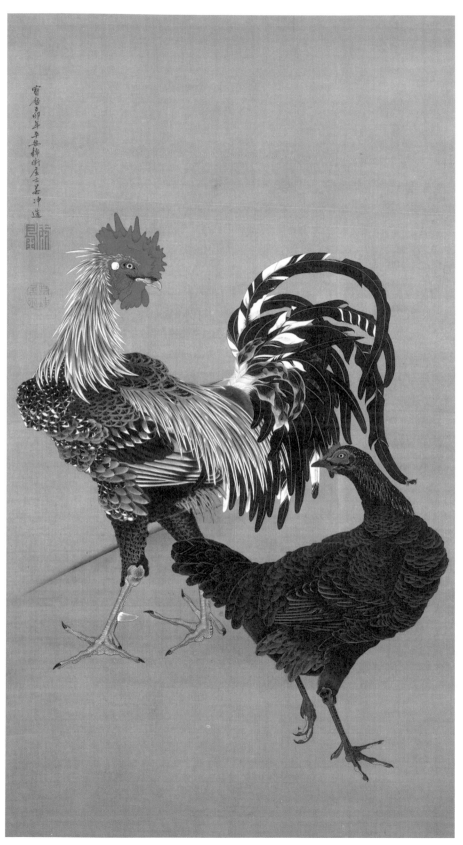

顏料有厚薄、墨色有濃淡
競相展示豔麗羽毛的紅黑雙雞

大雞雌雄圖
（たいけいしゆうず）

背景就只有用來表示地面的一條線，且兩隻雞的架式比起華麗，而是互相扭頭對看，是一幅完全聚焦於畫題的作品。當中特別強調色彩斑斕的公雞與漆黑母雞之間的對比，公雞的雞冠是利用顏料的厚薄來表現巧妙的漸層，再加上墨色製造出立體感；母雞乍看之下覺得單調，但其實每一根羽毛的墨色濃淡與厚薄都具有細微的變化。

如此地描繪入微，我們可以從中看出對雞做了徹底觀察的若冲所展現的自信。順帶一提，這也是寶曆九（1759）年完成的作品，不妨與〈紫陽花雙雞圖〉（P.23）互相比對鑑賞。

DATA　寶曆9（1759）年間／142.3×79.1cm

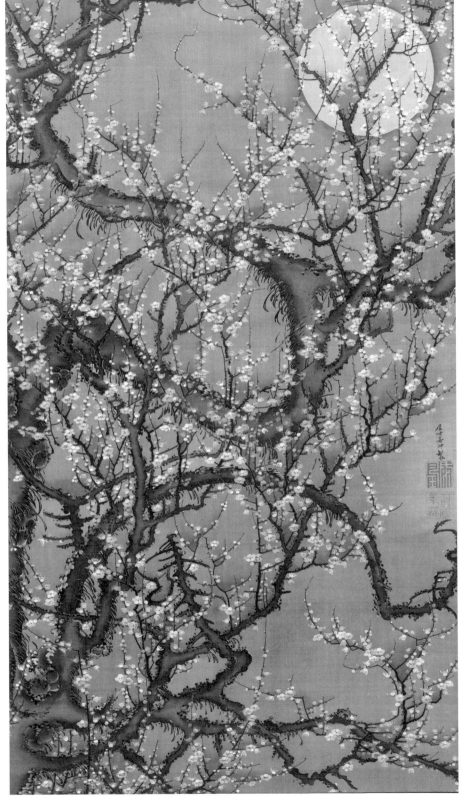

梅花皓月圖

ばいかこうげつず

在凜冽寒月的照耀下
如細碎寶石般閃耀的淡色梅花

本圖與寶曆五（1755）年完成的〈月梅圖〉（出自瑪麗・伯克〔Mary Griggs Burke〕藏品）雖然在構圖上神似，卻更精於細節的描繪，被視為與〈梅花小禽圖〉（P.19）成對的作品。本作與〈梅花小禽圖〉同樣以開滿梅花的老梅樹占滿畫面整體，只不過多了一輪皓月與之相映而更顯淒美。描繪花瓣的胡粉色調具有複雜的濃淡變化，花朵中心的雄蕊與花粉也用黃色細心地一一點綴。背景除了一輪明月之外皆以「裏彩色」技法刷上一層薄墨，並利用「外隈」的技巧（外暗內明的暈染手法）勾勒出滿月的輪廓，營造出宛若浮現於空中的效果。

DATA　寶曆7～10（1757～60）年間／142.3×79.7cm

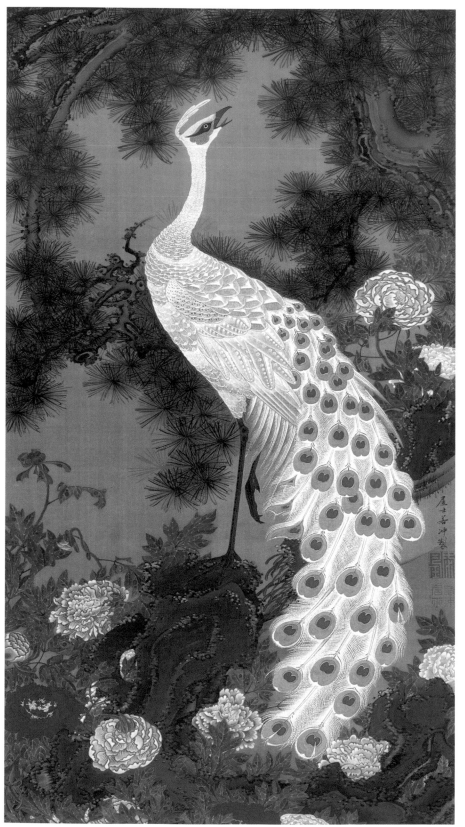

靈鳥孔雀、花王牡丹、長壽老松
吉祥的象徵在此齊聚一堂

老松孔雀圖（ろうしょうくじゃくず）

自古即被視為吉祥之兆而經常出現於畫作中的孔雀，透過若冲的妙筆為其注入了新意。在本圖中，我們可以看到純白的孔雀身上有如金粉般的裝飾，這是利用從畫絹背面以黃赭石顏料與胡粉彩繪出濃淡，接著從正面一筆一畫地疊上胡粉的線條，精描出羽毛的紋路；在與畫絹本來的光澤相輔相成之下，表現出豔麗精細的立體感。

除了靈鳥孔雀，位於畫面下方的牡丹也充分發揮作為「花王」的存在感，上方的背景則環繞著象徵長壽的老松。原以為吉祥的象徵齊聚一堂會互搶風采，若冲卻運用精湛的技巧將人們的目光引至孔雀優雅的姿態上，充分展露他擅於空間配置的才能。

DATA　寶曆7～10（1757～60）年間／142.9×79.6cm

芙蓉雙雞圖

腳步輕盈曼妙的雙雞
與花鳥一同鮮活地共舞

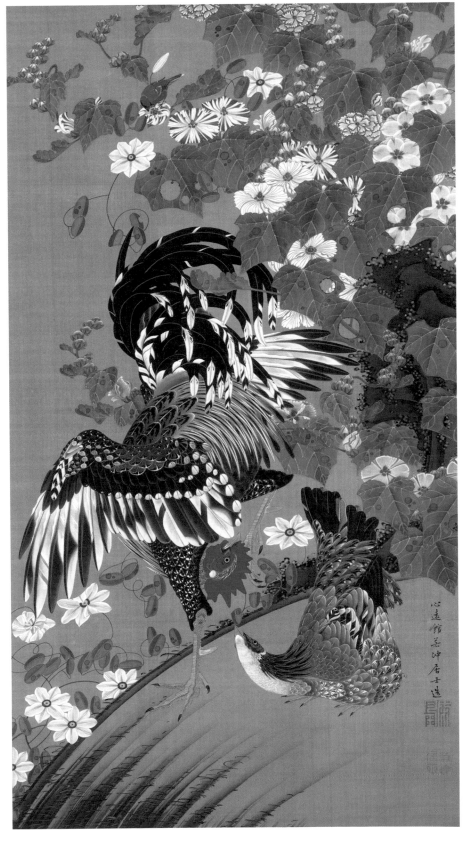

正如大典和尚將本作題為「芳園翔步」，公雞振翅的靈動身影十分吸睛；花草的藤蔓勾勒出螺旋狀的線條，地面則是繪成圓弧形加以抽象化。畫面上隨處可見的巧思更加襯托出雙雞如表演特技般靈活的姿態，儘管〈動植綵繪〉系列多會施以「裏彩色」技法展現華麗的色彩，本作在顏料的使用上則相對節省，改以染料為主，慎重地排除掉厚重感。畫面整體之所以給人輕盈的印象，可說是多虧了考量到視覺平衡的畫材取捨。

此外細節亦是毫不馬虎，左上方可見一隻繪有紅、藍原色的鮮豔小鳥，再搭配若冲拿手的空洞病葉，進而為畫面營造出層次。

DATA　寶曆7〜10（1757〜60）年間／143.4×79.9cm

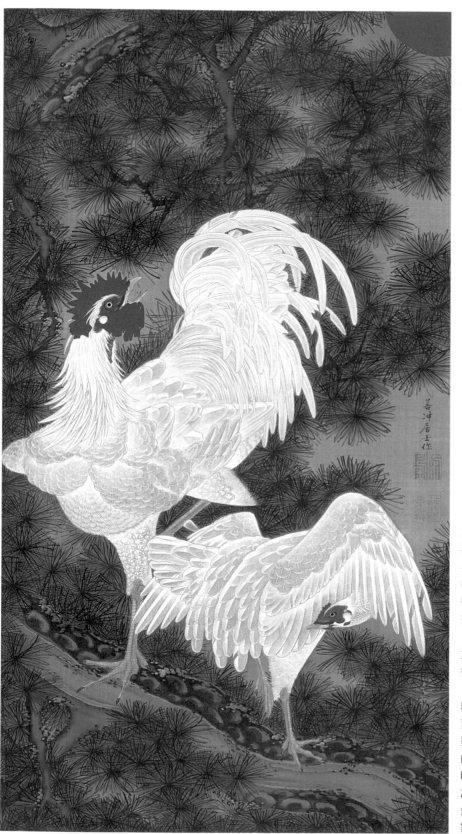

在墨綠松葉的圍繞之下
白色羽毛與赤紅雞冠更顯突出

老松白雞圖

（ろうしょうはっけいず）

雞的白色羽毛和豔紅雞冠浮出於畫面之上，旭日與松樹的組合也曾出現在若冲早期的畫作〈旭日鳳凰圖〉當中，但本作描繪出更加怡然自得、活力充沛的姿態，為整體畫面注入鮮活的動感。

雞的白色尾羽先是以黃色為底，上面再用胡粉細描，使得白色的鳥羽更為立體，是〈動植綵繪〉系列經常使用的精湛技法；遍布整個畫面的松葉則是利用深綠色的染料以及墨水繪成，呈現出有別於一般的暗沉色調，卻也由於整體偏暗反而襯托出雞身的白與紅。雄雞頭上鮮紅的雞冠與右上角朱紅的旭日彼此呼應，彷彿正對著太陽引吭鳴啼。

DATA　寶曆7～10（1757～60）年間／142.6×79.7cm

老松鸚鵡圖
（ろうしょうおうむず）

豐滿的羽毛和渾圓睜大的眼睛
展現柔和輕盈的秀逸曲線

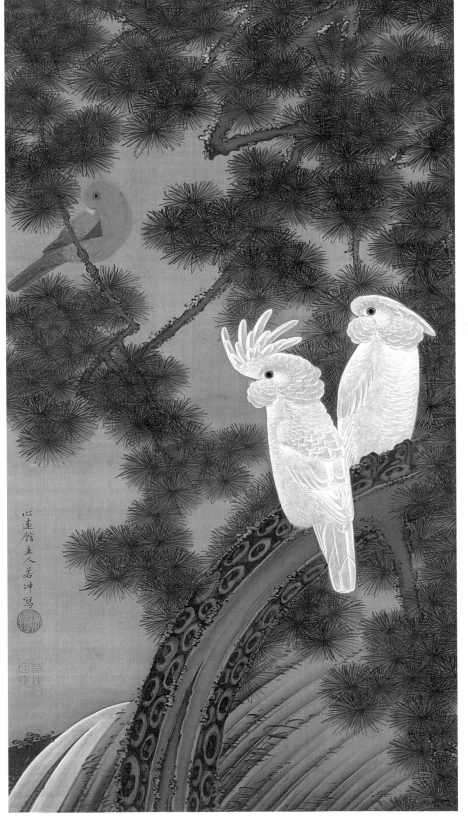

鸚鵡的白色羽毛使用了與〈老松白雞圖〉（右頁）相同的技法而顯得十分立體，此外從同樣以白色鳥類與松樹為主題來看，應可視為與〈老松白雞圖〉成對之作。相較於〈老松白雞圖〉的旭日成為畫面中的亮點，本圖中的亮點則是停在左邊樹上那隻紅綠斑爛的鸚鵡，在色調暗沉的松葉背景襯托下顯得分外出色。鸚鵡渾圓睜大的眼睛是以黑漆描繪，具有好像要將人吸入一般的神秘魅力；左邊的鸚鵡亦是同理。

比起〈老松白雞圖〉的白雞，本圖的鸚鵡較為靜態，但值得注意的是畫面下方的白色瀑布不僅與鸚鵡的白相互呼應，也賦予了畫面動態感。而〈老松白雞圖〉中虯曲盤結的松枝與本圖呈弧狀的瀑布之間的對應關係，亦是鑑賞的重點之一。

DATA　寶曆7～10（1757～60）年間／142.6×79.7cm

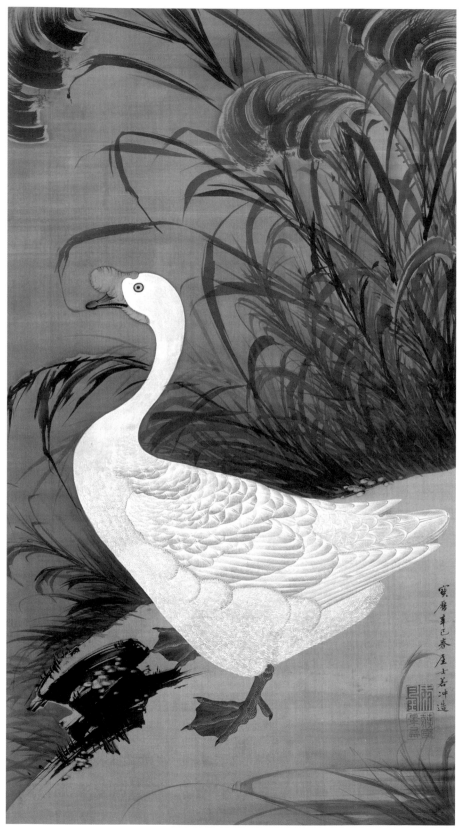

經過層層描繪精於細節的蘆鵞
與筆觸大膽豪邁的蘆葦呈鮮明對比

蘆鵞圖
（ろ が ず）

雖說〈動植綵繪〉系列盡是色彩斑斕之作，但本圖展現的卻是彩色與單色之間的對比。在一幅畫中同時運用工筆畫與水墨畫技法的作畫方式亦可見於〈虎圖〉（普萊斯夫婦藏品），讓人得以窺見若冲身為水墨畫家的一面，而有一說認為他應是受到作為〈虎圖〉靈感來源的〈猛虎圖〉（正傳寺）等中國繪畫的影響。

鵞（鵝的異體字）身上的白色羽毛有著根根分明的筆觸，同時透過調整胡粉的厚薄度仔細地上色，藉此表現出立體感，讓人彷彿能感受到羽毛的豐滿質地。另一方面，背景的蘆葦則是用墨色大膽揮就而成。顏色的使用自不在話下，就連描繪的精緻程度也呈現極端的對比。

DATA 寶曆11（1761）年間／142.6×79.5cm

30

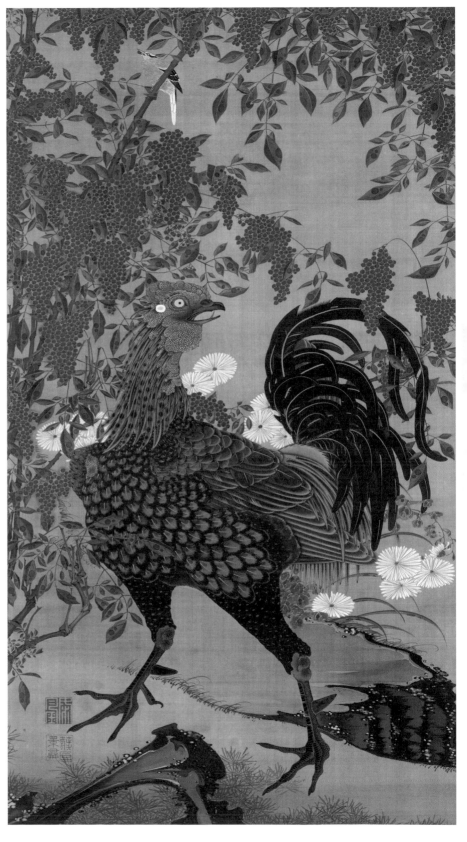

南天雄雞圖

（なんてんゆうけいず）

一顆顆色澤不盡相同的南天竹果
以及展現威武英姿的公雞

南天竹的紅與公雞的黑雖然奪人眼目，但不止於單純兩項對比才是若冲的真功夫。白色的菊花與枝頭上的黃色小鳥成為烘托畫面的亮點，讓鮮紅與濃黑更顯豔麗。

畫面上威風凜凜的公雞是經過品種改良的鬥雞，其身體先是以「裏彩色」技法全部塗上灰色，再用數種墨色加以描繪羽毛。此外，彷彿是在呼應南天竹的鮮紅般，公雞的胸膛有一塊羽毛脫落，露出紅色的皮膚，也許正是鬥雞身經百戰的輝煌勳章。

另一方面，每一顆南天竹果實的顏色皆不盡相同，有的施以「裏彩色」、有的沒有，有的則從正面以辰砂上色，或是加上了紅色染料等等，細緻的畫工令人嘆為觀止。

DATA　寶曆11～明和2（1761～65）年間／142.6×79.9cm

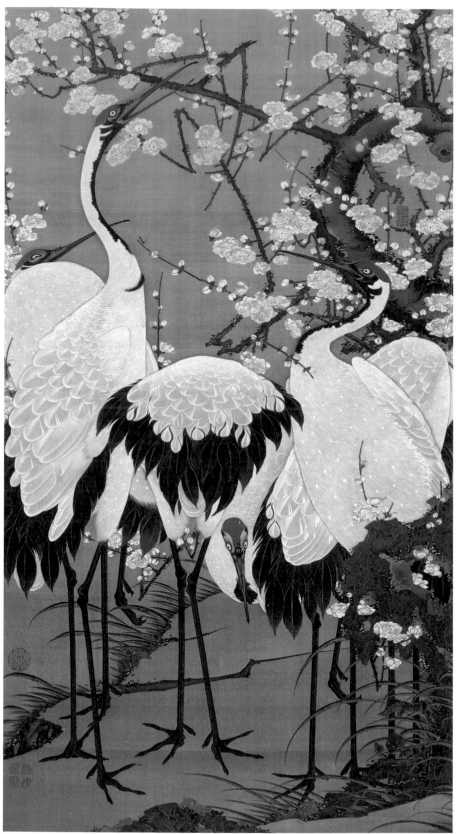

集結自古以來的吉祥題材
以鶴的背影置於中央的奇特構圖

梅花群鶴圖
（ばいかぐんかくず）

〈**動**植綵繪〉的〈群雞圖〉（P.37）中一共有13隻雞，而這一幅〈梅花群鶴圖〉也不遑多讓，描繪了6隻排排站的丹頂鶴。

「梅與鶴」或是「群鶴」，長久以來都被視為吉祥的象徵而成為畫中常客。一般認為本圖中鶴的站姿是模仿自相國寺等處收藏的中國畫作，至於鶴群彼此重疊的平面化構圖則是受到長崎派*的影響。不過，若冲將這些要素加以融合，創作出獨具個人特色的嶄新群鶴圖；比方說讓背對著畫面的鶴站在中央，以史無前例的構圖開創新的領域。

當然，作畫依然講求細膩，與該系列的其他作品同樣都以胡粉反覆描繪來表現白鳥羽毛的立體感，為奇特的構圖注入令人讚嘆的細節。

*編注：長崎派泛指在江戶時代的鎖國體制下，於唯一對外開放的口岸長崎受到外國文化（中國、荷蘭）影響而發展形成的各種畫派，包含黃檗派、南蘋派、南宗畫派、洋畫派等等。

DATA　寶曆11～明和2（1761～65）年間／141.8×79.7cm

棕櫚雄雞圖

(しゅろゆうけいず)

一條條並非筆直的輪廓
追求棕櫚葉脈的細緻描寫

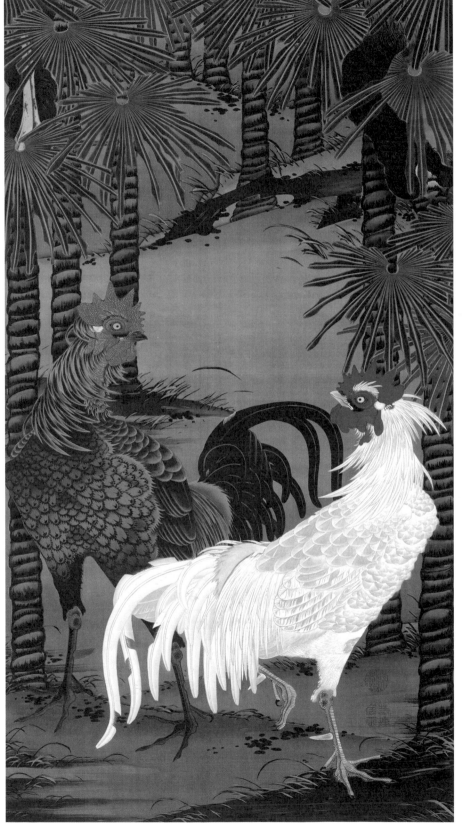

作為本圖題材的棕櫚樹是一種極具生命力的棕櫚科植物，雖讓人感覺到濃濃的異國風情，但其實在江戶時代曾廣泛種植於許多知名的庭園與寺院。對於這種近在身邊的植物，若冲精細地畫出每一片葉子些微彎曲的輪廓；佇立於棕櫚樹間的黑白雙雞皆為公雞，黑雞與〈南天雄雞圖〉（P.31）中描繪的鬥雞相仿，白雞則好比將〈向日葵雄雞圖〉（P.22）中的公雞反轉後的姿態，只不過羽毛的描寫更加流暢自然，足見其繪畫功力的提升。

兩雞對峙互瞪的緊張感，藉由筆觸簡潔的棕櫚葉而得以緩和。實際上，棕櫚樹應該長得更高，且葉根部分並不會像圖中一樣形成一個開口。

DATA　寶曆11～明和2（1761～65）年間／142.7×79.7cm

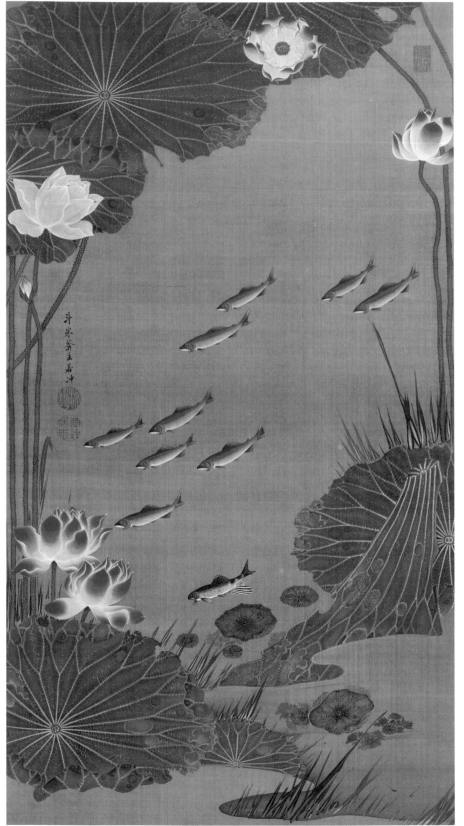

象徵佛教的蓮花盡情盛開
令莊嚴的水中世界變得充滿幻想

蓮池遊魚圖
（れんちゆうぎよず）

靠近一看，視線的焦點便會停留在蓮花上。白色花朵是從背面塗上胡粉，桃色的花朵亦是以裏彩色技法從背面塗上淡淡的桃紅。這裡描繪的蓮花不僅是作為佛畫的經典題材，也醞釀出一股楚楚可憐的氛圍。

如果後退幾步綜觀全圖，就會特別注意到整體構圖上的妙趣。莖部往下方水面延伸的蓮花是從側面視角描寫，蓮葉及畫面上方的蓮花卻是從正上方，而成群嬉游的魚群則是從水中觀看的角度。這幅作品雖是以中國繪畫經典之一的「蓮池圖」為靈感，但當中交雜著不同的視角與空間，構築出宛如荷蘭版畫藝術家艾雪（Escher）的錯覺藝術作品般奇妙的世界。魚群的部分除了成群結隊的香魚，一尾與牠們保持距離的溪哥更為構圖添增了亮點，透過細節帶來新的發現。

DATA　寶曆11～明和2（1761～65）年間／142.6×79.7cm

桃花小禽圖(とうかしょうきんず)

從左至右，從桃紅到朱紅
就連花蕊也極其講究的色彩表現

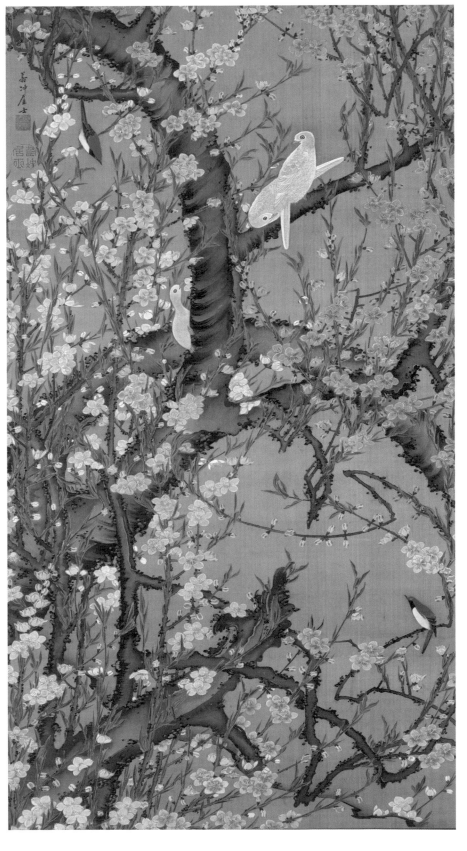

本作與〈薔薇小禽圖〉（P.38）
以及〈牡丹小禽圖〉（P.39）
相同，都是屬於以花朵覆滿整
個畫面的系列。其中這張圖之
所以特別顯得柔和而穩重，想
必是因為以淡紅色為基調的緣
故。即便在色彩濃豔的〈動植
綵繪〉系列當中，本圖柔和的
筆觸相較之下給人安適、溫馨
的感受。桃花的顏色從左至右
交錯著由白色轉為粉紅以及略
深的桃色，中間的黃色花蕊亦
隨之些微地改變色調，對細節
進行徹底的描寫。此外，葉片
之間重疊的部分採用了保留輪
廓線的「彫塗」上色法，以及
在白鳩周圍塗上薄墨，身體部
分則不上色以畫絹底色來呈現
的「外隈」技法等，隨處可見
高超的繪畫技巧。

DATA　寶曆11〜明和2（1761〜65）年間／142.6×79.4cm

萬籟俱寂的覆雪深山中
仰天的錦雞與一齊綻放的山茶花

雪中錦雞圖
（せっちゅうきんけいず）

畫面上可見停在積雪樹幹上仰望天空的錦雞。雖然白雪、綠葉與紅色雞腹之間的對比和〈老松白鶴圖〉（P.28）的配色相近，枝葉上的積雪卻巧妙地打亂了原本的顏色平衡。對於雪的描繪也與〈雪中鴛鴦圖〉（P.20）有所不同，呈現宛若富有黏性般的質地，使得寒氣凜冽的冬景又添增了一股不可思議的情懷。畫面下方從雪堆的破洞中探出臉來的山茶花，也是十分耐人尋味。圖中除了與〈雪中鴛鴦圖〉同樣都以潑灑胡粉的方式表現粉雪，本圖亦從畫絹背面進行加工，因此夾雜著明度高低不一的雪花，為整體畫面創造出景深。

DATA 寶曆11～明和2（1761～65）年間／142.3×79.5cm

群雞圖

<ruby>群<rt>ぐん</rt></ruby><ruby>雞<rt>けい</rt></ruby><ruby>圖<rt>ず</rt></ruby>

洋溢著生命力的十三隻公雞
展現若冲鮮明強烈且兼具現代感的風格

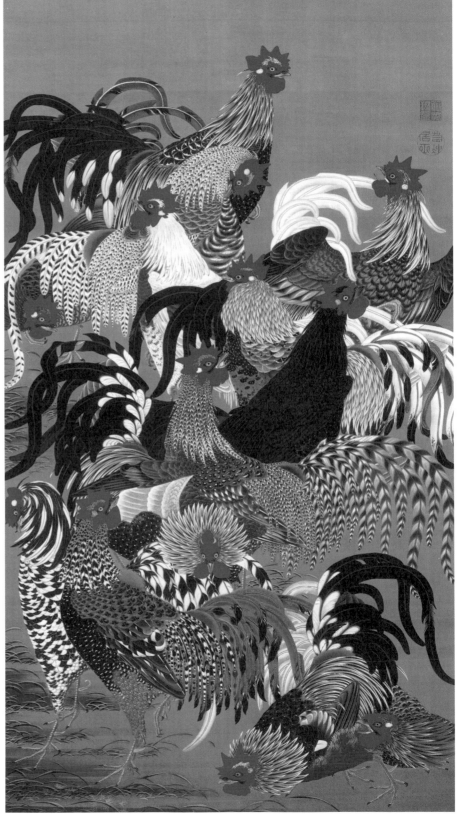

若冲很喜歡以雞為主題作畫，其中又以本圖最為經典。畫中一共繪有13隻公雞，無論羽毛的紋路和色澤、表情姿態等皆不盡相同，中央甚至有一隻是正對著前方的姿勢。不過，這裡看不到像〈紫陽花雙雞圖〉（P.23）、〈芙蓉雙雞圖〉（P.27）那般特殊的站姿，而是忠於寫實，讓人不禁想起若冲在自家庭院飼養數十隻雞，持續觀察、寫生的軼事。〈動植綵繪〉的三十幅畫中有八幅是以雞為題材，而本圖又被視為其中最後創作的作品，堪稱是雞圖的集大成與顛峰之作。

DATA　寶曆11～明和2（1761～65）年間／142.6×79.7cm

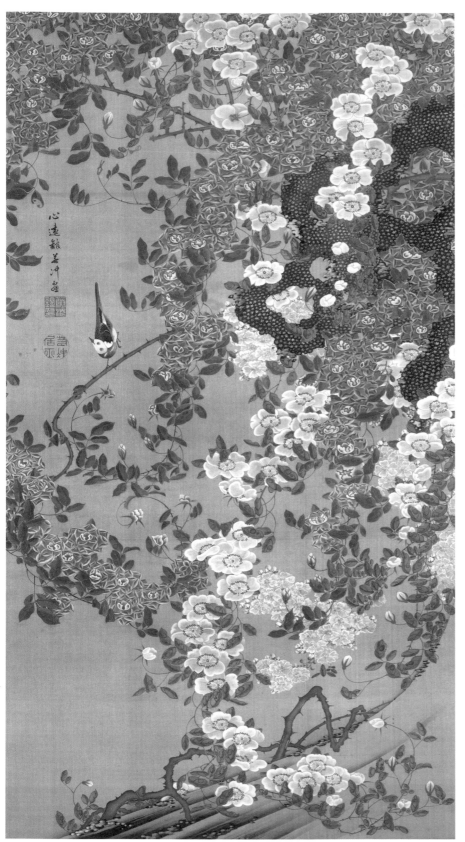

薔薇小禽圖

（ばらしょうきんず）

盛開的薔薇所形成的巧妙構圖
一齊怒放的豔麗花朵

本圖中以植物的薔薇為主角，作為禽鳥的小鳥則是配角。雖然薔薇屬的植物（尤其是月季）在今日仍多半令人聯想到西洋文化，但實際上由於四季皆能開出美麗的花朵，因此別名「長春花」，自古便作為象徵長壽的吉祥花種而經常出現於國畫中。本圖中的長春花從畫面上方往下延伸，有單瓣的白薔薇、重瓣的粉紅薔薇等三個種類，其姿態與宛如液體般傾瀉而下的流動性構圖相輔相成，展現豔麗的存在感；此外，與表面粗糙且奇形怪狀的岩石交纏的模樣也十分刺激視覺感官。

若是仔細觀賞，便不難發現薔薇的花瓣全都面向觀者，讓人似乎能感受到這三種薔薇各具特色的存在感。

DATA　寶曆11～明和2（1761～65）年間／142.6×79.7cm

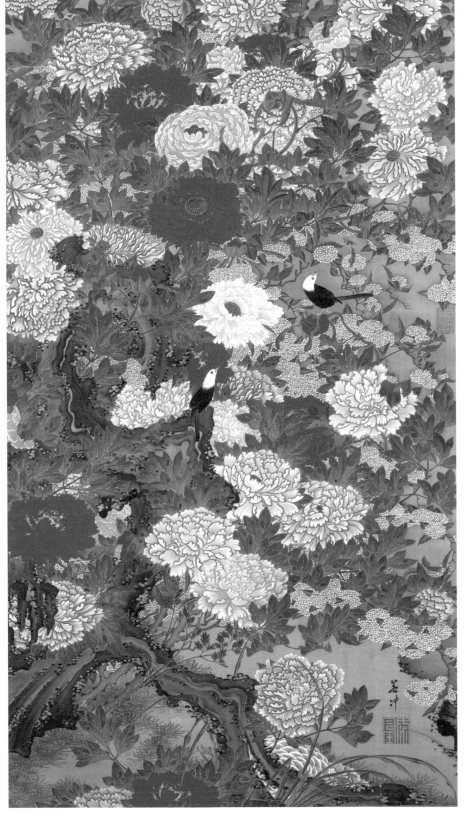

牡丹小禽圖（ぼたんしょうきんず）

從正面描繪而非採用「裏彩色」技法
利用顏料濃淡勾勒出細緻的花朵

畫面上開滿紅、淡紅、白色等色彩繽紛的牡丹，其間則填滿了麻葉繡球細密的花朵與葉脈分明的綠葉。在以畫面豐富度馳名的〈動植綵繪〉系列之中，本圖可說是當中最為絢爛澎湃的；但根據修復畫作時進行的調查，發現若冲幾乎沒有使用到為〈動植綵繪〉多幅名作點綴出華麗色彩的「裏彩色」技法，而是單純透過濃淡的調節將繁花似錦表現得淋漓盡致。位於小鳥右側僅存的空白處可見「丹青活手妙通神」的蓋印，是來自賣茶翁致贈的讚辭。我們確實可以從中感受到若冲以「通神」技巧為目標的堅持。

DATA　寶曆11～明和2（1761～65）年間／142.7×80.0cm

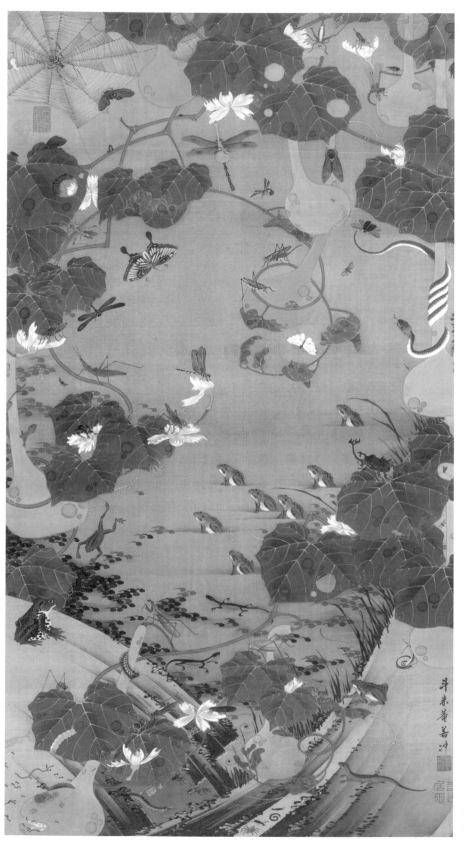

葫蘆結實累累的水池邊
聚集著七十餘種小生物的樂園

池邊群蟲圖
（ちへんぐんちゅうず）

圖中一共畫出超過70種群聚在水池邊的生物。在以水池為場景的畫面中描繪如此繁多的物種，或許意在呈現世上所有生命皆是佛陀救濟的對象，也就是「眾生」。無論是將葉子啃出一個圓洞的毛蟲，還是遭蟲蛀而彷彿在咧嘴微笑的葫蘆，畫中隨處可見具有若冲風格的細節，十分有趣。

本圖的另一大特色在於從仰角描繪的葉片以及從側面角度描繪的蛙群，顯然與〈蓮池遊魚圖〉（P.34）同樣交錯著不同的視角。此外，畫面左下有一隻從高處俯瞰一切的青蛙，其傲視水池的孤高身影也被視為若冲本人的投影。

DATA　寶曆11～明和2（1761～65）年間／142.3×79.9cm

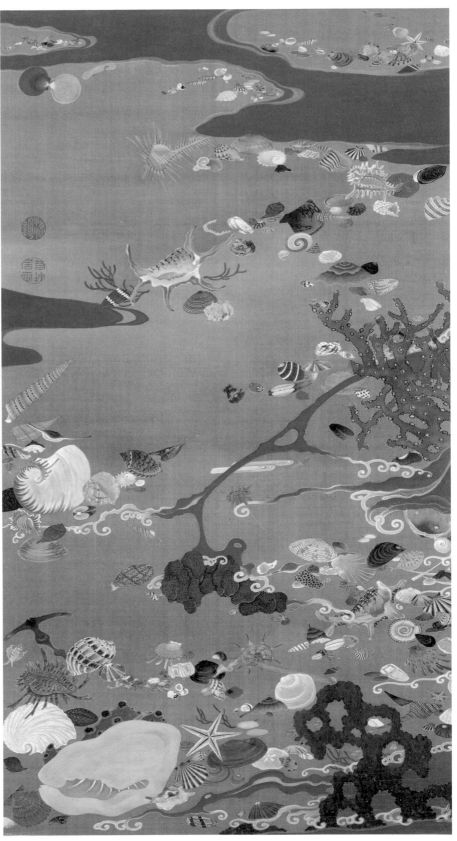

貝甲圖

（ばいこうず）

來自南洋的珍稀貝類與海中生物
宛如圖鑑般包羅萬象

本圖與〈池邊群蟲圖〉（右頁）成對，若該圖為陸地上的水邊，那麼這幅作品就是海岸了。相對於〈池邊群蟲圖〉左下角形如妖怪的葫蘆，在這裡則畫上了同樣形似妖怪的硨磲貝。

若冲所在的京都並不靠海，因此海邊對他而言可說是遙不可及的存在，從本圖也能看到拍打上岸的海浪形象十分抽象，有著螺旋狀的浪頭。相較之下，形形色色的貝類有些產自南洋，雙殼貝、卷貝、角貝等，個個細緻逼真。正如若冲的好友木村蒹葭堂*是一位知名的珍貝奇石收藏家，其收藏品甚至一路保留至今，我們似乎也能透過本圖感受到18世紀盛行於諸藩大名與文人之間的博物學風氣。

*編注：木村蒹葭堂（1736-1802）是江戶時代中期的文人、收藏家。他不僅擅於吟詩作畫並精通博物學、本草學等多種學問，也因家境富裕大量蒐集書畫骨董與動植物標本，成為當時知名的大收藏家。許多文人雅士因此慕名拜訪，以其為中心發展出如同近代歐洲沙龍般的藝文交流圈。

DATA 寶曆11～明和2（1761～65）年間／142.2×79.7cm

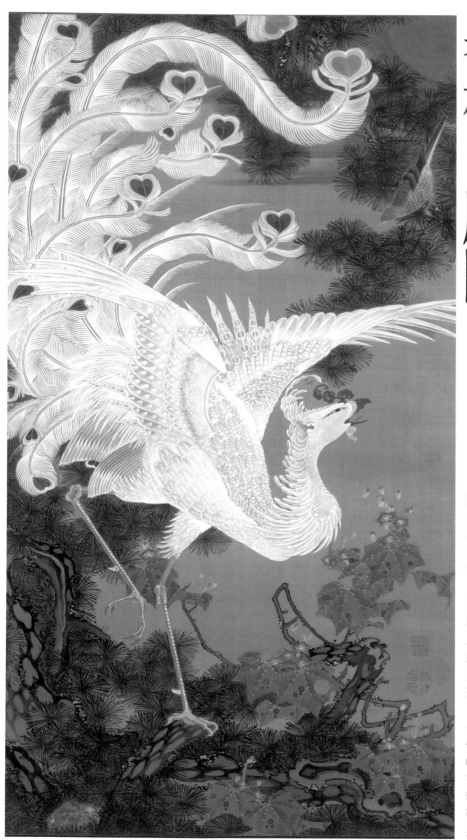

奪人眼目的心形圖案
以胡粉描繪的白色羽毛熠熠生輝

老松白鳳圖

（ろうしょうはくほうず）

主角是一隻朝旭日高鳴的
豔麗白鳳凰。與〈老松
白雞圖〉（P.28）、〈老松鸚
鵡圖〉（P.29）類似，暗色調
的松葉與白色的對比相當吸
睛。〈動植綵繪〉系列中有許
多以白鳥為題材的作品，而本
圖正可謂是當中的壓軸之作。
白鳳凰的身體部分使用了黃赭
石、胡粉，以及兩者混合的顏
料施以「裏彩色」，再從正面
以胡粉仔細地描繪出羽毛，在
細節上極盡用心；熠熠生輝的
白色羽毛也讓紅色與綠色的心
形圖案更加鮮明。

在欣賞本作時值得留意的
是，這隻美豔的白鳳凰並非雌
性，而是雄性。有一說認為這
幅畫暗示了終生未娶的若沖懷
有「柏拉圖式的同志傾向」；
若真是如此，畫面右上方注視
著白鳳凰、極為平凡樸素的鳩
鳥，又象徵了什麼呢？

DATA　明和2～3（1765～66）年間／141.8×79.7cm

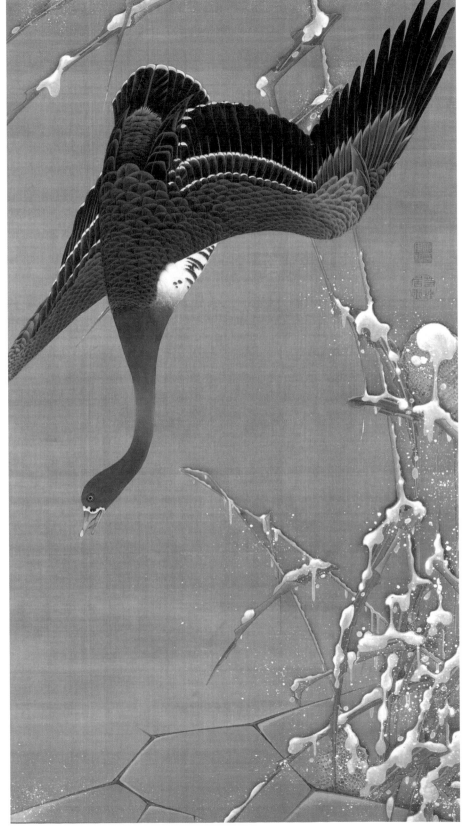

蘆雁圖（ろがんず）

隱藏於暗色底下的「裏彩色」
因枯萎而蜷縮的蘆穗精緻逼真

雁鳥垂直下墜的角度與〈月與叭叭鳥圖〉（P.82，岡田美術館藏）有異曲同工之妙，然而相較於該圖透過叭叭鳥（即八哥）睜大眼睛的表情緩和了整體氣氛，此處龜裂的冰面似乎暗示著凶兆，飛雁也露出難以言喻的表情。據說在繪製本圖時，若冲的么弟宗寂突然過世，因此有人認為這幅畫透露了若冲對弟弟的思念。不知是否有意表達灰暗的心情，背景整體利用「裏彩色」從背面塗上墨色，呈現出冬季的荒涼與寂寥。

在描寫上則隨處可見高難度的技法，不僅寫實地重現了枯萎蜷縮的蘆穗，蘆莖上的積雪與飛舞雪花逐漸融化的黏稠質感也表現得極為逼真。與早期的〈雪中鴛鴦圖〉（P.20）相比，若冲的畫技似乎變得更加嫻熟。

DATA　明和2〜3（1765〜66）年間／142.6×79.3cm

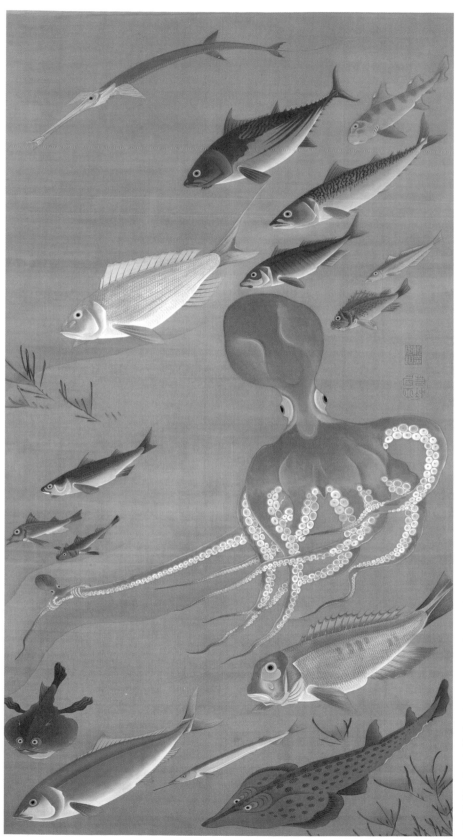

由十七種魚類交織而成
妙趣橫生的構圖搭配寫實的畫風

諸魚圖

（しょぎょず）

畫面上集結了17種水中生物，雖然乍看之下近似於博物學插畫，但仔細一瞧便會發現每隻魚都省略了腹鰭，且胸鰭統一朝向下方。這也難怪，畢竟（據推測）若冲未曾見過大海，所以沒有實際觀察過魚類在海中悠游的姿態，而是選擇將更多心力投注在描繪的技法上。為了呈現畫絹的光澤，顏料刻意以薄塗處理，並巧妙地善用紅色系及藍色系的顏料與染料，藉此重現魚鱗滑溜的質感；章魚寶寶緊緊纏著章魚媽媽的觸手，有些魚的表情看似滑稽逗趣。如此巧妙風趣的構圖相當具有若冲的風格，讓這場海中的大遊行瞬間變得趣味橫生。

DATA　明和2～3（1765～66）年間／142.6×79.4cm

群魚圖

（ぐんぎょず）

描繪集結於佛界的生物
以魚類為題材的嶄新創意

畫 中可見朝向左方游去的
各種海中生物，顯然與
〈諸魚圖〉（右頁）是成對之
作。若冲將魚類視為優游於西
方淨土的生物之一，連一片片
的魚鱗都鉅細靡遺地加以描
繪。靠近畫面中央、存在感十
分強烈的真鯛套用了「裏彩
色」技法，其中鰓的一部分是
用名為「弁柄」的紅色顏料和
胡粉混合而成的朱色進行加
工，腹部則是從背面塗上胡
粉，呈現出帶有光澤的質感。

近期的研究發現左下方的
紫鱸使用了來自西洋的顏料
「普魯士藍」，在此之前一般
都認為最早使用這種顏料的是
油彩畫〈西洋婦人圖〉的作者
平賀源內*。沒想到看似與西
歐技法和畫材無緣的若冲，其
實還比這位天下奇人更早開始
使用如此先進的畫材。

*編注：平賀源內（1728-1779），江戶時代中期的本草學者、蘭學
者。精通於各種學問與技藝，除了推廣油畫、採礦等西洋的技術與文
化，在文學方面亦成就非凡，甚至活躍於工藝與發明領域，被視為江
戶時代的奇才，人稱「日本的達文西」。

DATA　明和2～3（1765～66）年間／142.3×78.9cm

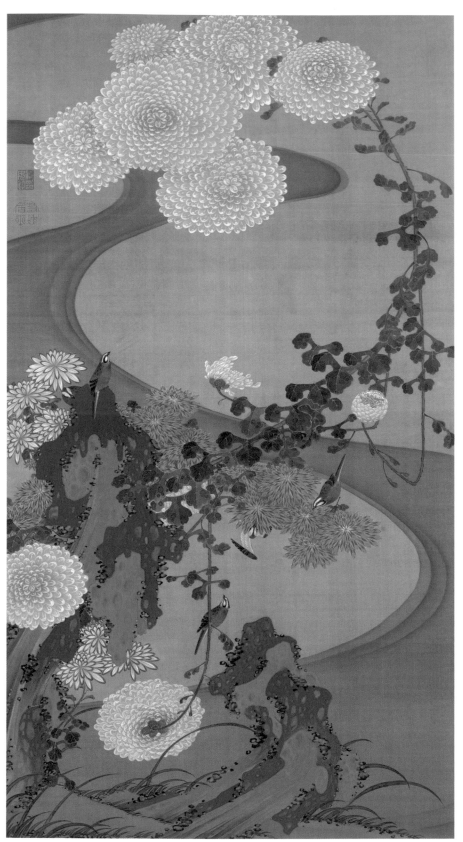

依偎著蜿蜒曲折的流水
巨大的菊花與枯枝象徵了生命

菊花流水圖

（きっかりゅうすいず）

呈S狀緩緩流淌的流水，搭配大朵菊花點綴其中，在構圖上十分獨特。盛開的菊花與好似即將枯萎的枝條之間互為對比，傳達出生命的虛幻與無常。這般具有線條美的流水與充滿裝飾性的菊花圖案，被認為與小袖和服的圖案「菊花流水」有著相仿的意境。

另一方面，以奇特的質感與外形聳立於畫面左前方的兩塊岩石也令人相當在意。若是將之看作是男性生殖器的象徵，大朵的菊花則隨即有了男色的意象。據說在江戶時代，人們認為比起女色，追求男色在某種程度上相對「純潔」。不曾創作春宮圖的若冲在此留下的性隱喻亦是本作的耐人尋味之處。

DATA　明和2～3（1765～66）年間／142.7×79.1cm

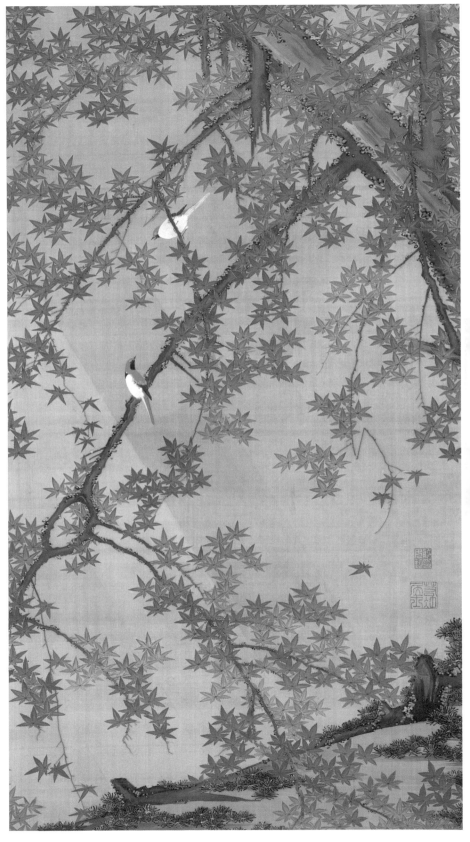

紅葉小禽圖
（こうようしょうきんず）

在多達三十幅的傾心力作當中
於最晚期完成的亮眼之作

般都認為本圖是〈動植
綵繪〉系列的最後一幅
作品，不但將重點聚焦於植物
上，空間的構成亦是別出心
裁。楓葉的紅色會隨著位置的
不同而有些微改變，並且與明
朗開闊的空間之美相輔相成，
令觀者百看不厭。

在枝頭上的兩隻小鳥應是
名為白腹鶇的候鳥，照理來說
並不會出現在楓葉正紅的京
都。不過，日本的繪畫往往會
將不同時期出現的事物放進同
一幅畫中，這種「異時同圖」
的手法並不少見。尤其〈動植
綵繪〉是作為佛畫來繪製，而
非大自然的寫生；因此在若冲
的繪畫世界當中，並不存在任
何矛盾。

DATA　明和2～3（1765～66）年間／142.3×79.7cm

静岡縣立美術館

收藏了包含重要文化財在內
高達二千六百多件的作品

樹花鳥獸圖屏風

色彩斑斕、
充滿異國風情的樂園
儼然是
動物們的饗宴

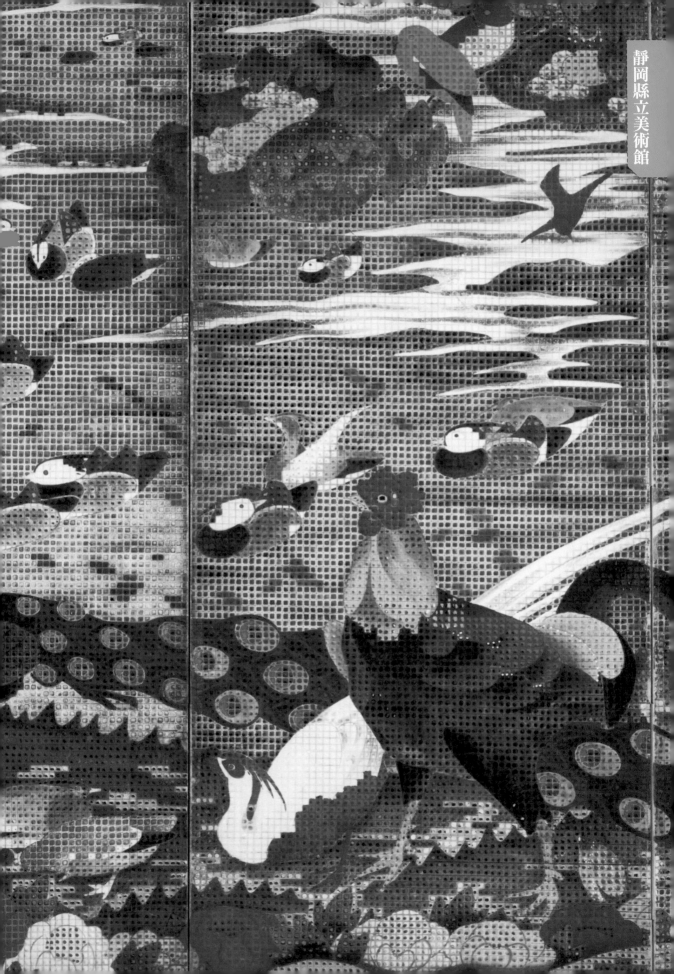

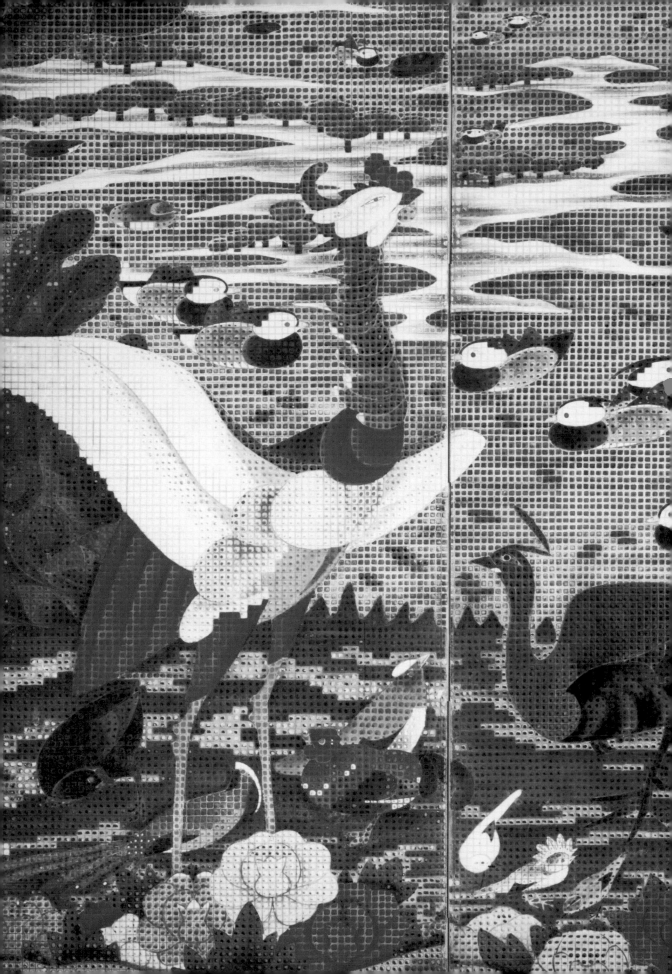

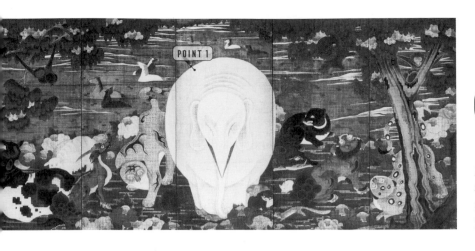

欣賞重點

整體使用了將畫面切分成無數個邊長約1公分的方格再加以填色的技法「枡目描」。獨具創意的手法令人驚嘆。

樹花鳥獸圖屏風

宛如數位藝術般 高超的技法令人目不轉睛

這是以「枡目描*」手法完成的馬賽克繪畫傑作。以宛如電腦畫素般的方格構成的空間，以及富有濃淡變化交織而成的色彩，即便從現代人的眼光來看依然新穎前衛。直到今天，仍有不少現代藝術家的作品受到了若冲的「枡目描」技法所啟發。

右屏可見以白象為中心的景象。獅子、老虎、麝香貓等獸類，左屏則以鳳凰為中心，分布著雞、鸚鵡以及雉雞等鳥類。無論鳥獸一方面不僅展現絢爛華麗的色彩，一方面也透過「枡目描」呈現暈染及漸層的效果，使之完美地融入背景體，構築出濃密的繪畫世界。

所謂「枡目描」技法，是一種以細小的正方形格子為單位進行填色的繪畫方式。方格的邊長僅約一‧二公分，每一格都分別塗上二至三種顏色。無數的方格羅列成一個集合體，構築出濃密的繪畫世界。由若冲本人或是他所率領的畫造出一幅鳥獸自在嬉戲的樂園

POINT 1

從正面描繪白象是若冲常用的構圖方式。此外，外形經過改造的白象也具有十足的現代風格。

POINT 2

透過調節方格中的色彩濃淡來表現出雲朵的狀態。在配色上考量到屏風整體的構圖，令人賞心悅目。

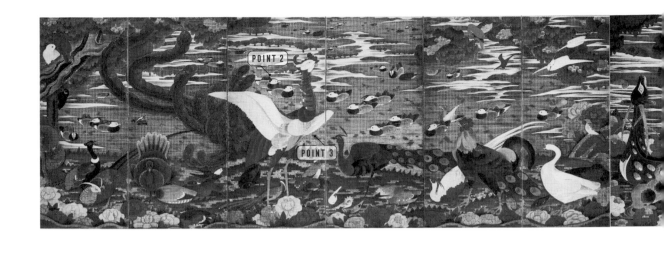

POINT 3

利用在方格內塗上不同色調製造出深淺漸層。細緻的工程提高了作品整體的完成度。

DATA

江戶時代（18世紀）
紙本設色 六連屏風一對
【右扇】133.0×357.0cm
【左扇】137.5×364.0cm
靜岡縣立美術館藏
展示時期：非常態展示，請留意特展資訊。

INFORMATION

TEL：+81-54-263-5755
地址：靜岡市駿河區谷田53-2
營業時間：10:00～17:30
不定期夜間開館
休館日：周一（例假日則改為下一個平日）、年末年初
參觀費：300日圓，特展另計
URL：http://spmoa.shizuoka.jp/
交通資訊：從JR「草薙」站搭乘靜鐵巴士，於「縣立美術館前」站下車，徒步約6分鐘
【收藏作品】〈樹花鳥獸圖屏風〉

亦收藏谷文晁等與若冲同時代畫家的作品。

*編注：枡（masu）是日本自古以來測量液體或穀物的容積單位，或指計量時使用的木製或金屬製的四角形方盒，因此也會用來形容方的形狀或圖案。

室以這種手法繪製出來的作品，推測除了本圖〈樹花鳥獸圖屏風〉之外，就只有〈鳥獸花木屏風〉（普萊斯夫婦藏）以及〈白象群獸圖〉（私人收藏）；至於〈釋迦十六羅漢圖屏風〉則僅存圖片，原作至今下落不明。

受到「西陣織」底稿啟發

如此前所未聞且極具獨創性的繪畫技巧，其靈感究竟從何而來？目前較有力的說法認為，「枡目描」的構想是來自「西陣織」這種傳統織物描繪性，於是才以保留格線的方式底稿中領略到作為繪畫的趣味能是從這種由無數方格形成的法會。換句話說，若冲很有可陣織商人也曾出席若冲的追思究，一位名叫金田忠兵衛的西寸幾乎一致；此外根據她的研二公分，與若冲畫作的方格尺是設計圖上的方格邊長為一・姐指出，西陣織的底稿，也就究「枡目描」技法的泉美穗小框的描繪方式。從染織角度研看來，也就不難理解為何畫上沒有用印，也就保留了方格外在方格紙上的設計底稿；這麼

創作出獨一無二的「枡目描」技法不僅串起了若冲與西陣織之間的關係，更輕易地跨越時空，從十八世紀來到二十一世紀，持續散發出不可思議的魅力。

絕無僅有的「枡目描」作品。

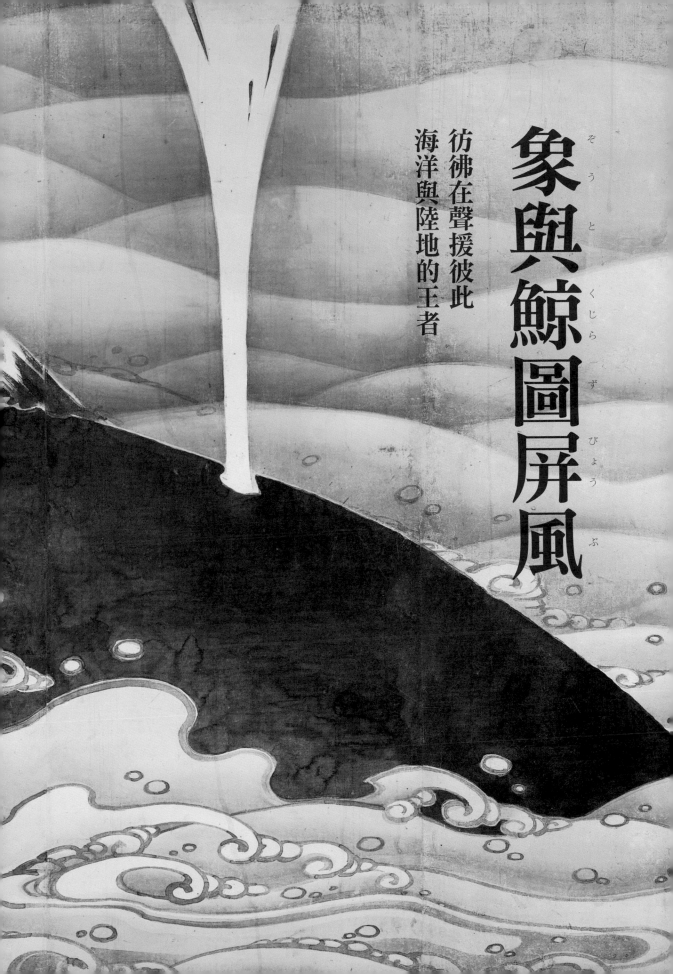

象與鯨圖屏風

ぞう と くじら ず びょう ぶ

彷彿在聲援彼此
海洋與陸地的王者

白與黑、陸與海的對比 以及「唐獅子牡丹」的隱喻

象與鯨圖屏風

欣賞重點

筆畫簡潔卻不失細節的諸多亮點

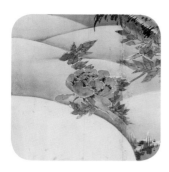

輕輕倚靠在大象背上的優美牡丹

與牡丹為伴的大象是以唐獅子為意象。根據佛教的典故「唐獅子牡丹」，萬獸之王獅子天不怕地不怕，就怕身上的蟲子。而牡丹的露水則能緩和蟲子帶來的苦痛。

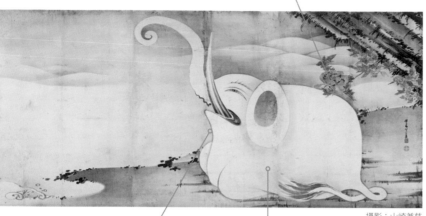

攝影：山崎兼慈

瞇起眼睛露出柔和表情的大象

眼角如月牙般彎曲的大象彷彿露出了慈祥的微笑。這是否反映了若冲年少時曾經看過的那頭惹人憐愛的巨獸？

如水煮蛋剖面般的耳朵還有尾巴充滿了奇幻的要素

宛如水煮蛋橫切面的耳朵相當引人注目。這是若冲約莫82歲時的作品，畫出來的大象卻好似一個填充玩偶，讓人感受到他看待生物的溫柔眼光。

這是一對六連屏風的水墨畫大畫面上描繪著面對面的巨大象與鯨魚。高舉長鼻的大象似乎正朝著大海鳴叫，鯨魚頭上沖天的水柱則像在與之呼應。構圖上彷彿是陸地與大海的王者在隔空交流，氣勢壯闊而豪邁。

不過，若是從現代的角度凝神細看，便會發現許多令人在意的地方。例如，為何鯨魚的背上會有背鰭？大象的尾巴怎麼看起來像是獅子？難道說即便若冲擁有過人的觀察力，要忠實呈現不棲息於日本的大象和鯨魚，果然還是太強人所難了嗎？

然而，若冲其實說不定有親眼看過這些生物。享保十三年（一七二八），由越南引進的大象從長崎來到日本，並經由京都前往江戶。當時若冲才十四歲，身為一個好奇心旺盛的青春期少年想必不會錯過一睹大象行經市內的大好機會。在那之後歷經七十年的醞釀，

DATA

江戶時代（寬政7〔1795〕年）
紙本水墨 六連屏風一對
各159.4×354.0cm
MIHO MUSEUM藏
展示時期：關於預定展示日期，
請依官網公告為準。

鯨魚的皮膚
並非單純的墨色
而是運用了暈染技法

鯨魚的黑皮膚不是全面塗黑，而是運用了稱作「暈染（たらし込み）」的渲染技巧，在與浪花的交界處利用墨色暈開的效果呈現出微妙的色澤變化。

鯨魚在江戶時代
被視為魚類
因此有著氣派的背鰭

江戶時代，人們稱鯨魚為「勇魚」。由於被當成一種魚類，這裡的鯨魚於是畫上了背鰭。如果若冲知道鯨魚並非魚類而是更接近獸類，不知又會如何下筆呢？

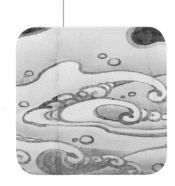

捲曲翻騰的波浪
十分具有若冲風格

波浪就好像生物一樣，在鯨魚的四周不斷從前端捲曲翻騰。不妨和〈動植綵繪〉系列的〈貝甲圖〉（P.41）中的波浪畫法比較看看。

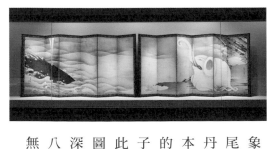

本作是由日本北陸地區的某個世家代代相傳，於2008年確認為若冲所作，並於次年首度公開。在進行維護時，發現該作品是畫在一張完整沒有銜接的大型中國製紙張上。

與另一幅相似作品的比較

在欣賞本圖中的大象時，不妨與其他相同構圖的作品相比較。實際上川崎男爵家曾流傳另一件與本圖相仿的屏風作品，只可惜自昭和三年（一九二八）以後便不知去向。根據過去的圖錄可以知道，當中大象的圖繪可以知道，當中大象的描繪極為簡單，不僅沒有尾巴，也沒有溫柔貼撫著的牡丹花；與川崎家的版本相比，本圖中獅子般的尾巴與牡丹花的配置顯然與佛教典故「唐獅子牡丹」有關，即是說大象在此其實被比擬作獅子。雖然構圖相同，卻能透過改變意象加深畫作的意境，可見即便年過八十，若冲的想像力依然無邊無際。

本圖或許正反映了大象在若冲心目中的終極形象。鯨魚的部分也是如此，由於當時在大坂曾經舉辦過鯨魚的展覽，因此與來自大坂的文人多有交流的若冲自然有可能前往一探究竟。

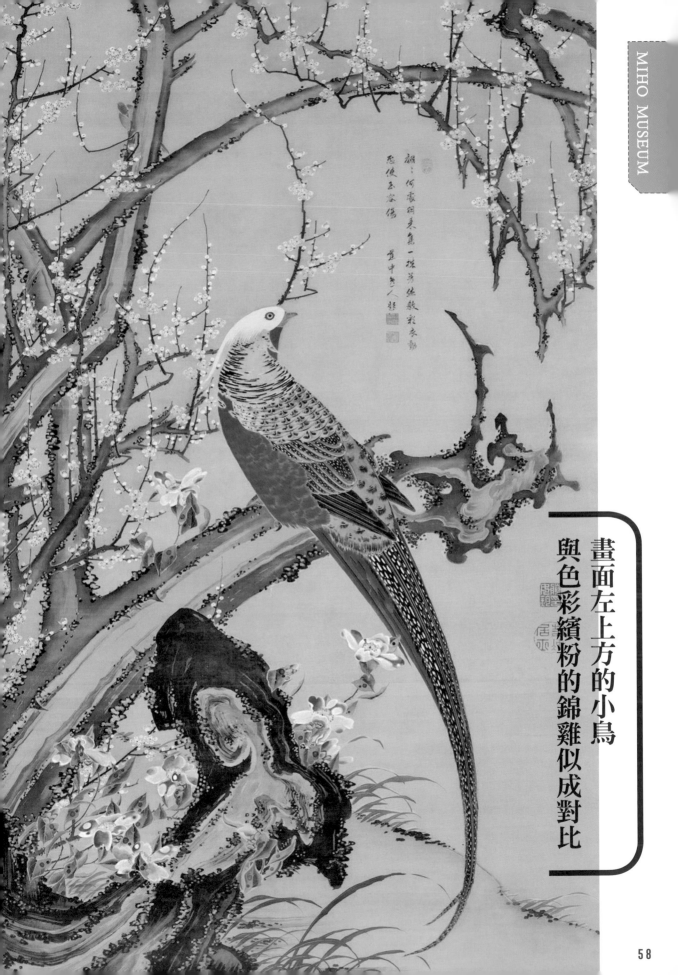

畫面左上方的小鳥
與色彩繽粉的錦雞似成對比

白梅錦雞圖

（はくばいきんけいず）

畫

面中央可見一隻錦雞，身獨有的特色，例如精緻的上色、羽毛斑點的細緻刻畫，以及畫面左上從枝頭間窺探的小鳥所展現的玩心等等。粗壯樹幹的粗糙感與岩石的意象也相當具有存在感，且在視覺上與色彩明豔的錦雞達成巧妙的平衡。

就若冲的作品來說，本作和尚：「翩翩何處羽，來集一株芳。休教彩衣動，恐使玉容傷。」可見他對若冲筆下的錦雞之美讚譽有加。

上黃、綠、紅色的羽毛十分鮮豔且畫工精細。錦雞自古以來便是中國花鳥畫常見的題材，而本圖中錦雞與其停駐的樹枝呈「X」形的構圖，正好與北宋時期宋徽宗的《芙蓉錦雞圖》（北京故宮博物院藏）相似，可見其主題與構圖應該都是仿自中國繪畫。不過，畫中仍隨處可見若冲印的《雪竹與錦雞圖》（平木

浮世繪美術館藏）相近，因此應是若冲五十五至六十歲期間的作品。整體色調偏亮且筆觸柔和，當成《動植綵繪》之後的畫作來欣賞確實有其道理。

圖中的畫贊乃是出自大典和尚。

欣賞重點

摯友大典和尚的畫贊
呼應了錦雞之美

與摯友以詩畫聯歡的若冲。大典和尚以優美的詩句讚道：「翩翩而至的鳥兒究竟來自何方？如此拍動五彩斑爛的羽翼，難道不會傷害那如玉般美麗的姿容嗎？」

欣賞重點

以「裏彩色」技法
為中國花鳥畫的題材錦雞
添增漸層感

錦雞自古以來便是常見的花鳥畫題材。相較於北宋第八代皇帝徽宗筆下的名作〈芙蓉錦雞圖〉，若冲這幅〈白梅錦雞圖〉是以鮮豔的黃、綠、紅三色描繪，展現獨特的色彩品味。

DATA

江戶時代（18世紀）
梅莊顯常贊
絹本設色 1幅
139.8×84.7cm
MIHO MUSEUM藏
展示時期：關於預定展示日期，請依官網公告為準。

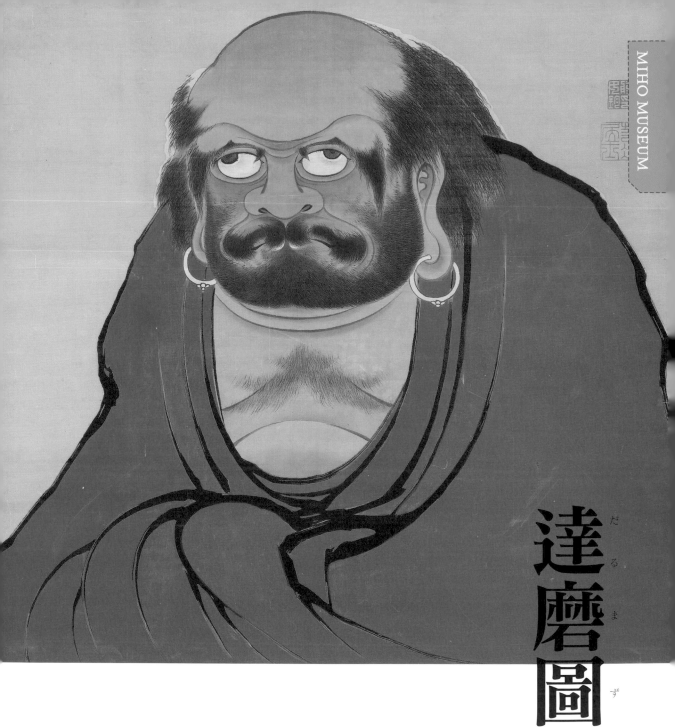

達
磨
（だるま）
圖
（ず）

　若沖描繪的人物畫為數甚少，但與佛教相關的題材則是例外。本圖所描繪的禪宗祖師達磨具有令人難以忘懷的強烈印象；斜視的渾圓三白眼，加上從眼睛兩端垂下的雙眉、香菇般的鼻子、M字形的鬍子，以及達磨大師畫像經常看得到的耳環等，造型十分奇特。

　然而本圖不僅極具迫力，還帶有幾分滑稽，想必是出於若沖的筆觸及縝密的描繪才能達到的效果。髮絲與鬍鬚皆是一根根仔細描成，眼球和耳環則採用從畫絹背面上色的「裏彩色」技法加以強調，展現立體感。另一方面，紅衣的輪廓及皺褶則以快筆揮就而成，呈現出與靜態表情截然不同的動感。

　在用色上，紅衣的原色感令人印象深刻，這點與〈朱達磨圖〉（細見美術館藏）、〈出山釋迦圖〉（私人收藏）有異曲同工之妙。明豔的用色向來被視為若沖的獨特風格，最近的研究則顯示這應是受到

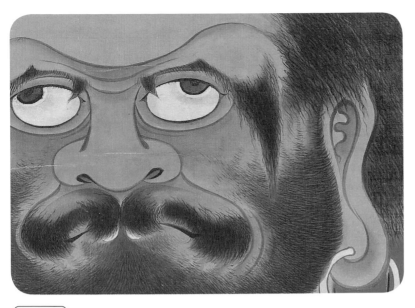

達磨的奇特外貌充滿迫力
亦伴隨著些許「滑稽感」

欣賞重點

眼睛與耳環的顏色運用了「裏彩色」

眼睛與耳環使用了「裏彩色」技法加工，讓微微透出藍色和黃色的眼白部分變得立體，配上達磨大師斜視的表情，給人奇特的印象。

欣賞重點

在塗滿薄墨的背景中描繪的人物

將人物描繪在薄墨色的背景上，能更加襯托出紅衣鮮明的對比。照理來說由於畫在畫布上會顯得平板單調，但因為是相對大型的作品，奇異的人物造型仍帶給觀者十足的震撼力。

DATA

江戶時代（18世紀）
絹本設色 1幅
78.6×92.0cm
MIHO MUSEUM藏
展示時期：未定。僅於特展展出。

欣賞重點

塗上鮮明的紅色後再以簡潔筆觸勾勒出的衣紋墨線

構成衣服輪廓的墨線是塗上鮮豔的紅色後再畫上的。豪邁的運筆為衣袍營造出強勁的動感，不妨與〈蒲庵淨英像〉（P.130）互相對照鑑賞。

名字與他相仿的河村若芝的影響。曾向黃檗宗僧人學畫的若芝創作了許多達磨圖，而若冲似乎正是以這些流傳到京都的達磨像作為參考。

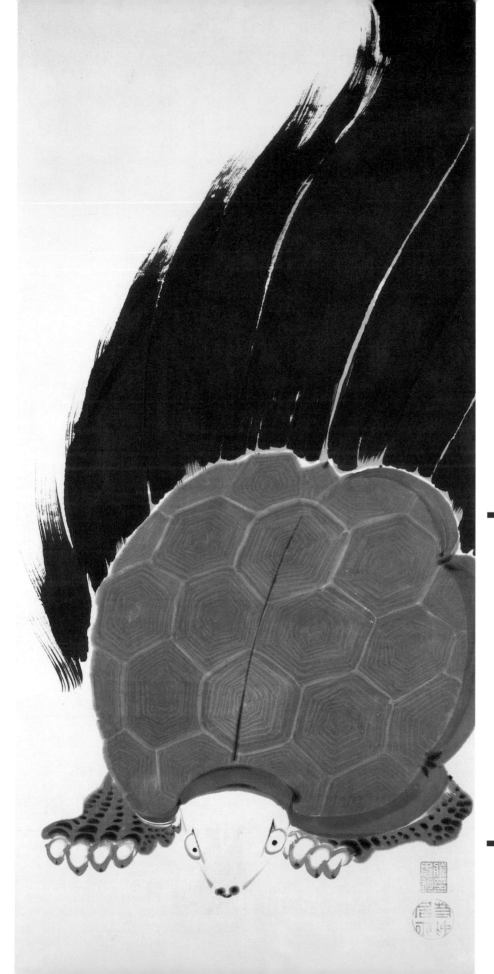

以渾圓身體占滿畫面的鶴
與氣勢非凡的靈龜尾巴

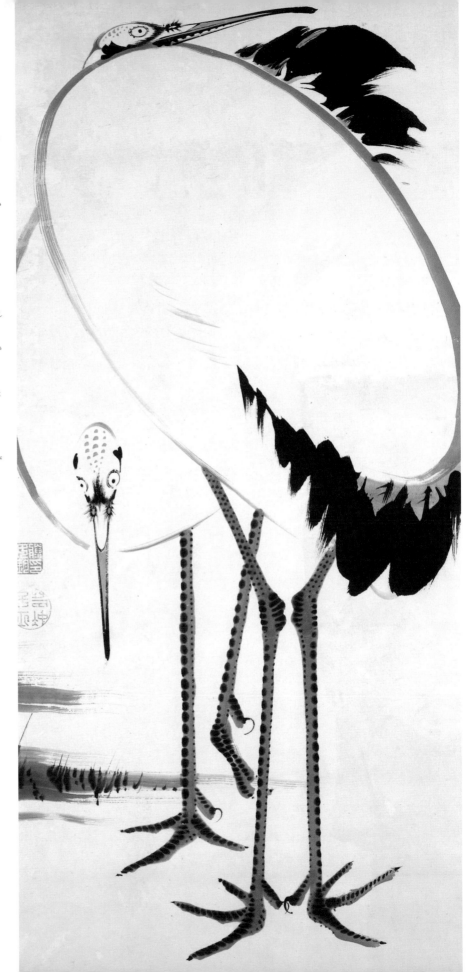

雙鶴・靈龜圖

そうかく・れいきず

DATA

江戶時代（18世紀）
紙本水墨 對幅
114.9×52.2cm
MIHO MUSEUM藏
展示時期：關於預定展示日
期，請依官網公告為準。

雙鶴‧靈龜圖

鶴與靈龜睜圓瞪大的眼睛
向觀者投以強而有力的視線

這是一組對幅的作品，右幅
蓬萊龜呈對角線配置並施以變
形處理，若冲也在龜與鶴的特
徵描寫上發揮獨到的表現力。

特別是縮起脖子的鶴恰到好處
的蛋形身軀，以及龜的甲殼與
尾巴，皆展現了若冲靈活勾勒
墨線的個人風格。

若冲筆下的水墨動植物之
所以散發著一股禪意，與他和
大典和尚往來密切，篤信禪宗
有關。本圖中的鶴與龜似乎也
別有深意地屹立或前進，並向
觀者投以彷彿能洞悉人心般的
銳利眼神。

這是一組對幅的作品，右幅
則是繪有一隻靈龜，左幅則是
兩隻鶴。渾圓飽滿且占盡畫面
的鶴身以及靈龜的尾巴所呈現
出的黑白對比，其效果可謂相
當出色。

鶴與龜自古便是畫作中常
見的吉祥象徵，若冲也曾留下
不少單以鶴或龜，或是同時描
繪兩者的作品。其中有些是以
本圖描繪的重點似乎在於靈龜
強而有力的印象，還有與鶴之
間的對比。雖然「鶴龜圖」在
當時也許只被尊為一幅帶有吉
祥寓意的作品，但若冲自有其
巧思，於隨處暗藏著撥動觀者
心弦的表現。

龜鶴的對比

鶴代表女性、龜代表男性，但

靈龜相傳是中國神話裡身
上揹著蓬萊山的巨大烏龜，由
於愈是長壽的烏龜會在甲殼後
除了將填滿畫面的雙鶴與

（欣賞重點）

利用暈染技巧
層層刻畫出
細緻的六角形紋路

透過墨汁的渲染形成輪廓線，
藉此表現象徵長壽的龜殼紋路。若
是更加細看甚至會發現驚人的立體
效果，讓人不禁對若冲獨創的精細
畫工嘖嘖稱奇。

面拖著長長的毛尾巴（水草），因此經常作為長壽的象徵出現在描繪蓬萊山的畫作中。此處龜甲的畫法與其他作品中的鯉魚鱗片相同，都完美活用了「筋目描」的技巧，甚至刻畫出好幾層六角形的線條。從姿勢來看，烏龜的前腳穩穩地抓住地面，尾巴則如熊熊焰火，彷彿有一股靈氣冉冉上升；再搭配烏龜的表情，整體洋溢著濃厚的生命力。不僅如此，大膽超出畫面邊界的尾巴使得構圖不致單調，也展現了活躍的動感。瞪大的眼白以及點在中心的黑眼珠所傳達出的強勁視線正好與左幅那隻看向下方的鶴相呼應，不約而同地朝觀者投以銳利的目光。

再看到從雞蛋般的橢圓形身體探出臉來的二隻鶴。雖然前面那隻鶴的方向略有不同，但不論是雙鶴的重疊方式或腳的方向，都與〈鶴圖押繪貼屏風〉（普萊斯夫婦藏品）的右扇第六面十分相似，描寫鶴的各種輕盈又時而滑稽的姿勢。

本圖中鶴的身體線條巧妙地使用了濃淡有別的墨色，與龜的靈氣相互襯托，為整體營造出動態感。若只以濃墨描繪，也許就會讓畫面顯得沉悶而笨重。相較於龜的部分用濃墨表現出重量感，此圖則是以自由隨性的線條賦予輕快的印象。

這兩幅畫作皆無落款，只蓋有「藤汝鈞印」（白文方印）、「若冲居士」（朱文圓印）等基本款的印章。

欣賞重點

早期的作品之一？「藤汝鈞印」的印章

署名及印章有助於我們推測製作的年代。若冲經常使用「景和」、「若冲居士」、「汝鈞」、「藤汝鈞印」等印章，至於本圖上所蓋的「藤汝鈞印」（汝鈞為其名），則多用於繪製〈動植綵繪〉前後的時期。

欣賞重點

好似盈滿著靈氣 濃黑又飽滿的尾巴

龜殼上長有水草或藻類並且像尾巴般延伸的烏龜，一直都作為象徵長壽的吉祥物而受到珍視。若冲將這個尾巴畫成宛如熊熊烈火般燃燒升騰的靈氣，表現出強勁的生命力。

梅花圖（ばいかず）

梅

莊顯常（即大典和尚）曾贈送一首畫贊給這幅水墨畫。圓弧狀的梅枝不時伸出畫面之外，充滿躍動感的筆觸不僅令人印象深刻，亦透露出暗藏著開花能量的梅枝所具有的生命力，以及空間的遼闊無垠。

說到若冲的水墨畫，最知名的莫過於在白紙上疊加淡墨的「筋目描」技法，而他實際表現手法。

上從早期就開始鑽研畫技，挑戰一些看似破格的筆法；這種表現法的極致，正是竹節變形的竹子以及氣勢銳利的松葉。對於自古以來在中國和日本一直都是繪畫經典題材的梅花，若冲似乎也不斷地追求嶄新的

DATA

江戶時代（18世紀）
梅莊顯常贊
紙本水墨 1幅
104.4×41.3cm
MIHO MUSEUM藏
展示時期：非常態展示，請留意特展資訊。

INFORMATION

TEL：+81-74-882-3411
地址：滋賀縣甲賀市信樂町田代桃谷300
開館時間：10:00～17:00
休館日：周一（例假日則改為下一個平日）
※於春、夏、秋三季開館
參觀費用：1100日圓，高中及大學生800日圓、小學及國中生300日圓（20人以上則每人各優惠200日圓）
URL：http://www.miho.jp/
交通資訊：從JR琵琶湖線「石山」站搭乘前往「MIHO MUSEUM」的帝產巴士，約需50分鐘
從新名神開車行經「信樂IC」，約需15分鐘
【收藏作品】〈象與鯨圖屏風〉、〈白梅錦雞圖〉、〈達磨圖〉、〈雙鶴‧靈龜圖〉、〈梅花圖〉

以獨到的觀點積極舉辦特展，例如「誕生三百年 同齡的天才畫家 若冲與蕪村」（2015年）等。

自流暢運筆下誕生
姿態自由奔放的梅樹

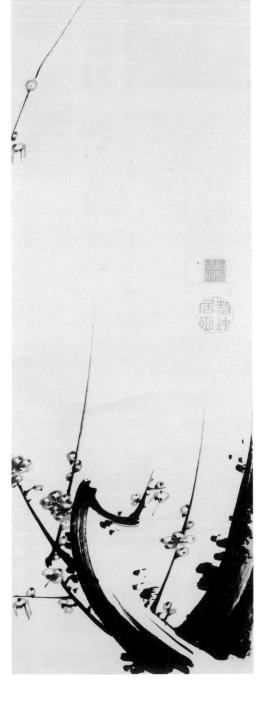

藝艸堂

網羅葛飾北齋、歌川廣重等
知名繪師的出色木版畫
日本唯一的手工木版和裝本出版社

若冲的珍貴木版畫集
《若冲畫譜》

《若冲畫譜》最初出版於明治23年，印刷用的木版是由藝艸堂第一代店主山田直三郎買下，至今仍在出版。

由工匠雕刻木板
製作印版，
經過多次手工刷色後
完成的畫冊

藝艸堂自創業以來便運用木版多色印刷技術出版許多書籍。倉庫中保存了數量龐大的木刻印版，從酒井抱一等琳派畫家到活躍於明治時期以後的神坂雪佳等，各種知名畫家的作品應有盡有。

坐擁《若冲畫譜》等珍貴木刻印版的老字號出版社

INFORMATION

出版社「藝艸堂」
TEL：+81-75-231-3613
地址：京都府京都市中京區寺町通二条南入妙滿寺前町459番地
營業時間：9:00～17:30 公休日：六日及例假日
URL：http://www.hanga.co.jp/
交通資訊：京都地下鐵東西線「京都市役所前」站徒步約5分鐘

創業於明治二十四（一八九一）年的「藝艸堂」是一家專門從事手工木版和裝本（傳統裝幀）的出版社。儘管明治時期機器印刷已漸成主流，但這家出版社仍不斷在手工木版印刷的複製技術上精益求精。據說純手工與木版印刷特有的質感及色澤，如今依舊吸引了不少客人。藝艸堂從事木版印刷已有百年以上，最珍貴的資產便是長年用來印刷的木版，當中甚至包括伊藤若冲、尾形光琳、葛飾北齋等知名畫家的作品。他們曾以信行寺的天井畫〈花卉圖〉為底稿

製作印版，再運用多色印刷技術出版了《若冲畫譜》，在明治時期造成京都和服商人與全國的產業振興協會爭相搶購，成為一大暢銷書。時至今日，以木版印刷且作工精美的美術書籍依舊人氣不減。

此外，藝艸堂除了出版，亦有直接販售美術書、多色木版印刷的美術作品，其中也包括本書提及的作品，如「裱框玄圃瑤華拓版畫」、「組合式裱框花卉天井畫」等等。由於在京都、東京的御茶水都設有直營店，有機會的話不妨親自走一遭。

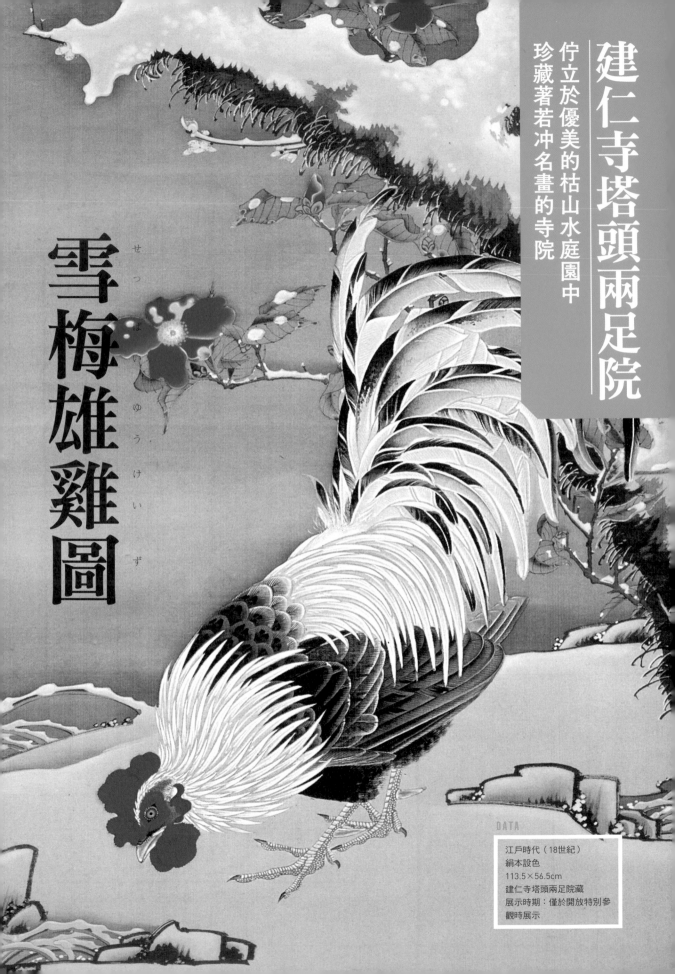

建仁寺塔頭兩足院

佇立於優美的枯山水庭園中
珍藏著若冲名畫的寺院

雪梅雄雞圖
（せつばい・ゆうけい・ず）

DATA

江戶時代（18世紀）
絹本設色
113.5×56.5cm
建仁寺塔頭兩足院藏
展示時期：僅於開放特別參
觀時展示

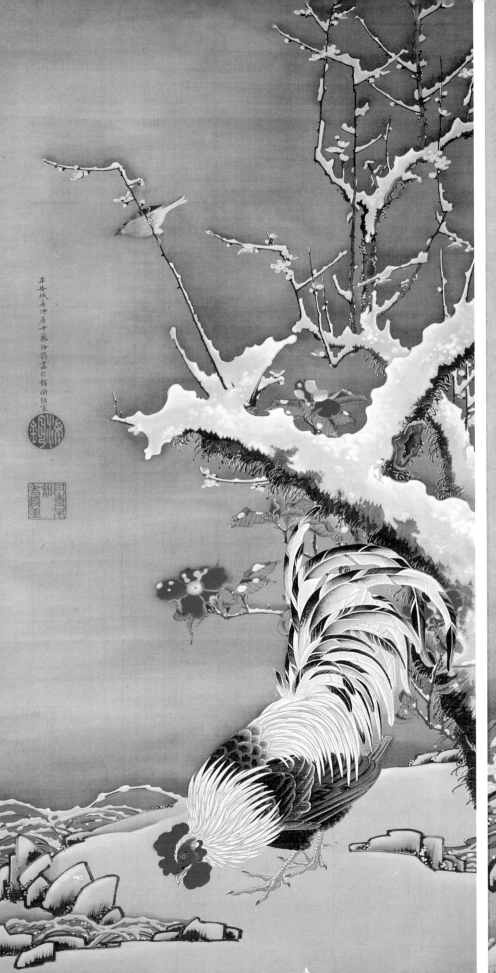

在雪中低頭啄食的公雞
象徵著道家思想裡「高尚的人格」

雪梅雄雞圖

鮮明的朱紅在白與黑的空間中更加引人注目

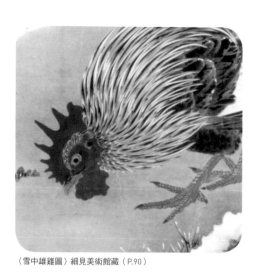

欣賞重點

從栩栩如生的雞冠以及縝密的羽毛足見技法上的進步

同樣的構圖在細見美術館所收藏的〈雪中雄雞圖〉顯得有些生硬，這裡的公雞相較之下充滿了生命力。利用絹畫才做得到的「裏彩色」技法不僅讓羽毛看來更為立體，雞冠柔軟的質感也相當出色。

〈雪中雄雞圖〉細見美術館藏（P.90）

畫面上可見一隻於雪中啄食的公雞，搭配上覆蓋著積雪的梅樹以及與之交疊綻放的山茶花。刷有薄墨的背景和白雪的單色調對比主宰了整個空間，醞釀出一股好似捕捉自京都冬季景色的沉鬱氣氛，同時更加凸顯紅色雞冠與山茶花的豔麗。

接下來不妨就透過與主題相同的細見美術館〈雪中雄雞圖〉（P.90）進行賞析比較，藉此一窺早期的若冲後來在畫技上有何提升。

首先以畫材來說，細見美術館的作品是紙，本圖則是絹。公雞的身體及羽毛之所以顯得更為立體，推測是採用了與〈動植綵繪〉相同的「裏彩色」技法之故。這種在畫絹背面也塗上色彩的技巧會使得顏色透過絹布的纖維略微浮現，進而與從正面塗上的色彩相互重疊，產生立體又自然的色調。由於背面的顏料不易受到物理性的損害，因此能以極佳狀態保存下來，成為「裏彩色」技法的一大優點。

儘管若冲以使用昂貴而優質的顏料聞名，但其鮮豔的筆觸之所以能夠維持至今，可說是多虧了「裏彩色」技法之賜。

若冲在四十歲出頭開始著手繪製的〈動植綵繪〉系列中盡情地使用了「裏彩色」技

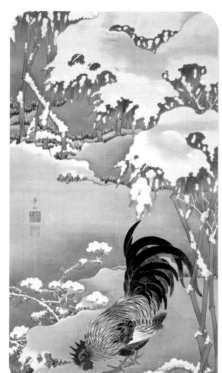

欣賞重點

與細見美術館的藏品相比較描繪力顯然更勝一籌

與細見美術館的〈雪中雄雞圖〉相比，便不難發現兩足院收藏的本圖正處於朝向〈動植綵繪〉邁進的途中。雖然效法狩野派*風格的公雞姿勢近乎一致，但此處對公雞色彩與裝飾性的描繪顯然更上層樓。儘管用色本身有所節制，但從尾羽和雞冠的質感呈現可見技術的提升，顯示若冲的雞圖已經邁向下一個境界。

 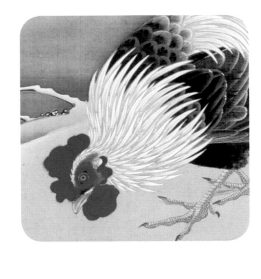

【欣賞重點】

白雪宛如冰淇淋般裹住樹枝 展現奇妙的質感

公雞腳下的雪地與梅樹上的積雪一方面以畫絹的質地為底，再施以胡粉來提高局部亮度。與細見美術館所收藏的作品中有如冰淇淋般的白雪相同，兩者皆呈現了濕潤而難以言喻的奇妙質感。

法，而在那之前完成的本圖，或許也能視為通往其生涯一大創作的過渡期作品。

邁向《動植綵繪》的途中

接著比較的對象是雞。若沖的雞圖一開始只是在中國花鳥圖的框架下加入雞的元素，到了《動植綵繪》那八幅有雞的作品則變得刻意強調羽毛與腳爪的氣勢，且多半都展現了如歌舞伎擺出架式一般戲劇化的站姿。

將本圖與細見美術館的雞圖相比，會發現公雞的姿態幾乎相同，只不過本圖中公雞的身體更具一體感，呈現自然的動態。雞冠、頸部周圍的羽毛以及雞爪皮膚的細緻描寫，在顯示技巧方面已有長足進步。用色雖然有所節制，但尾羽與頸部的長羽毛皆有強化裝飾性的傾向，可見若沖已從細見美術館的《雪中雄雞圖》往前跨出一大步，開始顯露趨近於《動植綵繪》的絢爛境界。

據說若沖曾在庭院養了數十隻雞，仔細觀察牠們的體型、外貌、生態等並持續寫生。本圖雖然相對靜態，卻在細節裝飾上展現脫胎換骨的進步，堪稱是才剛投身繪畫行業不久的若沖從《雪中雄雞圖》邁向《動植綵繪》系列的中繼點。

最後值得注意的則是署名。相較於細見美術館的藏品僅落款「景和」二字，本圖可見「平安城若沖居士藤汝鈞畫」字樣，與《動植綵繪》被公認為最早期作品的《芍藥群蝶圖》（P.18）完全一致，普萊斯夫婦收藏的〈紫陽花雙鶴圖〉、〈虎圖〉、〈雪蘆鴛鴦圖〉亦是如此。這些全是從繪本設色的傑作，若沖想必是從繪製本圖開始提高創作熱情，一邊逐步朝《動植綵繪》系列邁進。

TEL：+81-75-561-3216
地址：京都府京都市東山區大和大路通四条下4丁目小松町5914
開放時間：僅於舉行特別參觀時開放
公休日：通常不對外開放
特別參觀時的費用：依情況而定
URL：https://ryosokuin.com/
交通資訊：從JR「京都」站搭乘市營巴士206系統，於「東山安井」站下車，徒步約5分鐘
【收藏作品】〈雪梅雄雞圖〉

建仁寺的塔頭*。距離京都國立博物館相當近。〈雪梅雄雞圖〉僅在設施開放特別參觀時展示，基本上不對外公開。

*編注：塔頭原本指寺院高僧仙逝後，由弟子另外建立小院作為守護塔位之用。後來也引申為高僧退休後的居所。
*編注：狩野派是日本繪畫史上最大的畫派，自室町時代興起後受到幕府庇護成為日本畫壇主流，以世襲制度一路延續至江戶後期，歷時長達400年。畫風是以中國畫的線條為基礎，並結合日本傳統大和繪的繽紛色彩。

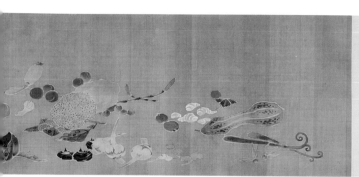

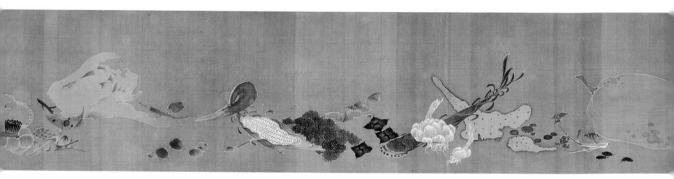

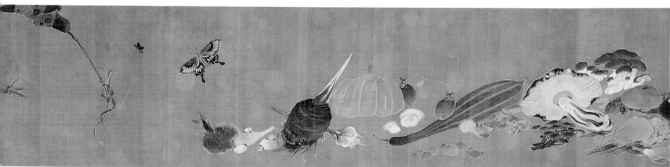

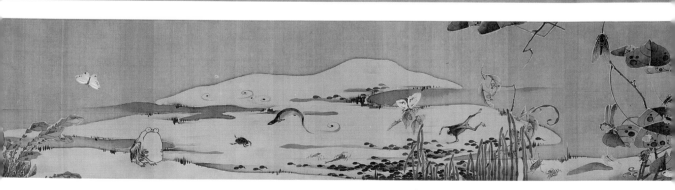

菜蟲譜

菜(さい)蟲(ちゅう)譜(ふ)

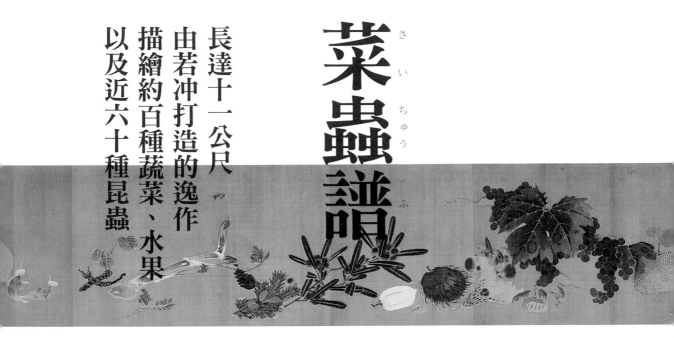

長達十一公尺
由若沖打造的逸作
描繪約百種蔬菜、水果
以及近六十種昆蟲

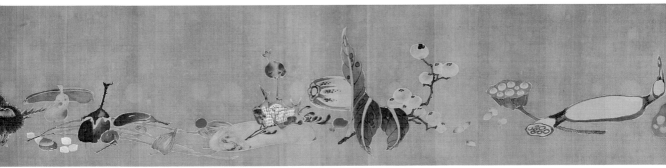

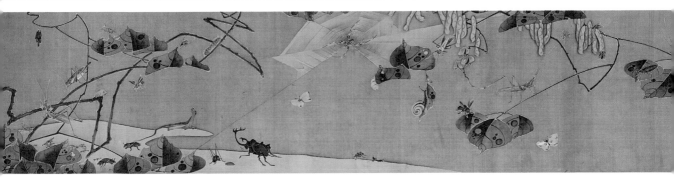

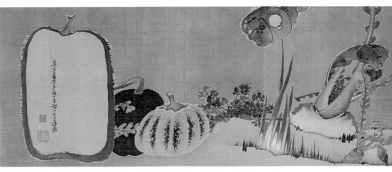

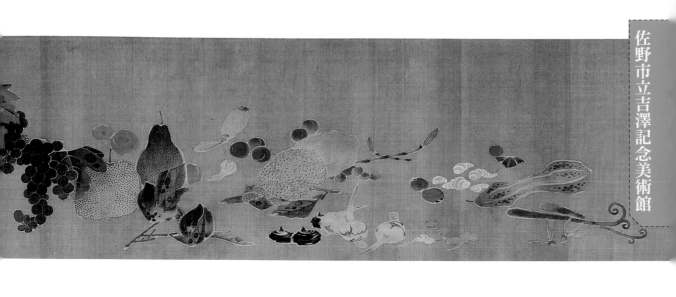

菜蟲譜

生氣蓬勃而不失閒情雅趣
若冲晚年的繪畫意境

昭和二（一九二七）年，恩賜京都博物館曾經舉辦過若冲展，這幅畫卷自當時展出並刊登於展覽圖錄中以後便長久不知去向。後來確認是由栃木縣安蘇郡葛生町（當時的名稱）的吉澤家所收藏，並於二〇〇〇年京都國立博物館的「若冲」展再度現身。吉澤家乃名門望族，收藏了許多美術品，在捐贈其收藏品時進行了一次詳細調查，才終於發現這幅被秘密珍藏的畫卷正是《菜蟲譜》。據說這是在昭和二年的展覽會後由當時的吉澤家主收購，目前則藏於二〇〇二年開館的佐野市立吉澤記念美術館，於舉辦特展時對外展示。昭和初期的圖錄只刊登了

黑白版本，而且僅有畫卷的一部分。據說發掘出此作的相關人士無不對這幅色彩鮮豔且長達十一公尺的傑作驚嘆不已。後來確認是由栃題字、跋文所用的素材並非普通的絹布，而是一種名為「綀」的絲綢，柔滑又富有光澤；這種絹製品價格不斐，是江戶時代的畫家與書法家皆十分嚮往的高級畫材。

攤開畫卷，畫題「菜蟲譜」三個大字率先映入眼簾。這是出自大坂書法家福岡撫山之筆，卷末還有大坂漢學者兼漢詩人、書法家的細合半齋的跋文。當中提到此幅畫卷是若冲為了感謝撫山的盛情款待而作，並由與兩人皆有交情的半齋寫下跋文。半齋與木村兼葭

堂、池大雅等人關係甚好，是當時文人圈的名人之一；本作由他來寫跋文，而且採用符合文人喜好的中國風裱褙方式，可見整幅畫卷反映了濃厚的文人雅趣。

在畫卷最後那顆垂直剖開的大冬瓜裡，可見「斗米庵米斗翁行年七十七歲畫」的落款，證明本作是若冲在天明八（一七八八）年的京都大火以後，隱居於石峰寺附近時留下的作品。從跋文中頻頻出現「禪」字，以及正如連結蔬菜與佛教思想的《果蔬涅槃圖》（P.102）或是《動植綵繪》所傳達的概念，本圖或許可以解釋成帶有「草木國土悉皆成佛」（萬物皆可成佛）的意

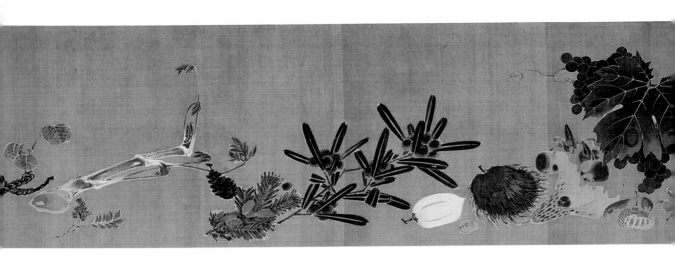

境；然而在畫卷最後，一隻表情滑稽逗趣的青蛙似乎一舉吹散了這般深遠的寓意，傳達出若冲意在追求並享受描寫蔬菜、蟲類的樂趣及表現的可能性。

本圖有部分使用了若冲擅長的「裏彩色」技法，但整體而言給人輕盈柔和之感。〈動植綵繪〉中描繪的主題在歷經三十年的歲月之後臻於成熟且帶有幾分玄妙，顯示出若冲已達到怡然自得的繪畫境地。

開卷便是蔬果大遊行

接著便趕緊來看看這幅畫卷的構圖。前半段描繪了四季的蔬果，後半段則有結滿豆莢的藤蔓、在池邊聚集的昆蟲與爬蟲類等。光是經過確認的蔬果就有九十八種之多，昆蟲類也高達五十六種。

首先畫卷前半有三分之二堪稱是蔬果大遊行，慈菇、桃子、梨子、葡萄、石榴輪番出現，其中繪有病葉的葡萄以及剝了皮的柑橘十分具有若冲的

作風。若冲確實從年輕時就經常描繪蔬果，但集結了如此豐富種類的作品僅此一幅。隊伍似乎保持著節奏繼續延伸下去，而背景只保留了這些微輪廓線並整面塗上薄墨，沒有多餘的描寫，徹底地將焦點放在蔬菜及水果上。

到了隊伍尾端，一隻翩翩飛舞的鳳蝶突然出現，連帶讓主題也隨之一變，將場景轉向與自然為伍的生物。

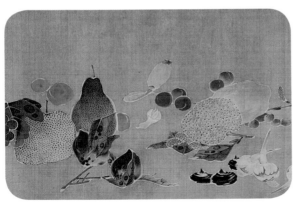

作為蔬果批發商獨有的愛惜蔬果的溫柔眼神

畫面上可見桃子、慈姑等令人熟悉的題材。在此不妨試著體會若冲身為蔬果批發商長期觀察蔬果的眼力。以沉穩的背景為底，鮮明的蕈傘和蕈柄十分吸睛。

菜蟲譜

藉由鳳蝶的登場 帶動場景瞬間的轉換

日本畫有時會在場景之間的交接處配置令人印象深刻的角色。典型的例子便是國寶〈彥根屏風〉（彥根城博物館）。該屏風在毫無任何說明的情況下以右側二面描寫了戶外，另外四面則是室內；而這當中的關鍵人物便是位於中央的年幼侍女，扮演了連接戶外與室內的角色。

而在〈菜蟲譜〉中擔當這個重責大任的，正是鳳蝶。當嬌豔的鳳蝶宣告場景轉換，畫卷的構圖於是為之一變，從各種蔬果的大遊行轉變成對大自然光景的描寫。相較於將近一百種的蔬菜水果，後半段登場的昆蟲、爬蟲類以及兩棲類加起來則高達六十種。描寫的對象包括在草叢、水邊嬉戲的昆蟲與青蛙，最後甚至出現種

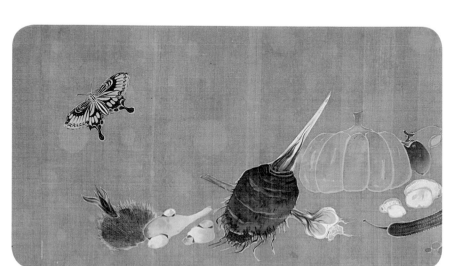

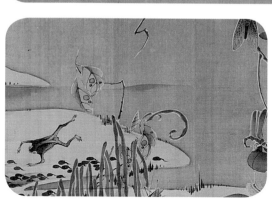

欣賞重點

以一隻鳳蝶為界 將場景轉向 一場生物們的饗宴

約11公尺長的畫卷是由兩部分所構成。以突然在畫面中登場的鳳蝶作為場景轉換的關鍵，自此切換成大自然風光，透過幽默的筆觸描寫各種動物和昆蟲。

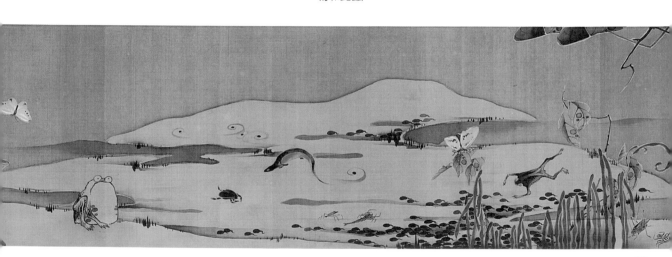

畫卷開頭先有一幅題字，之後則是連接了5張約2公尺長的畫絹。不同於掛軸、屏風或者隔扇上的作品，在逐漸攤開畫卷的時候，畫面亦會隨之展開。欣賞時不妨細細品味若冲充分活用畫卷特性的巧思。

植於菜園裡的蔬菜，一筆一畫都投注了滿滿的心意。

善用畫卷的特性

用現代的情況來比喻的話，就是不使用大螢幕電視，而是透過小螢幕慢慢地滑動畫面閱讀。

看著場景從靜物轉換至大自然，畫面漸次展開，不難想像當時肯定有許多文人為之著迷。

以這種感覺來欣賞畫卷，會發生什麼事呢？起初可見蔬菜和水果隨季節推移一同綿延，讓人不禁想委身這道靜靜的流動；但從鳳蝶宣告場景轉換開始，氣氛於是隨之一變，就好比樂曲突然改變音調一般。若冲運用畫卷的特性，盡情地發揮了自身的想像力，引領觀者一同感受他自在揮灑畫筆的樂趣。

正如前述，本作為若冲七十七歲時創作的畫卷。雖然後半段部分尤其會讓人覺得好像是將〈動植綵繪〉的〈池邊群蟲圖〉（P.40）改以畫卷方式呈現，但本作的氛圍相對隨意許多。若冲以他寶刀未老的敏銳觀察力捕捉蔬果的特徵，在寫實描繪之餘，依然保有幽默詼諧的一面。

本來，所謂的畫卷並不是整個攤開來欣賞，以當時來說應該是每次只展開大約肩膀的寬度，然後一邊捲動一邊觀賞。

INFORMATION

TEL：+81-28-386-2008
地址：栃木縣佐野市葛生東1-14-30
營業時間：9:30～17:00
休館日：周一（例假日則改為下一個平日）、例假日的隔天（若遇上六日或假日則開館）
參觀費用：520日圓（20人以上團體為470日圓）。大學生以下或持身心障礙手冊者可免費參觀。　※須出示相關證明。
URL：https://www.city.sano.lg.jp/museum/
交通資訊：東武佐野線「葛生」站徒步約8分鐘

收藏在2009年被指定為國家重要文化財的〈菜蟲譜〉。該作曾於2014年進行修復，可於舉辦特展時一睹作品細膩的色調。

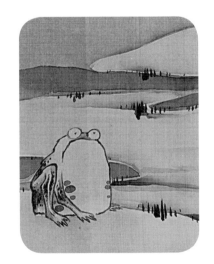

DATA

重要文化財
寬政2（1790）年間
絹本設色 1卷
31.8×1095.1cm
佐野市立吉澤記念美術館藏
展示時期：非常態展示，請留意特展資訊。

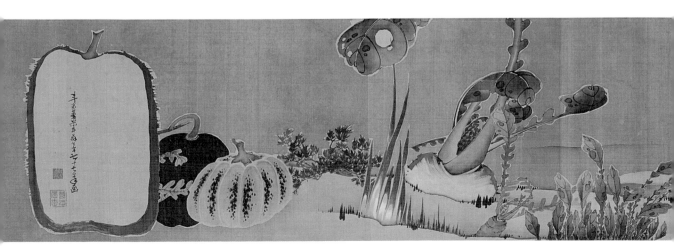

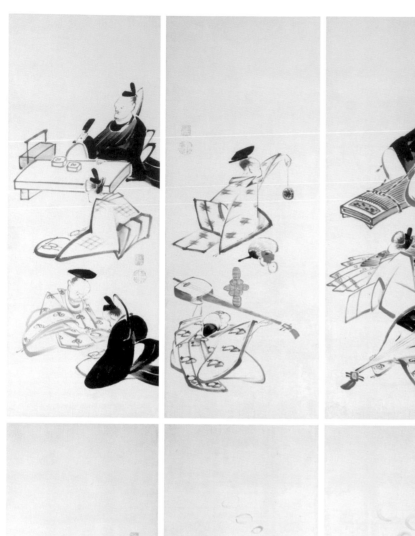

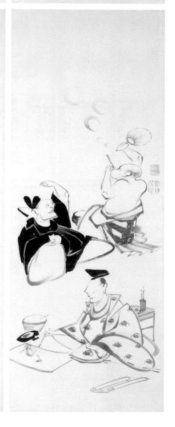

以漫畫風格嬉遊的身影

古色古香的三十六名歌仙

三十六歌仙圖屏風

<ruby>三<rt>さん</rt>十<rt>じゅう</rt>六<rt>ろっ</rt>歌<rt>か</rt>仙<rt>せん</rt>圖<rt>ず</rt>屏<rt>びょう</rt>風<rt>ぶ</rt></ruby>

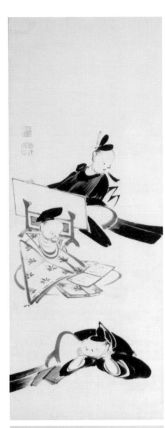
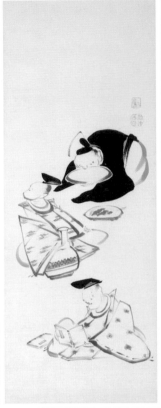
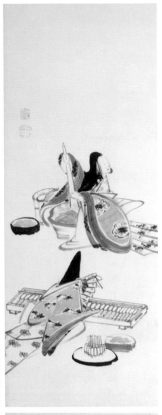
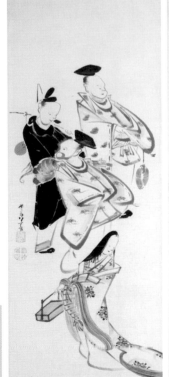

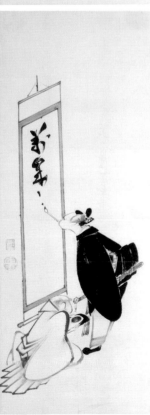

DATA

江戸時代
寛政8（1796）年
紙本水墨 六連屏風 對
各133.6×50.8cm
岡田美術館藏
展示時期：不定期

欣賞重點

雖然幽默滑稽
細節的描繪仍然精確

　　在若冲為數甚少的人物畫當中，相較於仔細刻畫表情但省略手指與身體線條的〈蒲庵淨英像〉（P.130），本圖反而在指尖與姿勢上做了合理精確的描繪。

充滿機智的構圖

　　在其他畫家的三十六歌仙圖中不可能出現的場景設定與風景，帶來愉悅暢快之感。

幕末時期的畫家渡邊崋山在〈一掃百態〉中描繪私塾喧鬧放縱的風景，讓人不禁聯想到至叼著筆寫字，甚至叼著筆寫字，讓人不禁聯想到竟然在烤豆腐、吹著肥皂泡，甚等教科書上會提到的知名歌人，圖所示，柿本人麻呂、小野小町諧逗趣的漫畫風格加以呈現。如六歌仙的崇高地位，反而以詼

　　然而若冲絲毫不顧忌三十的畫題之一。

形光琳以後，琳派一路繼承下來人。「三十六歌仙圖」亦是自尾手，相當於日本和歌文化的聖《三十六人撰》所收錄的和歌名指十一世紀由藤原公任編纂的景，所謂的「三十六歌仙」則是本圖描寫了三十六個人的各種場繪人數特別眾多的作品。如題，作品則是他少見的人物畫作中描群的鳥獸為題材，而這幅若冲時常以群雞、群蟲和成

當中看不到任何
吟詠和歌的身影

　　一對六連屏風共計12個面上各畫有2至3位歌仙，卻盡是拉著琴（而不是彈琴！）之類的滑稽動作，顯然是一反正統三十六歌仙圖題材的詼諧之作。

　　鮮活的描繪手法，也藉由水墨畫的形式更顯智趣又動感十足。根據「米斗翁八十一歲畫」的落款，可以知道這是若冲於虛歲八十一歲創作的作品，以流暢靈活的線條在畫面中舞動，描繪出各種逗趣滑稽的姿態。

　　先後歷經京都大火、胞弟過世、罹患重病，若冲在七十歲之後的晚年絕對稱不上安穩。不過，從本圖中我們可以窺見他對繪畫的挑戰精神依然旺盛，而且勇於嘗試不同的風格，甚至開始傾向於追求飄逸、率真的繪畫境界。

　　比本圖更早完成的〈六歌仙圖〉（P.10，愛知縣美術館藏）以及兩年後另一幅類似作品（丹佛美術館藏）等，都是具有共通主題的相似之作，且今後也有可能陸續發掘出其他類似作品。期待未來將有更多機會感受若冲晚年悠然自得的畫境。

月與叭叭鳥圖

つきにはははちょうず

以明月高掛的夜空為背景
如倒立般頭部朝下的叭叭鳥

DATA

江戶時代中期
（18世紀後半）
紙本水墨 1幅
102.5×29.1cm
岡田美術館藏
展示時期：不定期

宛如隱形戰鬥機般的漆黑造型，倒栽蔥似地急速下降。極具速度感的墜落式構圖，也可見於《動植綵繪》的《蘆雁圖》（P.43）以及《雷神圖》（千葉市美術館藏）。相較於《蘆雁圖》給人不安惶恐的忐忑，本圖之所以令人會心一笑，也許是多虧了叭叭鳥一臉驚呆的逗趣表情。

叭叭鳥是一種棲息於中國南部與東南亞的椋鳥科鳥類，俗稱「八哥鳥」，自古即被視為吉祥象徵而成為常見的畫作題材。其中又以相傳由南宋畫僧牧谿所繪的《叭叭鳥圖》（MOA美術館藏）十分著名，但垂直下墜的構圖顯然是若冲的專利。

翅膀和羽毛以層層疊加的濃墨來表現，尾羽則活用了墨色柔和的渲染效果；至於背部的白色是先在濃墨上畫上胡粉後再次上墨而成。畫面上方的月亮是以薄墨暈染外側的「外隈」技法繪成，朦朧浮現的月亮與漆黑的羽毛呈現鮮明對比。

斗笠與雞圖

生動奇特的題材與構圖
「畫遊人」靈活流暢的筆觸

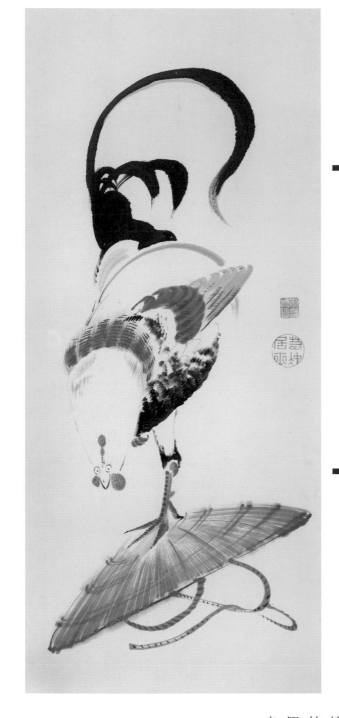

斗笠與雞圖
（かさ・にわとり・ず）

DATA

江戶時代中期
18世紀後半
紙本水墨　1幅
97.5×42.5cm
岡田美術館藏
展示時期：不定期

這圖是若冲一向拿手的「雞」，卻有著不同於以往的新鮮感。一隻單腳踩在斗笠上的雞所展現的奇特姿勢令人難以移開目光。這幅只使用墨筆繪成的紙本水墨畫儘管構圖簡單，反而因此突顯了活潑生動的筆觸。

此處的雞與〈群雞圖押繪貼屏風〉（P.120，金戒光明寺藏）有異曲同工之妙，充滿躍動感的尾羽彷彿傳達出若冲在揮筆時毫無一絲猶豫。

多絹本設色的作品，都使用了昂貴的畫材與卓越的技法，且作畫十分嚴謹；以虔誠的宗教畫來說這或許是理所當然之事，但另一方面他也留下不少富有現代設計品味的版畫作品。而如本圖般率性又風趣的水墨畫，亦是若冲的本領所在。

刻畫入微的斗笠與公雞羽毛是在熟悉墨與紙這些作畫元素的情況下，巧妙地運用其特性自在揮灑而成。美術史學者小林忠稱若冲為「畫遊人」，而我們也確實能從他的水墨畫當中看出充滿玩心的筆觸。

〈動植綵繪〉及其他於許

梅花小禽圖

（ばいかしょうきんず）

剛投身繪畫行業不久
若冲初期的畫技與構圖表現

於梅林間穿梭的小鳥，似在慶祝春神的來訪，早春清爽而空靈的氛圍令人印象深刻。

從畫面左側向上伸展的梅枝與停佇其中的小鳥，搭配畫面下方露出的部分流水，可以說是若冲畫作中極為正統的構圖。然而畫中梅枝呈現「C」字形彎曲，凸顯了中央偌大的空白。此處的看點只要與後來〈動植綵繪〉的同名畫作相比，較便一目了然；〈動植綵繪〉系列中堪稱本圖進化版的〈梅花小禽圖〉(P.19)在構圖上覆滿了梅花與梅枝，足見若冲填滿畫面的強烈傾向。在觀察若冲畫中豐富度的變遷時，比較這兩幅作品想必會有不少發現。

梅樹的枝幹是先以淡綠色勾勒出輪廓後，再疊加不同濃淡的水墨來表現。樹幹的空洞周圍加上了似有若無的橙色，梅花則是只有淡淡塗上一層能透出畫絹質地的的胡粉，並藉由微妙的濃淡色差創造出景深。梅枝周圍以淡墨上色處似

乎形成了現實中不存在的陰影，不知是在表現天色將暗的黃昏時分，抑或是眼睛無法捕捉的梅花香氣？

三隻綠色的小鳥乍看之下是鶯鳥，但由於眼睛周圍有一圈白色，可見應該是綠繡眼才對。若冲究竟是故意以綠繡眼取代與梅花的經典組合，或者只是單純搞混，這點至今依然成謎。

一般認為，本圖是若冲於四十歲左右正式投入繪畫行業之際留下的作品。其證據便是畫面左下方的落款，可以看到「心遠館若冲製」的短短六個字居然有些歪斜，稍顯青澀的運筆值得注目；由此也就不難理解為何大典和尚曾評論若冲「(初時)不擅(寫)字」。與此筆致相似的落款還有〈風竹圖〉(細見美術館藏)、〈松鷹圖〉(普萊斯夫婦藏品)等，且皆為水墨畫。

DATA

江戶時代中期
（18世紀後半）
絹本設色 1幅
112.8×49.9cm
岡田美術館藏
展示時期：不定期

INFORMATION

TEL：+81-46-087-3931
地址：神奈川縣足柄下郡箱根町小涌谷493-1
開館時間：9:00～17:00
休館日：展覽期間無休
參觀費用：一般成人及大學生2800日圓，國小至高中生1800日圓
URL：https://www.okada-museum.com/
交通資訊：從小田急線「箱根湯本」站，搭乘伊豆箱根巴士至「小涌園」站下車，徒步約5分鐘
【收藏作品】〈三十六歌仙圖屏風〉、〈雪中雄雞圖〉、〈月與叭叭鳥圖〉、〈斗笠與雞圖〉、〈梅花小禽圖〉

2013年新開幕的美術館。收藏〈孔雀鳳凰圖〉等七件若冲畫作。

欣賞重點

以「C」字形曲線
製造出偌大空白的梅枝

梅枝彎曲成「C」字形，於畫面中央形成如弦月般的一處空白。與〈動植綵繪〉的同名畫作相比，會發現梅花的密度截然不同。不妨試著觀察兩者在畫面構成與豐富度上的改變。

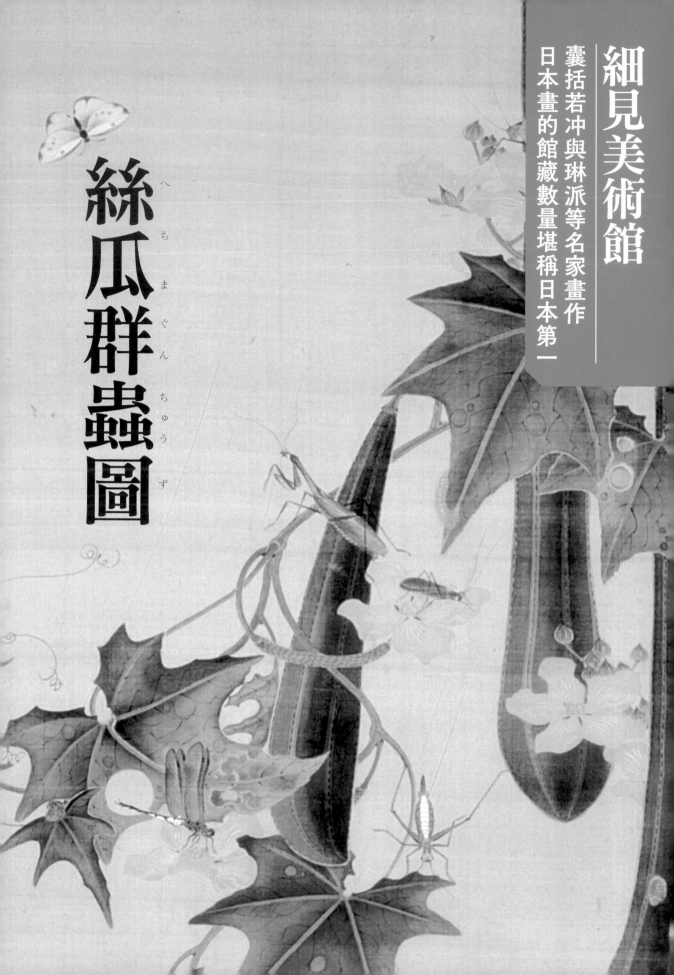

細見美術館

囊括若冲與琳派等名家畫作
日本畫的館藏數量堪稱日本第一

絲瓜群蟲圖
（へちまぐんちゅうず）

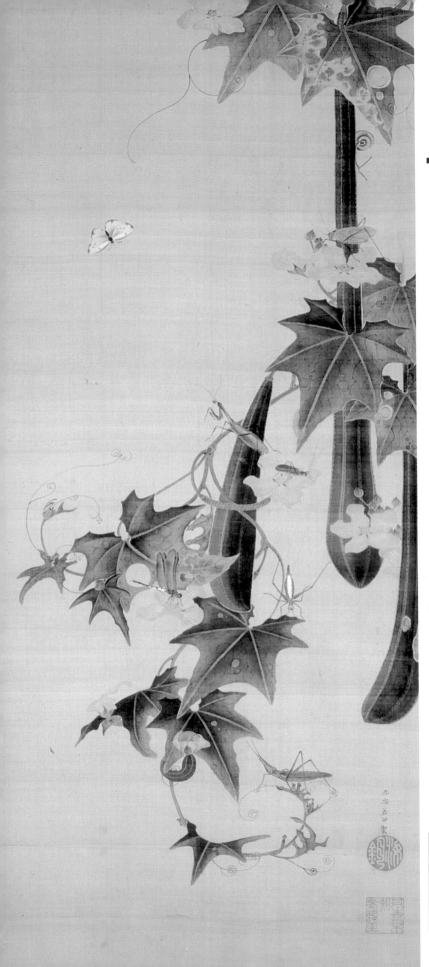

蟲咬的痕跡、下垂的果實……
細緻描繪的絲瓜，與活潑奔放的群蟲

DATA

江戶時代（18世紀）
絹本設色
111.6×48.4cm
細見美術館藏
展示時期：非常態展示。確
切展示時期請上官網查詢。

讓「病葉」於繪畫中登場
創造出嶄新的寫實世界

本圖可以看作是若冲自三十五歲到四十歲期間專注於觀察與臨摹而成的早期暖身作品。雖然是重彩畫但用色簡單，以綠色為基調，再加上白、黃、褐色等大地色為主。

以若冲的作品來說，本圖使用的顏色偏少且色調清淡，有些許銅版畫的味道；但值得注意的是絲瓜的質感，透過恰到好處的色彩平衡，完美地呈現出植物的生命力。此外，從聚集於畫中的生物們活潑生動的肢體表現，也可看出若冲追求以描寫實物為繪畫本質的境界，進而確立屬於他獨一無二的畫風。

如畫題所示，這幅畫描繪了在結著細長果實的絲瓜枝條上聚集的群蟲。雄花與雌花的細微描寫、雌花枯萎而果實膨脹的模樣、以及表皮剝落露出纖維質的果實等，不僅對植物的描繪極盡細膩，分散於各處的昆蟲（在江戶時代，爬蟲類與兩棲類皆被歸類為「蟲」）也十分值得仔細觀察。從畫面上方依序是蝸牛、紋白蝶、紡織娘、天蛾的幼蟲、金鐘兒、螳螂、棘腳蟴、綠胸晏蜓、螽斯、樹蛙、中華劍角蝗，而這些蟲類也以幾乎相同的姿態出現在〈動植綵繪〉的〈池邊群蟲圖〉（P.40）、〈玄圃瑤華〉、以及〈菜蟲譜〉（P.72）當中。

儘管細緻地描繪出薄而纖細的翅膀以及腳部的肢節等，但昆蟲們並未特別顯眼，有些

**具有質感的絲瓜
為畫面帶來了層次**

儘管看似細長且平凡無奇，但這些絲瓜其實在用色上有著微妙的變化。遭蟲蛀的病葉、前端捲成螺旋狀的藤蔓以及花苞，都為畫面添增了不少亮點。絲瓜的細節也傳達出一種不可思議的筆觸。

從中國傳進日本的絲瓜在本草書籍中屬於蔬菜的一種，然而在若冲之前，似乎很少人將絲瓜當成繪畫題材。想必若冲是受到中國和朝鮮半島的草蟲圖的影響，所以才會選擇乏人問津的絲瓜，並與群蟲搭配。

一位精通博物學的大名（諸侯）。相傳在若冲的至交木村蒹葭堂的沙龍裡除了增山雪齋之外，還有太田南畝[*]、司馬江漢[*]、荷蘭商館的醫師凱勒[*]等人也是常客，可見在當時精細描繪動植物的博物畫十分盛行，甚至令諸藩大名與文人為之傾倒。而若冲肯定也充分受

到此番文化背景的薰陶。

博物畫的精髓、獨到的觀察力與精巧的描繪力，當這些條件融為一體且臻至成熟後，若冲才開始創作〈動植綵繪〉（P.40）。因此若要追溯若冲的博物畫如何走向〈動植綵繪〉系列的軌跡，這幅花鳥畫可說是絕對不容錯過的作品。

甚至不仔細端還不會注意到。根據進化形態學者倉谷滋所述，圖中的生物全都是按照實物大小繪製而成的。人們的眼光首先會集中於巨大的絲瓜，然後將視線往畫面四周移動，進而逐漸注意到昆蟲的存在——畫中的昆蟲正是依據人類實際視覺機制配置而成。

於本圖初次登場的「病葉」

根據後來在收藏此畫作的盒上題字的文人書畫家富岡鐵齋表示，本圖的收藏者為增山雪齋，他既是伊勢長島藩的藩主，也是擅於寫生花鳥畫的奇人，且對本草學造詣極深，是

最大的看點莫過於絲瓜葉子開始枯萎、出現許多蟲蛀破洞的模樣，也就是「病葉」。在若冲作為畫家表現活躍的江戶時期，沒有人像他一樣想到將病葉融入於佛畫當中。

當若冲興起描繪病葉的念頭，他的繪畫生涯於是邁向了下一個階段。在後來的作品中，病葉已然成為若冲的註冊商標之一，無論是在本圖或是後來的花鳥圖中，即便畫面再怎麼華麗，都一定可以看到病葉的身影。

用絲瓜作為主要題材也是一項嶄新的創舉。於江戶時期

欣賞重點

重現群聚的昆蟲們
活潑生動的姿態

仔細一看，就連中華劍角蝗的腳棘、綠胸晏蜓翅膀的翅脈等細節也都精心呈現，而倒吊著的螽斯更是雌蟲才有的動作。若冲以近似於博物畫的手法，藉由其過人的觀察力忠實地描繪出細節。

*編注：大田南畝（1749-1823），江戶時代後期代表性的文人、狂歌師。
*編注：司馬江漢（1747-1818），江戶後期的畫家。曾創作浮世繪、美人畫與中國畫，後來轉而學習西洋畫，並首開日本製作蝕刻版畫的先例。晚年也積極引進介紹西方科學。
*編注：凱勒（Ambrosius Ludwig Bernhard Keller）是長崎荷蘭商館的醫生，曾引進西洋式的人痘接種法（把天花患者身上的痘膿塗在接種者手腕的傷口上以產生抗體，預防天花）。

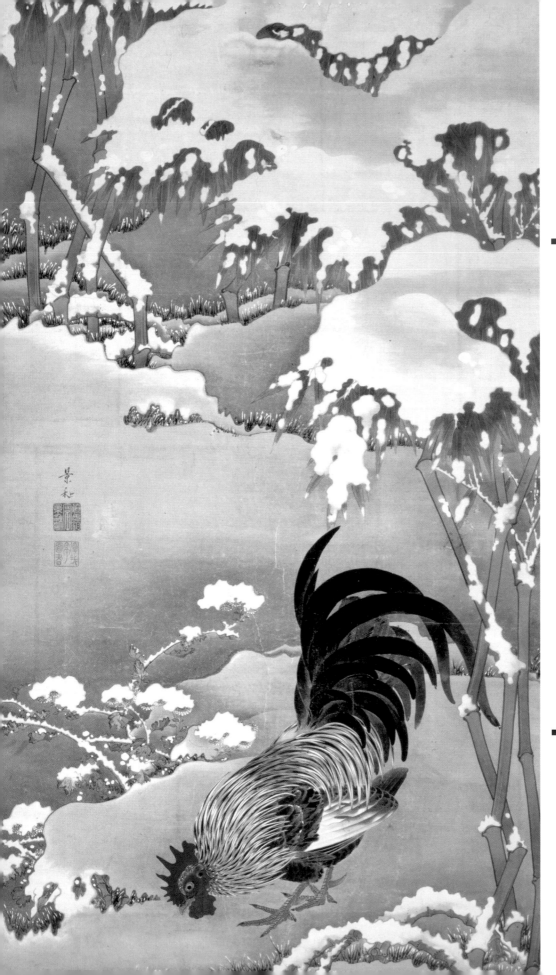

低頭啄食的公雞頭上艷麗的紅色雞冠與黑色尾羽，巧妙地與白雪相映成趣

雪中雄雞圖 （せっちゅうゆうけいず）

據以前還在操持家業時，尚推測，這是若冲三十五歲

未使用「若冲」名號時期所留下的作品。

公雞低頭的姿態，與狩野山樂、山雪等人所繪的妙心寺天球院方丈*的杉戶繪*相似；竹、菊等植物的輪廓線也顯露出模仿狩野派的痕跡。

不過，經過變形的竹子、恰似冰淇淋般的積雪，這些描繪手法都展現了強烈的「若冲特色」。以胡粉上色的白雪彷彿帶有濕氣與黏性，營造出不可思議的質感，鮮豔的紅色雞冠與漆黑尾羽之間的對比也十分吸睛。不存在於現實之中的彎曲竹節，更象徵了具有若冲風格的奇幻寫實主義。

本圖雖是若冲決心埋首於繪畫、發揮其驚異才能之前的作品，但令人驚嘆的巧思依然隨處可見，因而備受矚目。

欣賞重點
宛如冰淇淋一般的白雪質感

竹子上的積雪比起蓬鬆，反倒好像具有黏性一樣附著其上。若冲運用了日本畫的白色顏料胡粉，以及獨特的筆觸加以表現。

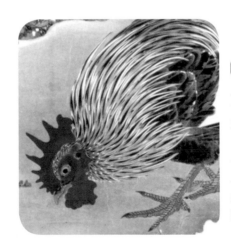

欣賞重點
鮮明的紅黑對比顯得生氣蓬勃

畫面上有一隻低頭啄食的公雞，這隻公雞的雞冠與尾羽與彷彿具有黏性的白雪相映成趣而更顯艷麗。漆黑與艷紅的對比令人不禁看得出神。

INFORMATION

TEL：+81-75-752-5555
地址：京都府京都市左京區岡崎最勝寺町 6-3
開館時間：10:00～18:00
休館日：周一（若遇例假日則改為翌日）
參觀費用：依展覽而異
URL：https://www.emuseum.or.jp/
交通資訊：地下鐵東西線「東山」站徒步約10分鐘
【收藏作品】〈絲瓜群蟲圖〉、〈雪中雄雞圖〉、〈虻與雙雞圖〉、〈瓢簞‧牡丹圖〉

該美術館的藏品主要來自知名的大阪實業家細見家族。舉辦特展時亦會展出本書中未介紹的作品。

DATA

江戶時代（18世紀）
紙本設色
114.2×61.9cm
細見美術館藏
展示時期：非常態展示。確切展示時期請上官網查詢。

*編注：方丈指的是邊長為1丈（約3公尺）見方的房間，或引申為寺廟裡住持的居所。
*編注：杉戶繪即直接描繪在杉木製成的隔扇上的圖繪（日文中的「戶」有「門」之意）。

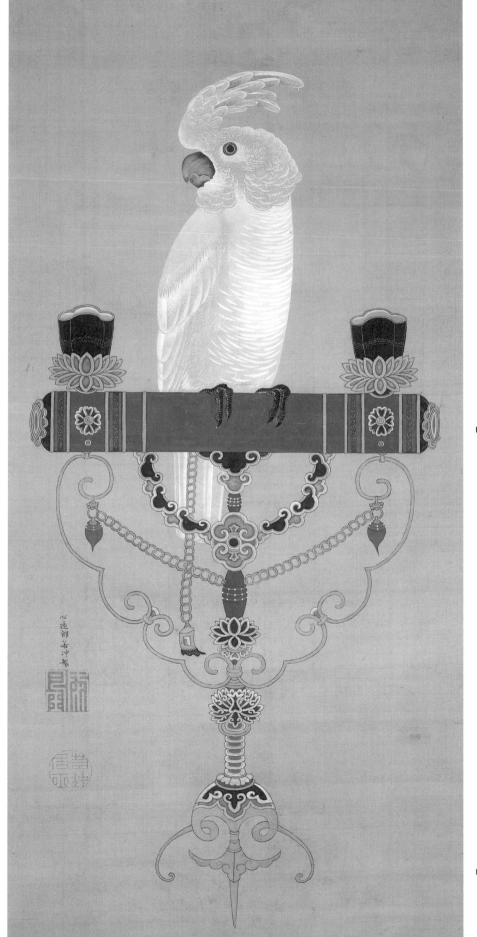

多次反覆描繪的鸚鵡題材

威風凜凜的站姿展現了成熟的畫技

鸚鵡圖 (おうむず)

色鳥類的若冲來說，這確實十分符合他的個人特色。「白鸚鵡」的相關畫作似乎也很受到京都文人圈的歡迎，儒學者皆川淇園就曾於若冲晚年請他畫一幅鸚鵡圖，並賦詩憐憫這些被迫遠離故鄉、送往異國飼養的鸚鵡。

構

圖上可見一隻白色鸚鵡站在充滿異國風情的棲木上，表現出若冲對外來產物的憧憬。當時日本雖然處於鎖國狀態，但仍舊有大量的海外文物陸續傳入。有紀錄顯示在若冲出生隔年的享保二（一七一七）年，京都的四条河原町曾經舉辦過孔雀、鸚鵡的展示會；洋溢著異國風情的鸚鵡想必深深抓住庶民的好奇心，同時似乎也激起若冲的創作欲，好幾次都以鸚鵡為主題作畫。

不過，當時就只有若冲會將鸚鵡畫成「白色」；儘管日本畫中也經常出現有吉祥寓意的鸚鵡，但幾乎都是具有異國風情的綠色品種，不斷描繪「白色」鸚鵡的畫家唯獨若冲一人。對於喜愛描繪丹頂鶴、想像中的白鳳凰以及白孔雀等白色。

現存的若冲作品中有好幾幅都是以「鸚鵡圖」為題，因此在欣賞本圖時不妨著眼於描繪技法的成熟度。圖中採用了以胡粉一根根仔細描繪羽毛的技法，且各部位羽毛尖端的粗細都有微妙變化，細膩的筆觸令人嘆為觀止。

與和歌山市美術館收藏的同主題畫作相比，本作在立體度上更勝一籌，成功地利用胡粉創造出羽毛根根分明的觸感。由此可見若冲不只把胡粉當成一種白色顏料，更是營造立體感的手段之一，讓人彷彿能感受到鸚鵡的重量感以及身上白色羽毛的質地。

若冲之所以不斷描繪鸚鵡，是因為把牠視為珍鳥、白鳥而勾起創作欲，又或者是藉此來嘗試白色羽毛的表現技法？在仔細觀察畫中鸚鵡的同時，也不妨試著體會若冲的創作心思。

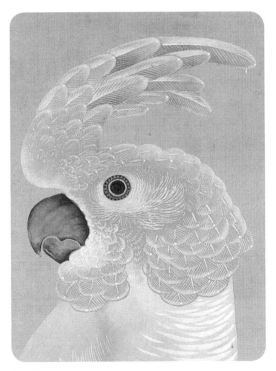

欣賞重點

具有透明感的羽毛
以及描繪入微的羽毛紋路

本圖可謂若冲鸚鵡圖的巔峰之作，不僅表現手法精緻，還巧妙地呈現出透明感。而羽毛的立體感更是十分出色。

DATA

江戶時代（18世紀）
絹本設色
107.6×49.1cm
千葉市美術館藏
展示時期：非常態展示，
請留意特展資訊。

海老（えび）圖（ず）

淡墨與巧妙的「筋目描」技法
讓龍蝦的殼與細毛顯得更加逼真

若冲身為蔬果批發商，據說從沒親眼見過大海。與海龜同為長壽的象徵，經常出現在慶賀新年用的掛軸上。

想到長壽的老人，因此與鶴、龜同為長壽的象徵，經常出現在慶賀新年用的掛軸上。

鮮無緣的他除了〈動植綵繪〉的部分作品，頂多也只描繪過〈蛸圖〉、〈烏賊圖〉等魚類以外的生物。當中最常見的題材則是「伊勢海老」，即龍蝦；由於彎曲的身體會令人聯前腳，隨處可見別出心裁的表

神乎其技的「筋目描」

本圖利用了墨色的濃淡漸層描繪出栩栩如生的龍蝦，不論是漆黑渾圓的眼睛、往上伸直的觸角、還是細如刷毛般的現手法。其中又以身體部分的「筋目描」。其中又以身體部分的「筋目描」技法特別值得注意，也就是蝦殼上在墨色的筆畫交疊處浮現的白色輪廓線。

眾所周知，「筋目描」是若冲獨創的技法，而且一路從

他投入畫業之初直到晚年都運用自如，出色地表現了菊花、鳥羽、龜甲等元素的性質。在這幅作品中他同樣利用這般絕技，將裡面肉質柔軟、外殼堅硬的龍蝦觸感表現得淋漓盡致。

「筋目描」雖然是既有的

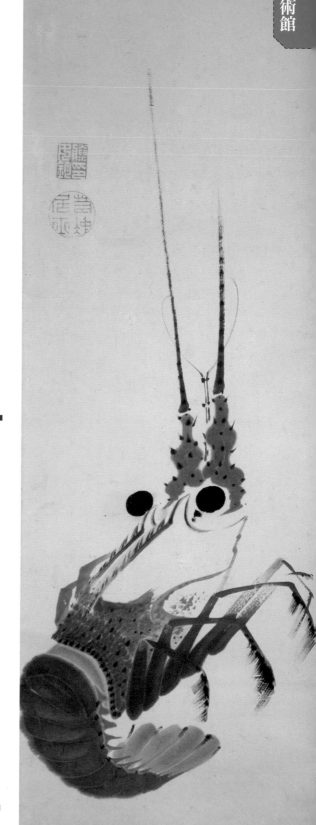

繪畫技法，卻幾乎不見若冲以外的其他畫家加以運用。這種手法必須仰賴墨色渲染的不確定性，因而不受到土佐派、狩野派等所謂的「御用畫派」青睞。對於極其重視傳統與樣式美的狩野派來說，這種技法想必被視為一種「邪門歪道」。

然而，若冲對於這樣的批評絲毫不予理會，本圖的「筋目描」可說已達至嫻熟的境界。在工筆畫上他不斷嘗試更

多顏料及染料的表現方式，到了水墨畫也同樣持續摸索「和紙」這種素材如何影響墨的發色與渲染，以及墨本身會如何擴散量開。他盡可能地使用各種畫材進行徹底的嘗試，一畫再畫。

若冲之所以以「筋目描」技法作畫，既非為了成名，亦非為了謀利，而是只為提升自身畫作的境界，以留下驚世傑作為目標展現其高超的技巧。

利用獨創的「筋目描」技法呈現出極其自然的效果

使用「筋目描」技法時，剛下筆時效果並不明顯，必須等到乾掉才會顯現出來。以此技法描繪的對象宛如實物般逼真，重現極其自然的觸感，令人嘖嘖稱奇。

INFORMATION

TEL：+81-43-221-2311
地址：千葉縣千葉市中央區中央3-10-8
營業時間：10:00～18:00
（周五、六至20:00止）
休館日：每月第一個周一（若為例假日則改為翌日）
參觀費用：依各展覽而異
URL：http://www.ccma-net.jp/
交通資訊：JR「千葉」站徒步約15分鐘
【收藏作品】〈鸚鵡圖〉、〈海老圖〉

收藏各種繪畫、版畫、現代美術，以及出自縣內房總地區的作品。

DATA

江戶時代（18世紀）
紙本水墨
99.3×19.8cm
千葉市美術館藏
展示時期：非常態展示，請留意特展資訊。

以毛刷狀的筆觸表現出龍蝦腳部上的細毛

龍蝦腳部末端的細毛是以刷毛般的描線來表現。由於身處京都這座都市，若冲作為畫家於是發揮其豐富的想像力留下生動的筆觸。

珍藏與若冲同時代的畫家
池大雅的作品

雞圖（にわとりず）

蹲坐於公雞腳邊的母雞身邊
依偎著三隻小雞

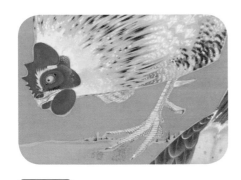

欣賞重點

單腳站立保持平衡的幽默表現手法

　這隻單腳站立的公雞與〈仙人掌群雞圖〉（P.146）中的公雞十分類似。歷經腳爪緊抓地面的〈動植綵繪〉時代，緊張感已緩和不少，公雞所散發的氣氛也柔和許多。

欣賞重點

利用胡粉和彩色點綴斑紋鮮明的羽毛

　黑白相間的箭羽圖案以及由黑色與褐色構成的細膩斜紋等，〈動植綵繪〉的〈群雞圖〉描繪了許多帶有阿拉伯式圖案的公雞。本圖則是以米白為基調，再疊上賞心悅目的斑紋。

宛若揮舞著尾羽試圖保持平衡的公雞正以單腳站立，看似好像正在啄食地面的餌，又彷彿是故意背對著母雞。一旁蹲坐在地上的母雞以屁股朝向正面，雖然看不到母雞完整的表情，但多半是以驚呆的表情仰望著公雞。這一對雄雌組合不論在面朝的方向、動作或是表情上，都展現了極其有趣的動靜對比。

本圖中公雞與母雞的姿勢與構圖，在與本圖屬於同時期創作且有「斗米庵米斗翁行年七十五歲畫」落款的〈仙人掌群雞圖〉（西福寺藏），以及有「米斗翁行年七十五歲畫」落款的〈群雞圖障壁畫〉（京都國立博物館藏）都能找到類似之處。

若冲在生涯中不斷地以雞為主題作畫，在此不妨來回顧一下他的描繪風格。畫面最具豐富度的自然是繪製〈動植綵繪〉（P.16）的時代，共計三十幅的系列作品中，以雞為主題的就有八幅；例如將十三隻雞的羽毛模樣以阿拉伯式圖案風格呈現的〈群雞圖〉，如歌舞伎演員擺出架式般展示華麗姿態的〈向日葵雄雞圖〉、〈南天雄雞圖〉，以及兩隻公雞緊張對峙的〈棕櫚雄雞圖〉；而在雌雄成對的〈紫陽花雙雞圖〉、〈芙蓉雙雞圖〉中，公雞與母雞亦以誇張的姿勢互動。

那麼這幅作品又是如何呢？身體前傾的公雞與略顯膽怯的母雞，以及蜷縮在母雞身邊的小雞們。散發溫馨氛圍的家族構圖相當耐人尋味，然而這究竟是仔細觀察雞隻後所理解到的關係性，抑或是人類家庭的投射，我們不得而知。但總而言之，七十五歲左右的若冲似乎特別喜歡這種儷影成雙的主題。

INFORMATION

TEL：+81-85-255-4700
地址：島根縣松江市袖師町1-5
營業時間：10:00～日落後30分鐘（10～2月至18:30止）
休館日：周二、年末年初
參觀費用：依展覽而異
URL：https://www.shimane-art-museum.jp/
交通資訊：JR「松江」站徒步約15分鐘
【收藏作品】〈雞圖〉

座落於宍道湖畔，以「與水的調和」為理念。亦收藏江戶時代藝術家池大雅的畫作。

DATA

寬政元（1789）年間
絹本設色
島根縣立美術館藏
101.8×39.9cm
展示時期：非常態展示，請留意特展資訊。

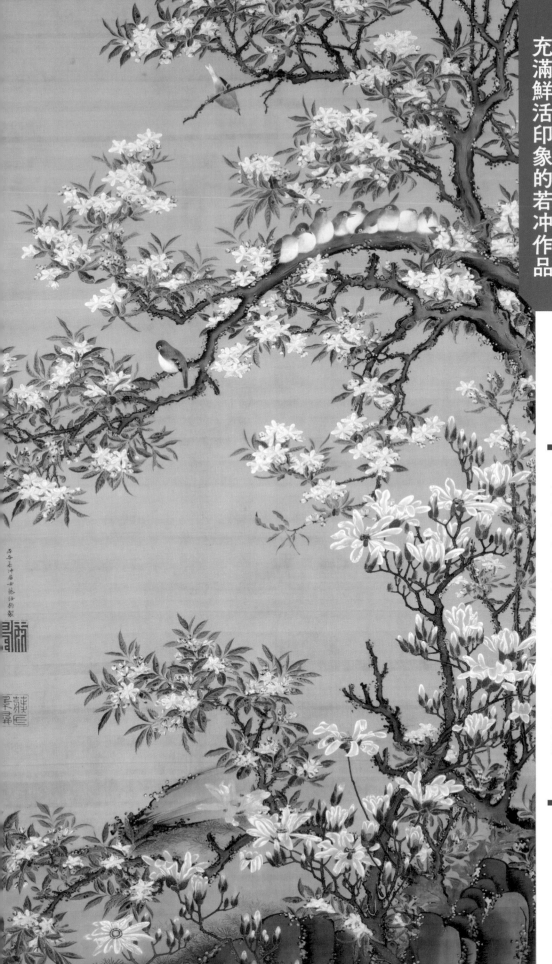

繁花盛開的星花木蘭

與枝頭上彼此緊靠的綠繡眼

欣賞重點

個個具有不同姿勢的綠繡眼

海棠枝頭上一列橫排的綠繡眼相當可愛。值得注意的是牠們的姿勢各有些許的差異而不見重複。海棠是花鳥畫的經典題材，但與許多綠繡眼搭配的獨特發想則是若冲才有的構圖。

海棠目白圖
（かいどうめじろず）

背對著畫面的綠繡眼，令人聯想到後來《池邊群蟲圖》（P.40）中那隻孤高的青蛙，或許若冲正是藉此展現他決心走上繪畫之路的志向。

這幅畫原本是江戶商人住友家的收藏品，其紀錄顯示這是在明治時期向美術商以三九八日圓買下的。同一時期，因「廢佛毀釋」運動而陷入危機的相國寺將《動植綵繪》獻給皇室，並藉此獲得宮內省賞賜一萬日圓。若是以粗略的計算來說，從《動植綵繪》平均一幅價值三三三日圓，而本圖則是以三九八日圓買入，便能知道這個價格還算公道。無論如何，本作不論在描寫還是構圖平衡上都具有相當高的完成度，即便與《動植綵繪》系列相提並論也毫不遜色。不妨將之視為若冲邁向《動植綵繪》巔峰，迎向精緻工筆畫的力作。

這是若冲的工筆畫中比較近期才受到注目的一幅作品。和《動植綵繪》相比，畫布尺寸幾乎一樣，也同樣使用了最高級的顏料與畫絹。再看到落款的字體，則是與〈旭日鳳凰圖〉（宮內廳三之丸尚藏館藏）極其相似。由於〈旭日鳳凰圖〉已經確定是若冲在四十歲時開始著手創作《動植綵繪》不久前的作品，因此本作的繪製時間應該也相去不遠。

星花木蘭從畫面的右下方往上伸展，海棠樹則是由右往左呈弧形盛綻。安定穩重的構圖給人一股安心感，停在枝頭、隱身於花朵之間的十隻綠繡眼（日文稱為「目白」），前擁後擠的模樣十分逗趣可愛。每一隻鳥的姿勢都不盡相同，值得細細觀察當中的差異；另一個引人注目之處則是在左側有一隻單獨停在枝頭、向精緻工筆畫的力作。

INFORMATION

TEL：+81-75-771-6411
地址：京都府京都市左京區鹿谷下宮前町24
營業時間：10:00～17:00
休館日：周一（例假日則改為下一個平日）
※夏季及冬季休館
參觀費用：800日圓，高中及大學生600日圓，國中生350日圓，小學生以下免費
URL：https://www.sen-oku.or.jp/
交通資訊：搭乘京都市營巴士5、93、203、204系統至「東天王町」，再往東走約200公尺
【收藏作品】〈海棠目白圖〉

收藏住友家第15代主人住友春翠於明治到大正時期所蒐集的美術品，總數超過3000件。

DATA

江戶時代（18世紀）
絹本設色
139.0×78.9cm
泉屋博古館藏
展示時期：非常態展示，請留意特展資訊。

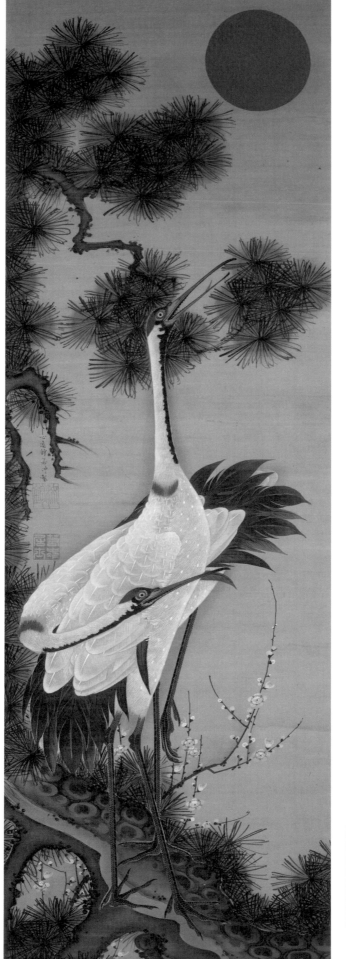

旭日松鶴圖

（きょくじつしょうかくず）

相互交纏的兩隻丹頂鶴
大膽顛覆吉祥畫題的標準構圖

摘水軒記念文化振興財團

收藏各種常見於特別展覽上
為人熟知的知名作品

DATA

江戶時代（18世紀）
絹本設色
摘水軒記念文化振興財團藏
121.3×40.4cm
展示時期：非常態展示，請
留意特展資訊。

100

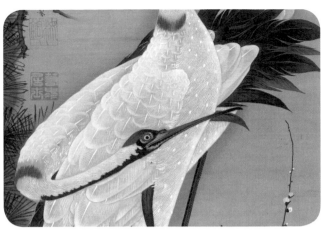

鸚鵡、白鳳凰等，都是若冲喜歡描繪的「白鳥」。透過〈動植綵繪〉便不難發現，若冲最下工夫、最慎選畫材的就是「白色」。本圖於背景刷上墨色，也讓鶴身上纖細的白色羽毛更為突出；此外，鶴的姿勢也十分獨特。與若冲活躍於同時代的畫家圓山應舉也留下許多鶴圖，但若冲描繪的鶴通常都具有脖子向上伸長，或是將脖子如長頸恐龍般彎曲的特色。這樣的表現在〈動植綵繪〉的《梅花群鶴圖》（P.32）以及〈群鶴圖〉（普萊斯夫婦藏品）達到極致，而本圖則是這種動感姿態的萌芽之作。

透過〈動植綵繪〉便不難發現，若冲最下工夫、最慎選畫材的就是「白色」。本圖於背景刷上墨色，也讓鶴身上纖細的白色羽毛更為突出；此外，鶴的姿勢也十分獨特。與若冲活躍於同時代的畫家圓山應舉也留下許多鶴圖，但若冲描繪的鶴通常都具有脖子向上伸長，或是將脖子如長頸恐龍般彎曲的特色。這樣的表現在〈動植綵繪〉的《梅花群鶴圖》（P.32）以及〈群鶴圖〉（普萊斯夫婦藏品）達到極致，而本圖則是這種動感姿態的萌芽之作。

〈白鶴圖〉（寶曆三至四〔一七五三〕年，私人收藏）堪稱是本作的創作原點，若冲將該圖的背景左右對調，再從其他畫作中擷取松樹與梅樹等要素，是一幅展現了他年輕時改編才能的傑作。

本圖應是創作於〈白鶴圖〉之後不久，或許可以視之為若冲摸索如何畫鶴、不斷鑽研技法後的成果。一般認為，本圖參考了中國明代畫家陳伯冲的《松上雙鶴圖》；若與原圖比較，會發現若冲改變了其中一隻鶴的姿勢，並且省略了部分松枝，以縱長的畫面重新進行構圖。由此可以看出曾在寺院裡接觸過各種花鳥畫並藉此提升畫技的若冲其實也受到中國、朝鮮繪畫的影響，以及他長足的進步。據說若冲臨摹過的宋元畫作高達「十百張」（一千幅），而這般「千幅臨摹訓練」的雌伏時期，最終結出了名為〈動植綵繪〉的燦爛成果。從本圖即可窺知，此時的若冲正走在不斷研究改良以提高畫技的路途上。

INFORMATION

※以下為保管本作品之千葉市美術館的相關資訊。

TEL：+81-43-221-2311
地址：千葉縣千葉市中央區中央3-10-8
營業時間：10:00～18:00
（周五、六至20:00止）
休館日：每月第一個周一
（若為例假日則改為翌日）
參觀費用：依展覽而異
URL：http://www.ccma-net.jp/
交通資訊：JR「千葉」站徒步約15分鐘
【收藏作品】※千葉市美術館
〈鸚鵡圖〉、〈海老圖〉

收藏許多江戶時代的花鳥動物畫、肉筆浮世繪。〈旭日松鶴圖〉目前交由千葉市美術館保管與展示。

京都國立博物館

引爆若冲熱潮的原點
收藏作品件數堪稱日本第一

果蔬涅槃圖
（かそねはんず）

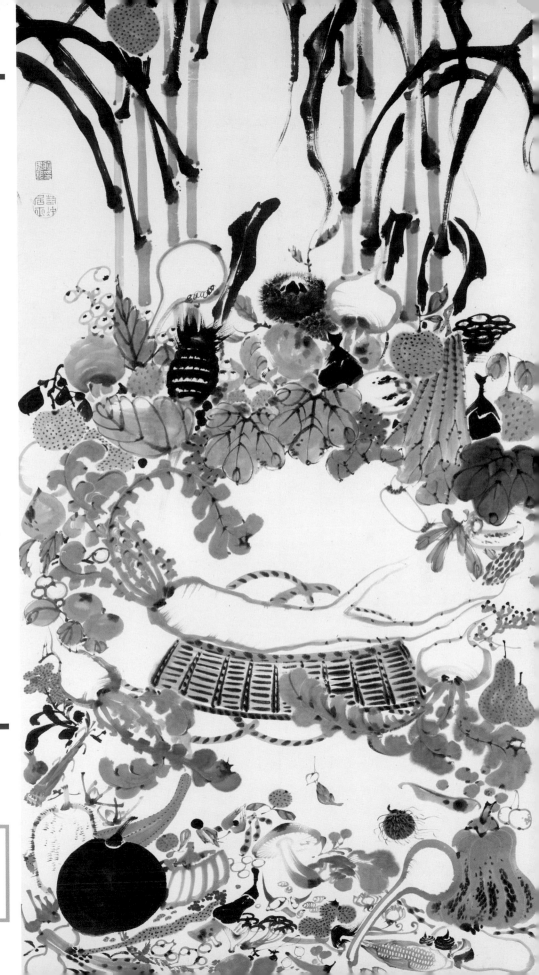

用橫臥於中央的蘿蔔來表現釋迦牟尼佛
周圍是象徵娑羅樹的玉米及象徵十大弟子的各種蔬菜

DATA

1779～1800年
紙本水墨
182.4×96.3cm
京都國立博物館藏
展示時期：預定展示
時期請上官網查詢。

果蔬
涅槃圖

出自身為蔬果批發商的創意
對各種蔬菜的細緻描繪

畫面中央橫躺著一條分岔的白蘿蔔，四周則圍繞著種類豐富的蔬菜水果，占滿了整個畫面。所謂「涅槃圖」是描繪了釋迦牟尼佛入滅（死亡）的情景——釋迦牟尼佛躺在娑羅樹林中，四周聚集了許多弟子及無數生物，無一不對佛的入滅悲嘆不已。

若冲用蘿蔔來象徵釋迦牟尼佛，用玉米來象徵八棵娑羅樹，也就是以蔬菜和水果來描繪出涅槃圖。從左上垂下的酸橙被認為代表從天而降的佛陀生母摩耶夫人，或是吊在娑羅樹下的錫杖以及裝有缽的袋子；其他如圍繞著白蘿蔔的南瓜、小黃瓜、瓠瓜等，則相當於佛陀的弟子與聚集而來的鳥獸。以蔬果的大集合來重現涅槃圖，可說是身為蔬果批發商而後隱居的若冲才有的創意。

雖然圖中也有出現鹿谷南瓜、聖護院無菁等京都特產的「京野菜」，但其實大部分的蔬菜與果實都是從海外傳入的舶來品。巨大的玉米和南瓜據說來自葡萄牙，當中似乎還能看到荔枝、紅毛丹等常被當作茶點的南方系水果。儘管這些東西對於蔬果批發商來說早已是見怪不怪，但說不定是為了讓一般人也能感受到異國風情才被畫入圖中。

國立歷史民俗博物館於二○○四年舉辦的「渡海華花」展曾以模型來重現〈果蔬涅槃圖〉而引發話題，據說當時採用的蔬菜水果高達六十三種，其中不乏田助西瓜、衝羽根、枳根這類鮮為人知的品種，甚至有很多因為太過稀少而無法重現。亦有說法認為本圖中畫出的種類超過八十種，從杉菜、甘露子、蕨菜等山野植物，到山苦瓜、西瓜等應有盡有。在欣賞作品時，不妨用心觀察這些種類豐富、形形色色的蔬果。

並非純粹追求幽默的
創作背景

本作雖以琳瑯滿目的蔬果置換原圖，但背後有娑羅樹、佛陀四周有弟子及鳥獸圍繞，還有佛陀母親摩耶夫人從天而降——作為涅槃圖的元素可說是一應俱全。

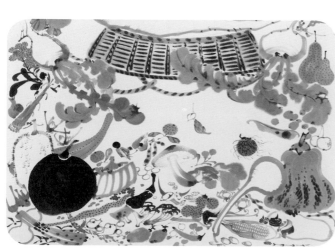

欣賞重點

橫臥的白蘿蔔
相當於釋迦牟尼佛

若冲除了繼承蔬果批發的家業，也是個虔誠的佛教徒。以蔬菜水果來表現釋迦牟尼佛涅槃圖的著眼點相當獨特，由於被認為與若冲有所交集的大岡春卜*也曾畫過以蔬菜水果改編的版本，因此推測也有受到他的影響。

*編注：大岡春卜（1680-1763），江戶時代中期活躍於大坂的狩野派畫家。相傳伊藤若冲曾透過其初期作品學習繪畫技法，並拜春卜為師。

掌握特徵加以描繪的各種蔬菜水果

據說畫面上有超過80種蔬菜與水果，將若冲長年接觸蔬果的觀察力發揮得淋漓盡致。雖然種類繁多，但整體構圖與墨色濃淡都平衡得恰到好處，令人百看不厭。

明治時期出版的〈石亭畫談〉中提到，由於若冲是從蔬果批發商引退下來的隱士，因此才抱著「好玩」的心態描繪本圖，換句話說是以詼諧的方式來詮釋涅槃圖。不過，近年來的主流說法則認為這是若冲對家人的供養，同時祈求家業昌隆。本圖的創作背景據說與安永八（一七七九）年若冲的母親過世有關，而且符合用分岔的蘿蔔供養大黑天的習俗，因此被視為是在祈願母親能往生淨土，以及家業的繁榮。另有一說認為繪製時間是介於寬政六（一七九四）年至十二（一八〇〇）年，創作動機則自真摯的慈悲心。

即便將本圖當成禪畫來看，也與詼諧幽默相去甚遠。不論怎麼切都是白色的蘿蔔，在禪宗被視為「佛」的化身；鎌倉時代初期興建的千本釋迦堂（大報恩寺），每年甚至會舉行消災解厄的「煮蘿蔔」活動。

無論如何，面對雙親及二個弟弟都先行離世，這幅作品似乎飽含了若冲對母親等家人的供養，與祈求家業興隆的願望；比起單純的諧擬，不如說是發動。

話說回來，這幅作品原本被供奉在位於若冲家蔬果批發店附近的誓願寺。此地正好就在若冲雙親及其弟的墳墓所在的寶藏寺旁邊，亦是寶藏寺的本山。由此，我們或許也能推斷本圖確實是若冲為了緬懷家人而作。

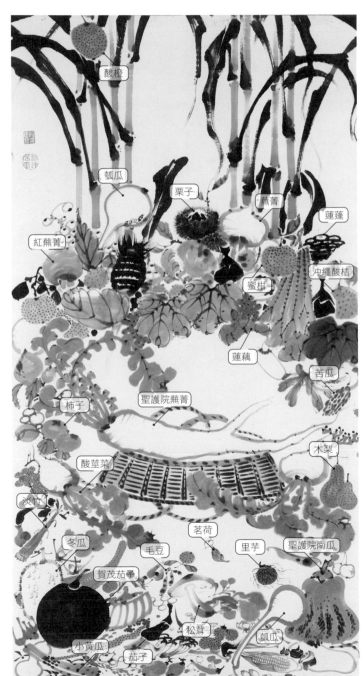

酸橙　瓠瓜　栗子　蕪菁　蓮蓬　紅蕪菁　沖繩酸桔　蜜柑　蓮藕　苦瓜　柿子　聖護院蕪菁　木梨　酸莖菜　淡竹　茗荷　冬瓜　毛豆　里芋　聖護院南瓜　賀茂茄子　松茸　瓠瓜　小黃瓜　茄子

※蔬菜的名稱眾説紛紜，在此僅標示出較具代表性者。

墨竹圖
（ぼくちくず）

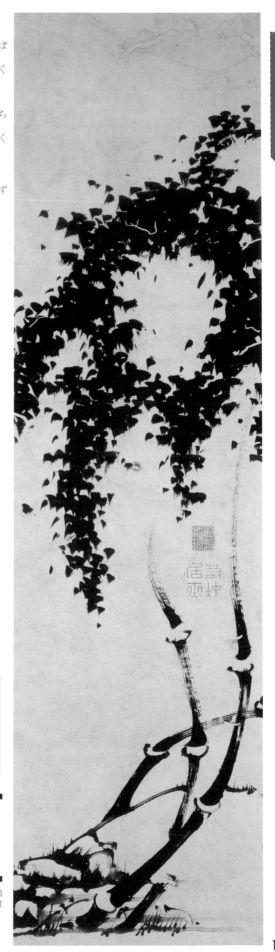

本 圖的特徵在於以點描三角
形的方式繪成的片片竹
葉，不妨與〈鹿苑寺大書院障
壁畫〉中使用了同樣技法的
〈竹圖〉對照欣賞。從印章的
缺損情形來看，本圖的製作時
間應與〈風竹圖〉相去不遠，
也正是若冲製作〈鹿苑寺大書
院障壁畫〉的年代。

圖中，竹子的枝幹部分宛
如奇妙的水草，饒富不可思議

的趣味。畫面中心的圓不只是
一塊空白，也像是月影，呈現
出在月光照耀下的竹葉彷彿正
窸窸窣窣地低語。

另一方面，〈竹圖〉的調
性整體來說與本圖相似，只不
過特色在於多保留了一些空
白，營造出自由闊達的氛圍；
而且竹幹部分相對筆直，葉片
也富有濃淡。也許是因為〈墨
竹圖〉屬於縱長形的構圖，才

因此讓竹子呈現奇特的傾斜。
有一說認為本圖竹幹與竹
葉的表現方式是受到南蘋派的
鶴亭*所影響。從鶴亭飄逸的水
墨畫風當中不時可見與本圖類
似的表現手法，令人印象深刻。
了解這類演變遷再來欣賞本圖，
也是一種樂趣。

DATA

寶曆9（1759）年
紙本水墨
105.0×28.3cm
京都國立博物館藏
展示時期：預定展示時期請
上官網查詢。

大膽的塗刷及曲線 極具力道的竹圖

*編注：鶴亭（？-1785），江戶時代出身長崎的黃檗宗僧人、南蘋派畫家，特別擅長以水墨描繪花鳥、蘭花與竹。南蘋畫派是崇尚清朝畫家沈南蘋之畫風的日本畫流派，以寫實的花鳥畫為主。

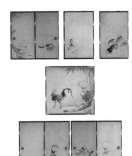

群雞圖 (ぐんけいず)

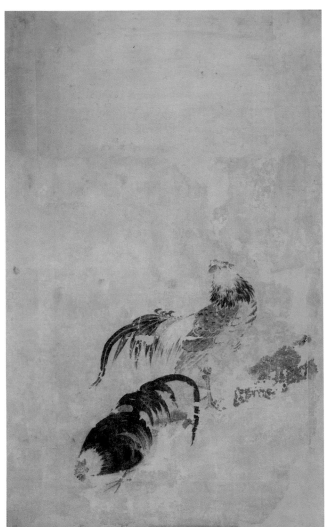

透過水墨畫予以呈現
扭頭彎身的雌雄雙雞

根據落款可以確定這是若冲於七十五歲時所作。換句話說，本圖與剛才提到的西福寺作品是在同一時期進行，只不過一邊是豪華金色為底的工筆畫，一邊則是簡潔輕快的白底水墨畫。究竟這是取得精神平衡的必要做法，抑或顯露了他滿溢而出的創作欲？與西福寺的作品一同欣賞比較，或許能看出一些端倪。

這是繪於海寶寺書院裡的障壁畫＊。由一組四面隔扇、兩張壁畫、一組二面隔扇以及一張凹間壁畫所構成，雖有六十公分左右的畫面遺失，但全長仍長達十公尺。以若冲的巨幅作品來說，其尺寸甚至凌駕於西福寺同樣以雞為主題的《仙人掌群雞圖》（P.146），前往欣賞時不妨環顧整體，體會連續畫面帶來的震撼。

INFORMATION

TEL：+81-75-525-2473（電話語音服務）
地址：京都府京都市東山區茶屋町527
開館時間：9:30～17:00（周五、六至20:00止）
休館日：周一
參觀費用：520日圓，大學生260日圓（特展另計）
URL：https://www.kyohaku.go.jp/jp/
交通資訊：從JR「京都」站搭乘市營巴士100、206、208系統，至「博物館、三十三間堂」站下車，徒步即可抵達。
【收藏作品】〈果蔬涅槃圖〉、〈石峰寺圖〉、〈墨竹圖〉、〈群雞圖〉、〈石燈籠圖屛風〉等。預定展示時期請上官網查詢。

2000年舉辦的「歿後200年 若冲」展，開啟了持續至今的若冲熱潮。除了常態展之外，特展也備受矚目。

DATA

1790年（18世紀）
紙本水墨
（隔扇）（共6面）
176.5×91.5cm
（壁畫）
176.5×179.0cm
203.5×111.0cm
199.0×108.5cm
京都國立博物館藏
展示時期：預定展示時期請上官網查詢。

＊編注：障壁畫是用來統稱描繪在隔扇、屛風或是貼在凹間以及門上方牆壁的壁畫。

乘興舟

（じょうきょうしゅう）

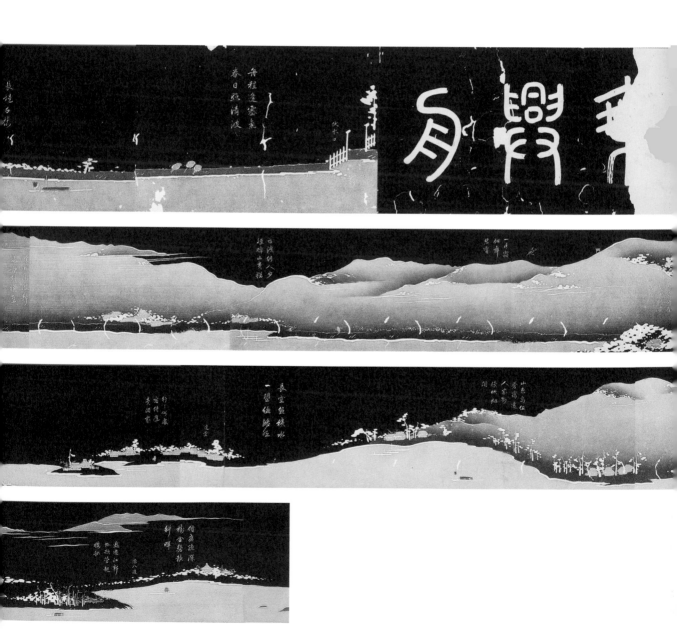

利
用
拓
印
版
畫

表
現
出
與
大
典
和
尚

同
遊
淀
川
的
沿
途
風
光

DATA

明和4（1767）年
紙本拓印版畫　1卷
28.3×長1160.0cm
大倉集古館藏

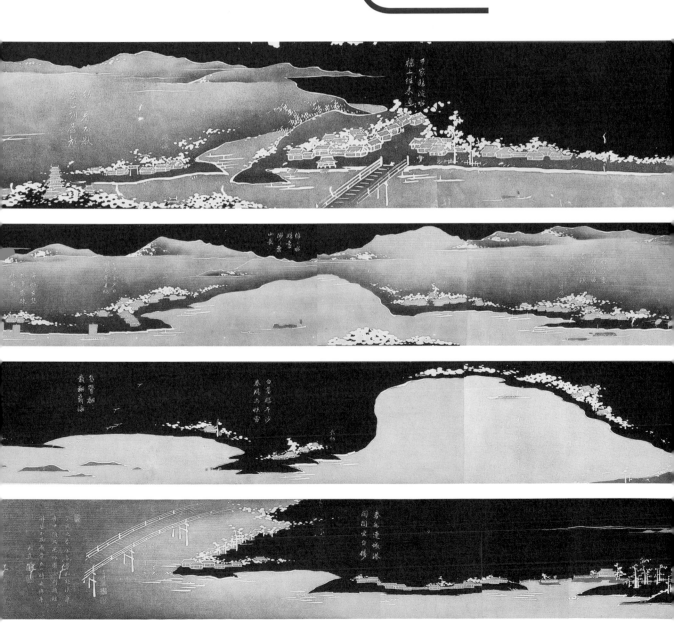

感受單色調世界下的
無限色彩與氛圍

乘興舟

《若繪》冲一方面透過〈動植綵繪〉，追求工筆畫的精緻表現，另一方面也在水墨畫上鑽研獨創的「筋目描」技法。不過，從他繪製〈動植綵繪〉的過程中也創作了許多水墨畫這點來看，他並非如鐘擺般從極彩色一口氣擺盪至單色調，而是於四十到五十幾歲之間展現了旺盛的創作欲，自在地穿梭於各式各樣的表現世界。

進入五十歲後，若冲於明和四（一七六七）年至八年期間致力於版畫創作，不少力作陸續問世。正如〈玄圃瑤華〉（P.112）的單元所提到，若冲在此運用了「拓印」的技巧，但並非用棉團而是以筆上墨，因此可以展現出美麗的漆黑筆觸。而若冲第一次嘗試這種技法的作品正是本圖。

明和四（一七六七）年春天，若冲和摯友大典和尚一同乘船展開一場淀川遊河之旅，並由若冲將沿途所見風景描繪出來，大典則隨現場氣氛作詩助興。兩人合作無間地完成了這卷拓版畫，並流傳至今。

看著年譜上明和四年這一個時間點，不妨試著想像當時兩人的心境。對若冲而言，前一年他正好捐出花費十年心血完成的全三十幅〈動植綵繪〉系列，至於大典則是在寶曆九（一七五九）年完成師父獨峯慈秀的三周年忌日法事後隱居郊外，過著勤於撰文寫詩的日子。一位是完成生涯中恢宏大作的畫家，一位是離開繁重職務，過著悠然隱遁生活的僧侶；意氣相投的兩人毫無牽掛與拘束，或許是因此才以極度放鬆的心情規畫了這趟遊川之旅，悠哉地乘船沿著陽春時節的淀川一路順流而下。

欣賞重點

黑色的背景與白色的景物
表現淀川的沿途風光

本作全長超過11公尺，雖然整體以黑色為背景，但人物、橋梁、房屋等淀川沿岸的景物則以白色呈現，將以「拓印」形式製作的單色版畫所能達到的效果發揮得淋漓盡致，讓畫面雖然簡單卻充滿情調。

結合詩畫的卓越之作

大典與若冲兩人花了約六個小時乘船順流而下，從京都伏見直至大坂天滿橋。本圖正是藉由若冲的繪畫與大典的詩作凝聚了這段遊覽時光，接下來不妨順著流向一探究竟。

首先，兩人從伏見口出發；從大典的詩句「春日照清波」，可見天氣應該十分晴朗。於春日照耀的波光瀲灩下，船隻靜靜地前行，一路經過淀城、山崎、八幡、橋本前往枚方。大典的詩文讓人能夠感受到悠哉的遊船之旅獨有的時光流動，到了三島附近太陽開始西沉，一過長柄便迎來日暮時分。當田園風景漸次遠去，最後則以「虹橋三百尺，來繫幾千舟」簡潔地描寫出大坂天滿一帶熱鬧的碼頭風景。

黑白構成的畫面之所以不至於顯得單調，除了詩作自有其功效之外，主要還是歸功於若冲高超的技巧。畫中可以看到暈染部分運用了以版型紙刷色的「型友禪」技法營造出柔和的筆觸，為畫面帶來巧妙的輕重。

若冲僅藉由此細不同的墨色濃淡，就將白與黑之間的微妙色調展露無遺。他在〈動植綵繪〉等工筆畫中賦予花或羽毛微妙色調變化的細膩表現，顯然也在版畫領域有所發揮。

欣賞重點

與詩文相輔相成 出色地表現出時間的推移

若冲運用墨色濃淡表現出春日的煦陽以及夕日西沉的光景，另一方面大典和尚則以簡潔而富意趣的詩文形容遊船風情。整幅畫作不僅洋溢著春天的氛圍，詩畫的搭配亦是不同凡響。

INFORMATION

TEL：+81-3-5575-5711
地址：東京都港區虎之門2-10-3
（東京大倉飯店前）
開館時間：10:00〜17:00
休館日：周一（若為例假日則改為下一個平日）
參觀費用：1000日圓，大學及高中生800日圓，
國中生以下免費（特展另計）
URL：http://www.shukokan.org/
交通資訊：東京Metro地鐵日比谷線「神谷町」
站徒步約7分鐘
【收藏作品】〈乘興舟〉

已於2019年秋季結束改裝重新開幕。

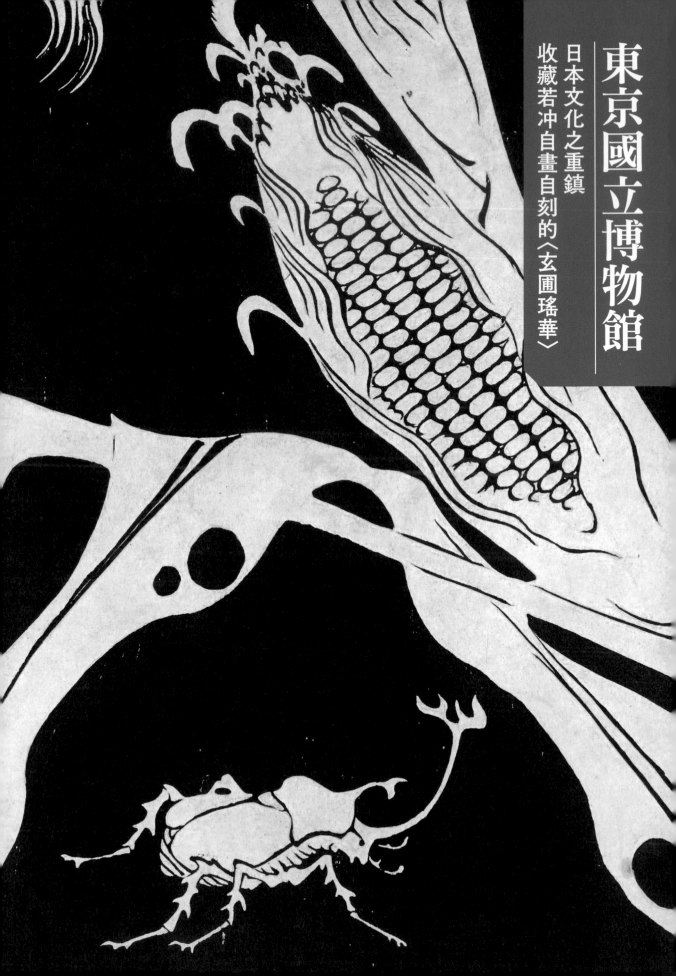

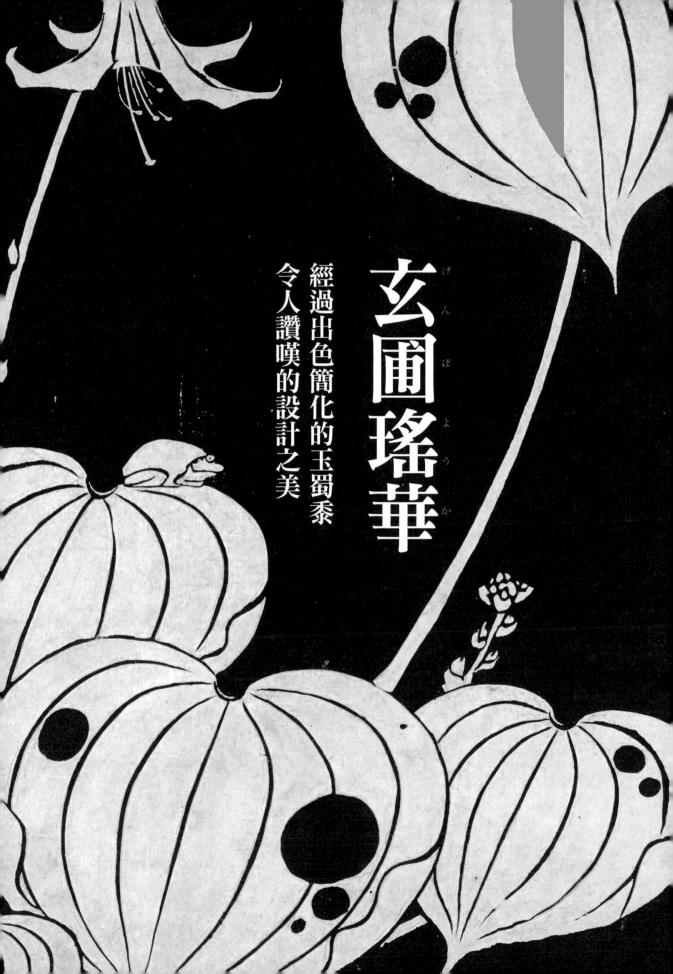

玄圃瑤華

經過出色簡化的玉蜀黍
令人讚嘆的設計之美

在單一色調的世界裡
活靈活現的動植物

玄圃
瑤華

本作是以「拓印版畫（正面摺）」的技法製成，在雕刻好的木製印版上放一張染濕的紙，使紙張與印版的凹陷部分密合，接著用飽含墨汁的棉團從上方耐心地按壓，如此一來便能讓凹陷的部分留白，突起的部分染黑。若冲再次利用前一年製作〈乘輿舟〉（P.180）時所嘗試的技術，於明和五年（一七六八）製作本圖。

若冲在版畫方面也充分發揮了才能。彩色的花鳥版畫令人印象深刻，而以洗鍊的設計感深獲好評的，當屬〈玄圃瑤華〉系列。這是以描繪草木昆蟲等四十八幅圖畫所組成的版畫集，其中半數以上附有大典禪師的詩句與跋文。「玄圃」意指仙人、天帝專屬的居住空間，「瑤華」則是如玉般美麗的花朵。

以花草和昆蟲的生態為主題十分符合若冲的作風，但該系列與其他類似畫作最大的不同，顯然在於運用了單色調所展現的設計感。青蛙、蜻蜓、螳螂等昆蟲，以及葫蘆、紫陽花等若冲喜愛描繪的題材，都在黑白世界中鮮明地浮現；不失細節且大膽的對比，令觀者留下強烈的印象。

流暢的線條以及大膽的構圖，讓人感受到與現代藝術共通的美感。尤其若冲在描寫植物時經常出現的「病葉」上的破洞，在此更是添增了現代感。江戶琳派的畫家酒井抱一還從本系列選出十一幅圖進行臨摹彩繪，加入自己的〈繪手鑑〉系列中，可見本作確實以其獨特的色彩美，擄獲人心。

欣賞重點

不經意地露出側臉
樣貌逗趣的青蛙

在本圖中以剪影表現的樹蛙形象，亦曾出現於〈絲瓜群蟲圖〉。比起寫實手法，反倒以獨特感性加以戲劇化的青蛙表情，有著一種難以言喻的可愛。

欣賞重點

從病葉到玉米粒
無不刻畫入微的玉蜀黍

從大小不一的玉米粒到病葉的破洞等，不但重現了玉米的細部特徵，也巧妙地營造出時尚感。微翹的玉米鬚和外皮線條同樣趣味十足。

DATA

玉蜀黍部分
江戶時代（明和5〔1768〕年）
紙本拓印版畫
1帖（共48幅）中的一部分
東京國立博物館藏

松梅孤鶴圖
しょうばいこかくず

以渾圓身姿站立的丹頂鶴看起來幽默感十足。睜大的眼神和《月與叭叭鳥圖》（P.82）裡的八哥有異曲同工之妙，為整體飄渺虛幻的氛圍添增幾分趣味。

另一方面，利用毛刷重壓摩擦刷出的松葉甚至透露些許緊張感，十分搶眼。以這種名

為「刷毛目」的大膽技法繪製的松葉也出現在〈松鷹圖〉、〈松與鸚鵡圖〉等作品中，亦是大典禪師所認定的若冲畫作特色之一。不過，丹頂鶴的渾圓身影與中央的空白巧妙地緩和了松葉的銳利感，令觀者留下不可思議的和諧印象。

就連鶴這種經典題材，
到了若冲筆下
也變得逗趣可愛

INFORMATION

TEL：+81-3-5777-8600（NTT提供之服務電話）
地址：東京都台東區上野公園13-9
開館時間：9:30～17:00
休館日：周一（例假日則改為下一個平日）
參觀費用：620日圓，大學生410日圓（特展另計）
URL：https://www.tnm.jp/
交通資訊：JR「上野」站徒步約10分鐘
【收藏作品】〈玄圃瑤華〉、〈松梅孤鶴圖〉

收藏〈松梅孤鶴圖〉、〈玄圃瑤華〉、〈松梅群雞圖屏風〉等若冲作品。常會舉辦特展。

DATA

江戶時代（18世紀）
紙本設色
136.5×60.9cm
東京國立博物館藏（由植松嘉代子捐贈）

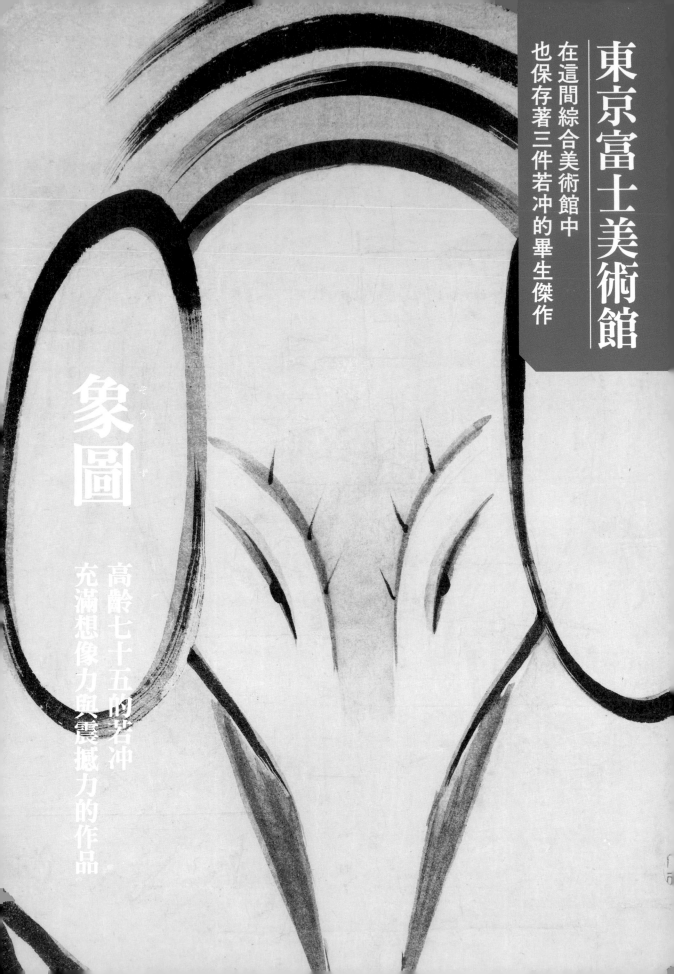

象圖

高齡七十五的若冲
充滿想像力與震撼力的作品

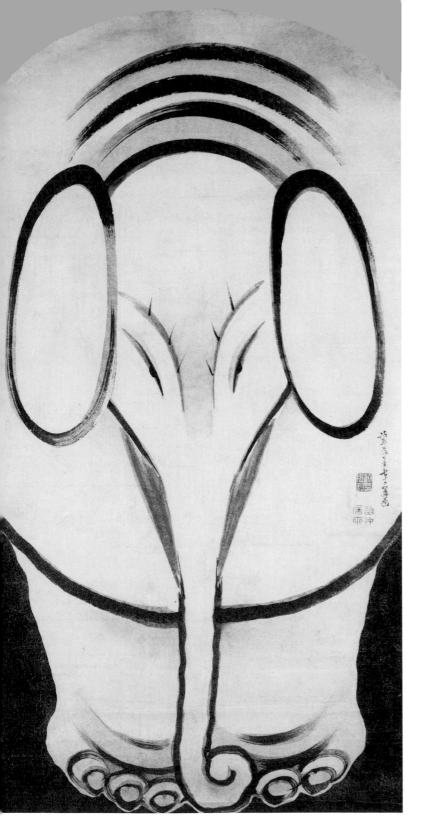

從正面描繪大象的構圖相當特別，巧妙化解了縱向長形畫面的限制，展現出人意表的取景角度。以黑白兩色構成的作品看似極簡，但描線強勁有力，表情更是扣人心弦。若冲曾於明和五（一七六八）年畫過同名的作品，但相比之下本圖的表情似乎嚴肅許多；大

象周圍以墨全面塗黑，更加彰顯其存在感。

值得注意的是，包括本書介紹的〈象與鯨圖屏風〉（P.54）在內，若冲描繪的大象全都是白象。據說，釋迦牟尼佛的生母摩耶夫人夢見白象進入體內從而懷孕，白象因此在佛教裡被尊為聖獸。〈釋迦三尊像〉

（P.160）中的普賢菩薩、以「枡目描」技法繪成的〈樹花鳥獸屏風圖〉（P.48）等作品也都能看到白象的身影。大象在江戶時代曾三度來到日本，而在若冲有生之年也有大象從越南渡海而來的紀錄。我們並不清楚若冲是否親眼目睹過大象，但從他直到七十五歲都依

然以此為題作畫，不難窺見他對大象抱持著特殊的情懷。該如何描繪這個來自佛之國度的使者呢？從正面將整隻大象填滿畫面，展現震懾的氣勢——本作可說是若冲想像力的結晶。

DATA

寬政2（1790）年
紙本水墨
155.5×77.3cm
東京富士美術館藏
展示時期：非常態展示，請留意特展資訊。

東京富士美術館

雞圖（にわとり ず）

以雞為畢生持續描繪的主題
展現若冲高齡七十的幽默風趣

提

到若冲的雞，很多人或許都會聯想到精緻的工筆畫，但其實以水墨描繪的作品也不在少數。除了極盡展現若冲流寫實主義的工筆畫，能夠散發著輕鬆氣氛、形態經過簡化變形的幽默作品，這種傾向又見識到自由奔放的運筆、構圖、變形描繪等特色的水墨雞圖也值得注目。

在此將介紹兩幅由東京富士美術館收藏的紙本水墨雞圖來作為入門。這兩幅畫正如先前所言，若冲的水墨雞圖有很多都是散見識到自由奔放的運筆、構圖、變形描繪等特色的水墨雞圖。

以遭遇京都天明大火後隱居的晚年創作更為顯著。此時的他以屏風畫為主留下大量作品，而此處介紹的雞圖應該也是出自同一時期。

首先來看有一隻表情逗趣的公雞站在木桶上的〈雞圖〉（右）。包括之後會介紹到的〈釣瓶與雞圖〉（P.170）在內，若冲曾畫過不少公雞站在釣瓶（吊桶）、稻束、屋瓦甚至里芋等物品上的作品，而本圖所描繪的或許正是飼養在農家或是偏鄉人家庭院中的雞。

值得欣賞的重點在於公雞墨黑的尾羽，以及用於腹部的濃墨；人們的目光自然地看向上下，接著留意到外形巨大的木桶，這種以上、中、下順序引導觀者視線的方式讓人倍感親切；而將公雞的白色頸部加以誇飾變形的描繪手法，則也有出現在若冲最晚年的〈群雞圖押繪貼屏風〉（P.120）等

DATA

江戶中期
紙本水墨
91.0×30.6cm
東京富士美術館藏
展示時期：請留意特展資訊

作品當中。若沖以水墨畫描繪的雞個個姿態鮮活且滑稽有趣，總令人不禁會心一笑。

再來看到完成於寬政二（一七九〇）年天明大火之後的〈雞圖〉（左）。流暢彎曲的尾巴同樣與〈雞圖押繪貼屏風〉有異曲同工之妙，但重點在於其他部分使用了濃淡不一的墨色，分成「頭部與頸部」、「腹部與背部」的羽毛並加以組合，再多方施以渲染、暈色等技法，呈現出秀逸的筆觸。

的質感；除了眼睛、喙嘴、雞冠以外完全沒有使用輪廓線，一邊聚攏起墨色濃淡及紋路各異的羽毛，一邊表現出栩栩如生的躍動感。這種表現方式首見於若沖在寶曆年間（一七六〇年前後）創作的〈樹下雄雞圖〉（伊勢文化基金收藏），而後又歷經近三十年時間不斷鑽研各種技法，也難怪他到了晚年能夠如此自在地揮灑細膩的筆觸。

DATA

寬政2（1790）年
紙本水墨
111.8×30.7cm
東京富士美術館藏
展示時期：請留意特展資訊

INFORMATION

TEL：+81-42-691-4511
地址：東京都八王子市谷野町492-1
營業時間：10:00～17:00
休館日：周一（例假日則改為翌日）
參觀費用：依展覽而異
URL：https://www.fujibi.or.jp/
交通資訊：從JR「八王子」站搭乘西東京巴士14號，至「創價大正門東京富士美術館」站下車，徒步約5分鐘
【收藏作品】〈象圖〉、〈雞圖〉

1983年開幕的綜合美術館。收藏了東西方繪畫、刀劍等各式各樣的珍品。

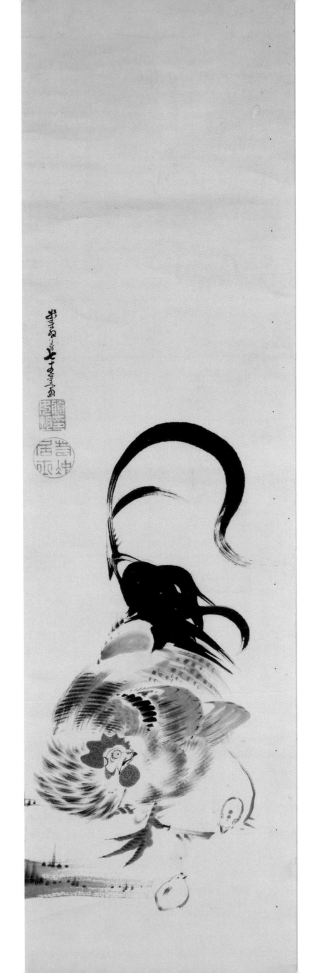

群雞圖（ぐうけいず）
押繪貼屏風（おしえばりびょうぶ）

若冲晚年自在奔放的畫筆
描繪出雞的千姿百態

DATA

江戶時代（18世紀）
紙本水墨
六連屏風一扇
金戒光明寺藏
展示時期：一般不對外公開

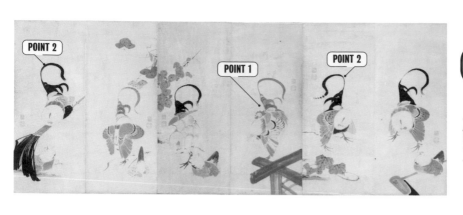

POINT 2　POINT 1　POINT 2

欣賞重點

以尾羽的描繪
讓多姿多彩的雞
更加活靈活現

群雞圖
押繪貼
屏風

作為最晚期的作品之一
力道卻絲毫未減

這對六連扇的屏風採用
以組合的「押繪貼屏風」形
式，讓人得以欣賞雞的各種姿
態。包含個人收藏在內，目前
已知有複數件與本圖同名的作
品，但每一幅的姿勢與構圖皆
有若干差異，沒有一幅是完全
相同的。

此處的鑑賞重點之一在於
右側的兩幅，可以看到左右兩
隻公雞形成了對稱式的構圖。
右邊那幅有一隻蹲坐在木杵上
的母雞，與之對稱的則是蘿
蔔；雖然母雞已被蘿蔔取代，
但公雞仍然投注視線的姿態令
人會心一笑。這裡不見自〈仙
人掌群雞圖〉（P.146，西福寺
藏）以後常會出現的小雞，然
而值得注意的是除了站在欄杆
上的那幅以外，其他皆是雌雄

成對的構圖。

站在欄杆上鳴啼的公雞讓
人立刻聯想到〈旭日雄雞圖〉
（普萊斯夫婦藏品），正當以
為這幅作品一如往常展現了若
著，有的正在展翅或低著頭，

公雞有的坐
怪的奔放構想。公雞有的坐
見若冲老翁出人意表、喜歡搞
左邊竟然站上了最
冲的拿手構圖，但公雞到了最

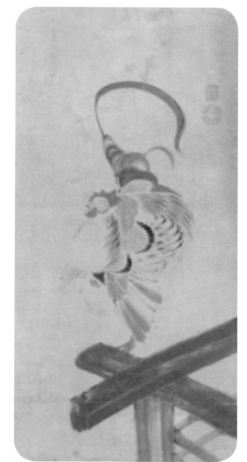

POINT 1

金雞獨立等
充滿躍動感的
獨特站姿

單腳站在欄杆上的公雞，就好像
是著名的〈旭日雄雞圖〉的詼諧版，
獨特的站姿教人百看不厭。其他的屏
風多半不會描繪背景，但本作中加入
了植物的葉子與各種道具，為畫面添
增了亮點。

POINT 2

彷彿一筆揮就而成
各展雄姿的六條尾羽

以帶有力道的濃墨筆觸描繪出來的尾羽充滿了生氣。六幅畫中的雞各自展現了隨心所欲的姿態，唯一的共通點便是富有力道的尾巴。這種統一感讓整個屏風更加生動吸睛。

動靜搭配相當得宜；不論單看其中一幅或是後退幾步眺望整座屏風，皆各有樂趣。

在描繪上，力道強勁的濃黑尾羽十分出色，一條條呈弧線的尾巴彷彿飛舞於空中般，線條流暢而有力。儘管雞的姿勢、構圖以及雌雄的配置皆不盡相同，但充滿氣勢、橫向貫穿整體的六條尾羽讓畫面有了一致性。此外，從快筆勾勒的各種羽毛可見熟練的技法，墨色的濃淡有致更是提升了雞的質感與動感。

晚年同名作品輩出的「群雞圖」

相傳本圖是若冲隱居於石峰寺時期的作品，也就是年屆八十左右時所畫。二○○○年於京都國立博物館舉辦的若冲展有一幅與本圖同名的屏風初次登場，實際上也是鄰近石峰寺附近的富裕人家代代相傳的收藏。由此可以推測，當時若冲畫的不少群雞圖都是因應來自石峰寺周邊的委託。

遭遇天明大火之後隱居

石峰寺的若冲為了糊口以及籌措建造五百羅漢石像的費用，因而創作了許多作品。這段期間他自稱為「斗米庵」、「米斗翁」，並以一幅畫換一斗米為公定價，一般認為這應該是仿效了以賣茶為生的賣茶翁。

隨著天明大火讓家財付之一炬，若冲的繪畫事業從原本只是富裕隱士的娛樂，至此第一次必須以「賣畫為生」；於是，他追隨向來憧憬的賣茶翁的生活方式與主張，從此在石峰寺過起理想中的隱居生活。

INFORMATION

TEL：+81-75-771-2204
地址：京都府京都市左京區黑谷町121
參觀時間：9:00～16:00
休館日：無
參觀費用：無
URL：https://www.kurodani.jp/
交通資訊：從JR「京都」站搭乘市營巴士100系統，至「岡崎道」下車，徒步約10分鐘
【收藏作品】〈群雞圖押繪貼屏風〉

攝影：水野克比古

法然上人最初結草為庵的寺院。開放特別參觀期間會對外展示〈群雞圖押繪貼屏風〉，也可參觀大方丈的「謁見之間」等。

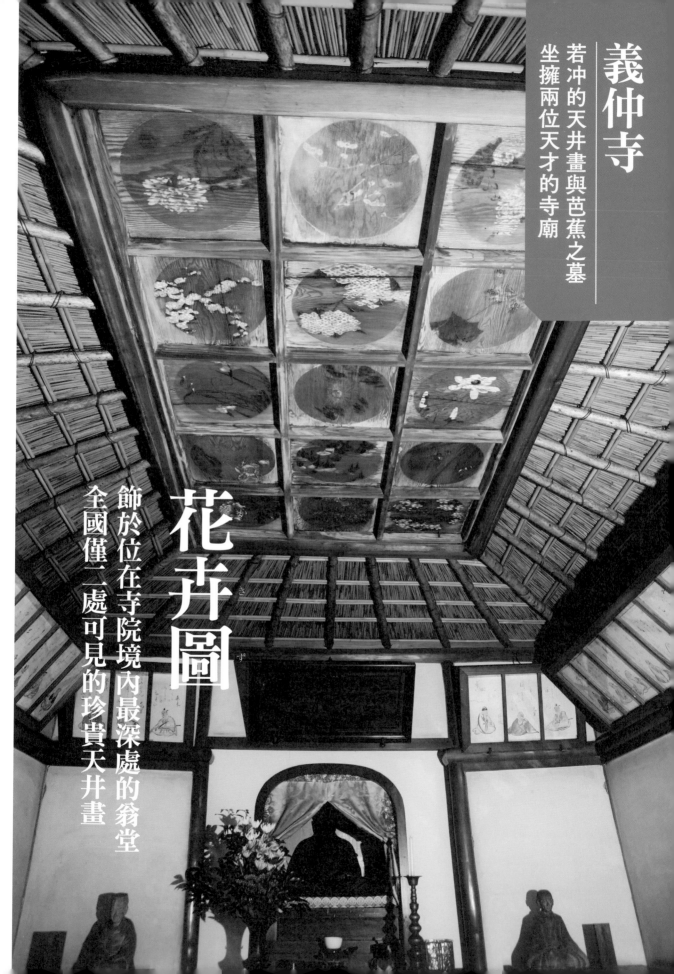

義仲寺
若冲的天井畫與芭蕉之墓
坐擁兩位天才的寺廟

花卉圖（かきず）
飾於位在寺院境內最深處的翁堂
全國僅二處可見的珍貴天井畫

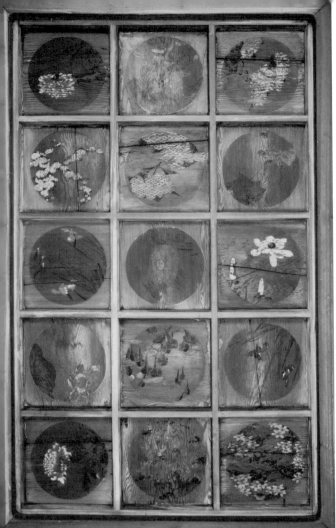

細緻描繪花草的天井畫雖然歲月痕跡斑斑，卻依舊優美動人，好似反映了若沖清澈簡明的心境。

這組〈花卉圖〉原本繪於石峰寺觀音堂的天花板，後來分別為義仲寺及信行寺所收藏。整個圖面中，義仲寺的翁堂保留了其中十五幅，稱之為「花卉圖天井畫」。一般認為這是若沖最晚期的作品，據說在翁堂重建後的翌年安政六（一八五九）年就已經嵌入天花板當中。此觀音堂天井畫同時也被視為若沖最後的作品，因此除了鑑賞價值，更是研究

若沖不可多得的珍貴資料。

首先來看到目前為止的保存狀況。相較於信行寺的天井畫是描繪在以群青色方框圍繞的圓框裡，義仲寺的天井畫則是直接在正方形的格子以圓形描繪，周圍可見白色顏料的痕跡。推測這是當時裝飾於石峰寺的天花板時，曾使用白色胡粉在每一幅畫的周圍上色。由於出處相同，義仲寺和信行寺的花卉畫之美自然毫不差；

芍藥、牡丹、杜若等，於十五幅圖中畫出十二種花卉且構圖相異，富有變化。

近年，因畫作歷經歲月風霜而有斑痕、顏料剝落等情況，義仲寺於是利用數位技術製作出精巧的複製畫。在大日本印刷公司的協助下，先以六億四千五百萬畫素的掃描機加以掃描，然後印在杉木合板上並施以表面加工。據說複製品就連歲月造成的顏料暗沉都能忠實呈現，而印刷時所使用的墨水，更號稱可以維持九十年以上。

若沖要是知道自己的畫作透過現代技術被精準還原，甚至以幾可亂真的狀態加以展示，不知作何感想？每當抬頭仰望天花板上各個充滿獨創性構圖的花卉，或許都不禁會對此感到好奇。透過重現若沖晚年繪畫境界的「花卉圖天井畫」，也不妨試著遙想這幅作品在過去以胡粉點綴，裝飾於觀音堂天花板的昔日光景。

INFORMATION

TEL：+81-77-523-2811
地址：滋賀縣大津市馬場1丁目5-12
參觀時間：9:00～17:00（11～12月至16:00止）
公休日：周一（例假日則改為翌日。4～5月、9～11月的周一無休）
URL：無
交通資訊：JR、京阪電車「膳所」站徒步約7分鐘
【收藏作品】〈花卉圖〉天井畫

天井畫裝飾於「翁堂」，此處供奉著與該寺有淵源的俳句詩人松尾芭蕉。

DATA

江戶時代
木板上色天井畫15面
每幅長約42.0×寬約42.5cm
直徑為32.5cm
義仲寺藏
展示時期：一般不對外公開

伏見人形圖

（ふしみにんぎょうず）

慈眉善目的七位布袋禪師
蘊藏著若冲緬懷義民的心思

伏見人形在京都可謂人盡皆知。江戶時代，由於從各地前來伏見稻荷大社參拜的人潮劇增，外觀形形色色的玩偶

例如犬張子、稚兒、本圖所繪的布袋禪師等也隨之誕生。由於伏見稻荷正好就位在若冲晚年隱居的石峰寺附近，因此他推測應該是根據「初午」習俗

選擇熟悉的鄉土玩偶作為繪畫主題，也是極其自然之事。本圖中的七個伏見人形，

DATA

寬政11（1799）年
紙本設色／軸（1幅）
100.5×28.4cm
山種美術館藏
展示時期：請留意特展資訊
（左頁為局部圖）

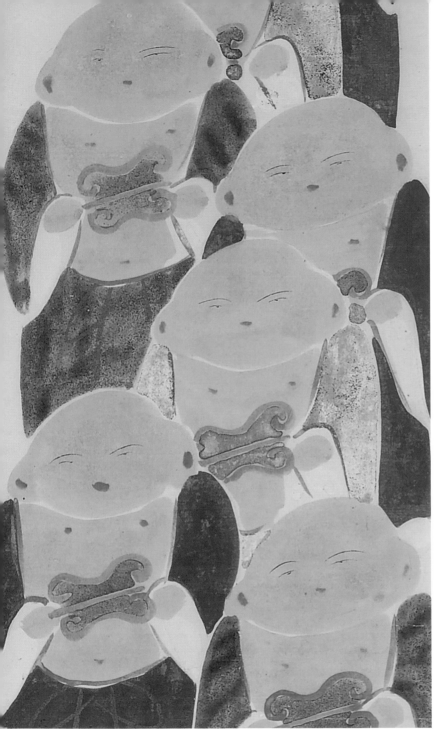

伊藤若冲〈伏見人形圖〉（局部）山種美術館藏

而來。根據京都的習俗，人們會在每年二月的第一個午日購買一個伏見人形，如果當年遭逢不幸就在河邊將人偶敲碎，但如果相安無事地度過七年並湊齊七個人偶，便會獻給稻荷神社表達感謝。以此為基礎賦予布袋禪師的形象應是出自若沖的創意，不過近年則有其他說法認為這個「七布袋」另有涵義。

時間要回溯到天明五（一七八五）年，當時七十歲的若沖正忙著籌備在石峰寺後山建立五百羅漢石像。此時曾發生七人後來被尊為「伏見義民」，至今仍受到當地人誠心祭祀。

昔日在錦市場面臨存亡危機之際，據說若沖也曾為了挽回頹勢而考慮直接向幕府請願。由此可見，這幅〈伏見人形圖〉或許隱含了若沖緬懷伏見義民的心意。

（地方行政官員）等官僚的暴政，便派出代表向江戶幕府上訴的事件；儘管後來取得了勝訴，但基本上直接向幕府奉行所告狀很難保證可以活著回來，因此這些上訴的民眾最終都成了不歸之人。據說冤死獄中的七人後來被尊為「伏見義民」。

當地居民因為不滿伏見奉行

INFORMATION

TEL：+81-3-5777-8600（NTT提供之服務電話）
地址：東京都澀谷區廣尾3-12-36
營業時間：10:00～17:00
休館日：周一（例假日則改為下一個平日）
參觀費用：1000日圓，高中及大學生800日圓，
國中生以下免費（特展費用另計）
URL：http://www.yamatane-museum.jp/
交通資訊：JR「惠比壽」站徒步約10分鐘
【收藏作品】〈伏見人形圖〉

專門收藏日本畫的美術館。亦藏有酒井抱一等與若沖同時代畫家的許多作品。

解開歷史之謎的博物館
收藏若冲曾多次描繪的伏見人形

伏見人形
七布袋圖

以淡彩不厭其煩地多次描繪
七尊慈眉善目的伏見人形

筆觸樸實，令觀者不覺莞爾許身心相對放鬆許多。據推

測，本圖與出自普萊斯夫婦藏品、寫有「米斗翁八十五歲畫」落款的布袋圖為同期作品，因此是若冲最晚年之作。換句話說，若冲有將近四十年的時間都不斷以此為主題作畫。

的伏見人形圖顯然是若冲十分中意的題材，本書也另外介紹了山種美術館（P.126）以及愛知縣美術館（P.15）的藏品。從本圖收藏於「國立歷史民俗博物館」便能得知，該作品亦被視為考察近世時期庶民生活的珍貴民俗資料。

雖然尚不清楚若冲愛上描繪伏見人形的確切年代，但從蓋印的缺損程度來看，相關創作應是始自四十五歲到五十歲前後，此時也正好是若冲作為畫家大放異彩，完成〈動植綵繪〉等多數巨作的時期。結合了柔和的線條與輕淡的色彩，若冲在描繪伏見人形的時候也

所謂的伏見人形其實是伏見稻荷大社的知名土產，而伏見稻荷就位在若冲晚年隱居的石峰寺附近。這是一種用當地盛產的黏土素燒後再上色的陶土玩偶，歷史相當悠久，一說最早可追溯至奈良時代的土俑「埴輪」，另有一說則認為是由桃山時代的人偶師鶡幸右衛門所開創。

伏見如今依然有創業於十八世紀中葉的陶器商製作這種重現江戶風俗、備受人們喜愛的土製玩偶。若能親自走訪並見識一下若冲所喜愛且多次描繪的伏見人形，想必也別有一番趣味。

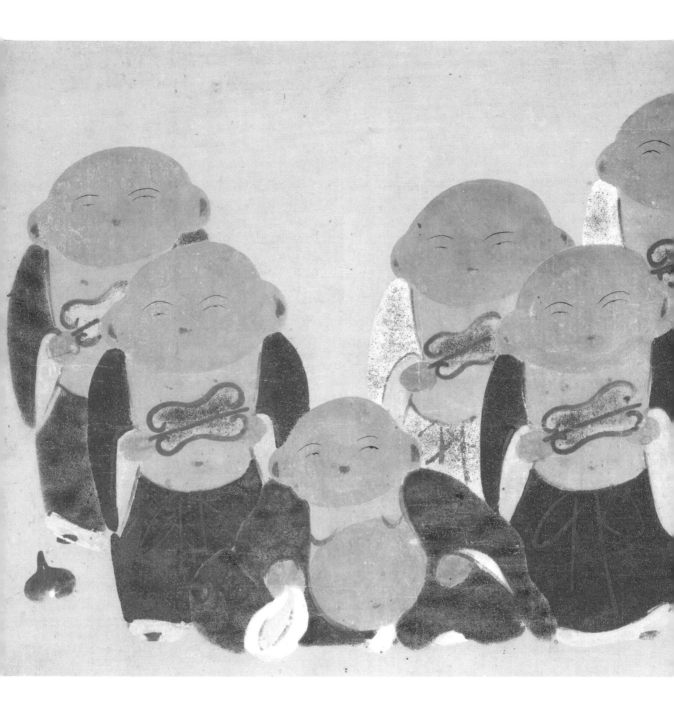

INFORMATION

TEL：+81-3-5777-8600（NTT提供之服務電話）
地址：千葉縣佐倉市城內町117
營業時間：9:30～17:00（10～2月至16:30止）
休館日：周一（例假日則改為下一個平日）
參觀費用：600日圓，大學生250日圓，高中生以下免費
URL：https://www.rekihaku.ac.jp/
交通資訊：從總武本線「佐倉」站搭乘千葉綠巴士（千葉
グリーンバス），至「國立歷史民俗博物館」或「國立博物
館入口」下車
【收藏作品】〈伏見人形七布袋圖〉

以日本歷史與文化為展示主題，也會根據
特展出不同作品。

DATA

寬政12（1800）年間
紙本設色
41.0×58.0cm
國立歷史民俗博物館藏
展示時期：不定期

與眾不同的僧人肖像水墨畫
以渾厚筆觸描繪的人物畫作

蒲庵淨英像

（ほあんじょうえいぞう）

若冲創作了很多描繪草木鳥獸的花鳥畫，而人物畫則是相對少見。以同時代人物為主題的作品除了本圖以外，僅有幾幅《賣茶翁像》，及可視為大典顯常肖像畫的《人物畫》。

本作描繪的對象是黃檗山萬福寺第二十三代住持蒲庵淨英，但與《賣茶翁像》等作品不同的是由於畫在絹本上，因此整體氣氛較為嚴肅。傳統的黃檗派畫像多以正面為主，並會在臉上加入寫實的陰影；然而這幅禪宗高僧像的筆觸極具個人風格，而且是以微微的側臉呈現。臉上的陰影、眉毛、鬍子、皺紋都做了細緻的描寫，卻只有服裝改以粗壯的線條大致勾勒輪廓。

畫像上方寫有蒲庵本人所題的畫贊。從年號可以得知本圖繪製於寬政七年（一七九五），但另一方面落款寫著「米斗翁八十二歲畫」，以若冲的年譜來說應該是寬政九（一七九七）年才對。這個謎題後來在《若冲》（一九九三年，狩野博幸監修、執筆）一書中得到解答，當中提到江戶時期有個習俗，即「過了還曆不知歲數，逢改元時加算一歲」。這麼一來，若冲的年齡在六十歲後就會比實際多出兩年，證實本作的繪製時間確實為寬政七年。

欣賞重點

十分符合高僧氣場的陰影與加粗的墨線

以當時的肖像來說，本圖的臉部描繪可說相當寫實。臉部的角度稍微偏右，並加上些微陰影；鬍子、表情的筆觸強而有力，在強調正臉的黃檗宗僧人畫像中算是異例。

欣賞重點

經過極度簡化的衣服及手部描寫

持刀的雙手省略了手指以橢圓形呈現，服裝的簡潔線條也與臉部的精細描繪大不相同。若冲向來在動植物方面發揮敏銳的觀察力與描繪力，但在肖像畫上卻展現了截然不同的筆觸。

INFORMATION

TEL：+81-774-32-3900
地址：京都府宇治市五庄三番割34
開門時間：9:00～17:00
休館日：無
參觀費用：500日圓，國中生以下300日圓，開放特別參觀時費用另計
URL：https://www.obakusan.or.jp/
交通資訊：JR「黃檗」站徒步約5分鐘
【收藏作品】〈蒲庵淨英像〉

禪宗黃檗宗的大本山，也是若冲信仰的名剎。第二十代住持伯珣照浩在此授予若冲法名「革叟」與法衣。若冲亦在此畫出第二十三代住持的〈蒲庵淨英像〉。

DATA

寬政7（1795）年
絹本水墨
170.0×80.5cm
京都萬福寺藏
展示時期：請留意特展資訊

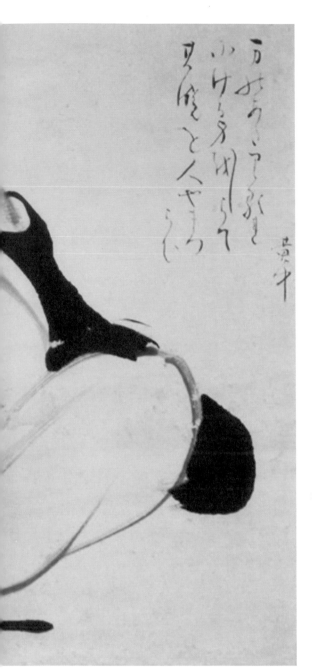

香川黃中贊

布袋圖

(ほていず)

(かがわこうちゅうさん)

親切幽默的表情
搭配京都的和歌詩人
香川黃中的贊辭
隨之起舞

若冲不斷藉臨摹與寫生來提
升精細的描繪力，但除此
之外也有一些讓人不禁會心一
笑，以揮灑自如的線條、墨色
濃淡的漸層來描繪表情的作
品。例如本書介紹的〈付喪神
圖〉（P.6）等，他其實在不少
創作中都展現了與生俱來的幽
默風趣。

作為本圖主題的布袋禪師
雖是一位佛僧，卻不受寺院拘
束、雲遊四方，因此成為自由
自在的象徵。他之所以挺著大
肚子走路，是因為秉持著「無
論型外型如何，本質都不會改
變」的想法，領悟了不拘泥物
質、超凡脫俗的境界。受此感
化並皈依禪宗的若冲比起一本
正經地闡述禪的意境，反而選
擇將布袋禪師忠於自我的模樣
以逗趣輕鬆的方式加以呈現。
這幅水墨畫兼具令人備感親切
的圖畫與禪的智慧，一旁還點
綴著京都歌人香川黃中的贊辭。

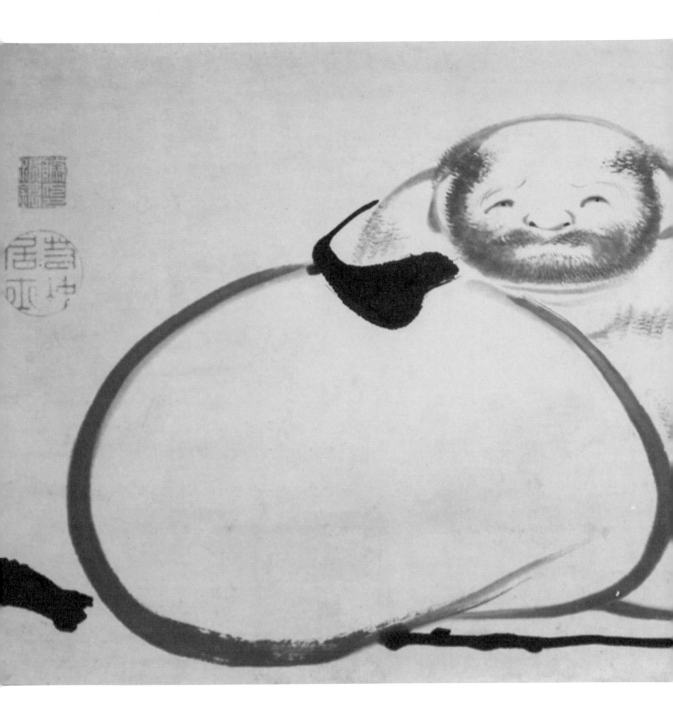

INFORMATION

TEL：+81-234-24-4311
地址：山形縣酒田市御成町7-7
開館時間：9:00～17:00（11～3月至16:30止）
休館日：12～2月的周二、三（例假日則改為翌日）
參觀費用：1000日圓，高中生以上450日圓，國中
生以下免費
URL：http://www.homma-museum.or.jp/
交通資訊：JR「酒田」站徒步約5分鐘
【收藏作品】〈布袋圖 香川黃中贊〉

江戶時代的富商、明治以後成為日本第一大地
主的本間家於昭和22年創立的美術館。

DATA

酒田市指定文化財
江戶時代中期
紙本水墨
本間美術館藏
展示時期：不定期

雞圖

（にわとり ず）

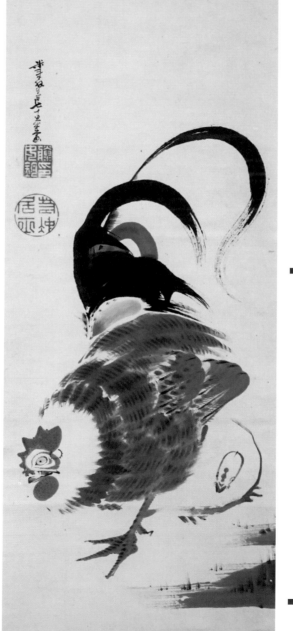

以大膽簡潔的筆觸
快速勾勒而成的公雞尾羽

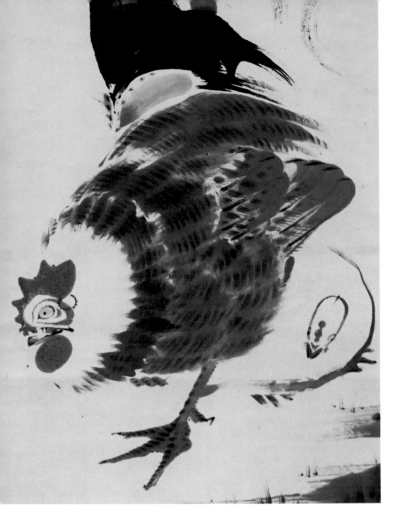

本圖描繪出以蓄勢待發的姿勢往前邁步的母雞，以及靜靜蹲在一旁的母雞。若冲筆下的雌雄雙雞通常都是公雞體型龐大，而母雞多半嬌小且線條簡單。本圖也是一樣，當中可見公雞以「筋目描」技法交疊出富躍動感的羽毛，相較之下母雞僅以細線勾勒出身體的輪廓。這種緩急自如的運筆方式，讓人確實見識到若冲水墨畫日新月異的進步。

看似講究即興，但在墨色的運用上，若冲向來只分成濃墨、中墨、淡墨三階段而已。比起同時代的其他畫家都是視情況邊調整濃度邊畫，若冲在用墨上顯然自有一套明確的規則。至於本圖中則是將濃墨集中於雄雞上，以突顯其雄風。

此處值得一看的重點，在於若冲最喜歡的「三角形構圖」。以左邊公雞的頭和右邊母雞的頭為底邊，加上公雞的尾羽為頂點所形成的三角形，賦予了觀者一個穩定的視覺動線。地面的陰影、斜斜踏出的雞爪不但為畫面添增妙趣，也同時帶來簡潔的印象。這種做法在〈虻與雙雞圖〉（細見美術館藏）等畫作中已有先例，可見若冲對圓形與三角形構圖的喜愛。

這種三角形構圖有時也會用於六面的隔扇和屏風，其中又以〈仙人掌群雞圖〉（P.146，西福寺藏）為代表作。以中央的公雞為頂點所形成兩個大三角形與金色背景相輔相成，發揮了卓越的安定感。藉由「三角形」這個關鍵字來進一步探索若冲構圖的奧祕，也是鑑賞時的樂趣之一。

INFORMATION

TEL：+81-23-522-1199
地址：山形縣鶴岡市家中新町10-18
營業時間：9:00～17:00（12～2月至16:30止）
休館日：年終年初（12月28日～1月4日）、周三（12～2月）
參觀費用：800日圓，高中及大學生400日圓，國中生以下300日圓 ※團體另有優惠
URL：https://www.chido.jp/
交通資訊：從JR「鶴岡」站搭乘開往「あつみ溫泉」的庄內交通巴士，於「致道博物館前」下車，徒步約3分鐘
【收藏作品】〈雞圖〉

位於鶴岡市，為山形縣的登錄博物館*。館名來自舊庄內藩的藩校「致道館」。

DATA

江戶時代（18世紀）
紙本水墨
致道博物館藏
展示時期：非常態展示，請留意展覽資訊。

*編注：登錄博物館指的是日本地方公共團體或法人向政府登記立案的博物館，須通過教育委員會審查，並且必須有通過國家考試資格的館員。

DATA

江戶時代
紙本淡彩
108×29cm
串本應舉蘆雪館藏
展示時期：非常態展示，
請留意展覽資訊。

蕪圖

（かぶず）

若冲

作為京都中心錦高倉蔬果市場批發商「枡屋」的長男出生，所謂的蔬果批發商也就是通路業者，向生產者和中盤商提供賣菜的場所並收取費用。雖然不是街上的蔬果店，但父親去世後，若冲成為

「枡屋」的主人長達十七年之久，想必每天都與蔬菜水果打交道；作為畫家，他也依然對身邊的蔬果投以溫柔的目光。

本書也介紹了好幾幅以蔬果為主題的作品，例如〈菜蟲譜〉（P.72）以及〈果蔬涅槃圖〉（P.102）。

這幅使用淡彩且筆觸輕盈的蔬菜圖具有兩個特色，一是於墨汁中加上藍色來表現潤澤

感，一則是穩健的筆力。葉子的輪廓及顏色變化相當寫實，但又藉由構圖的巧思呈現出趣味。同樣是描繪蔬菜，卻與〈絲瓜群蟲圖〉（P.86，細見美術館藏）等工筆畫有所不同，僅透過墨色加以表現，足見若冲自在調節墨色濃淡的高明技巧，是一幅簡約卻值得細細品味的傑作。

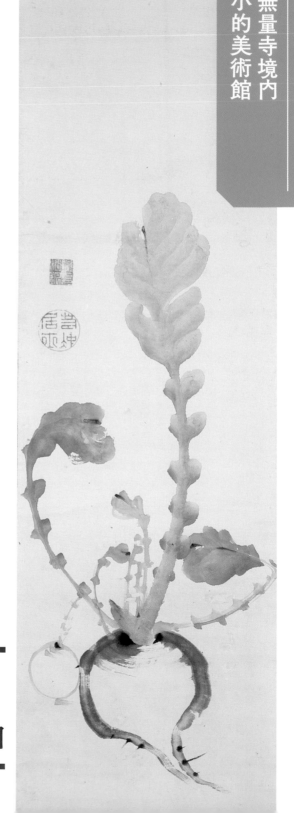

透過在墨中融入藍色
營造出濕潤感
一幅若冲喜愛的淡彩蔬菜圖

髑髏圖

<small>どくろず</small>

卷與畫帖。從明和四（一七六七）年的〈乘興舟〉（P.108）開始，他持續鑽研這種讓主題浮現於漆黑背景中的拓印版畫技法，並於本圖中展現了他一路創作下來的成果。除了以花鳥為主的工筆畫、運筆流暢的水墨畫之外，透過領會以單一色調呈現的拓印技巧，可以說讓若冲的創作變得更有深度。

寶藏寺收藏的〈髑髏圖〉是若冲相對早期的拓印版畫，至於與本圖相似的〈野晒圖〉目前收藏於大阪府西福寺，創作於寬政六（一七九四）年，應可視為與本圖同一時期的作品。從飄渺卻又流露出幾分趣味的骷髏描寫，似乎也反映了若冲晚年的繪畫境界。

圖

圖中以墨色為底但將頭蓋骨的形狀「留白」不塗，呈現出被棄置荒野的骷髏頭空虛寂寥的意象。本圖與寶藏寺收藏的〈髑髏圖〉（P.154）同樣都反映出禪宗的宗教觀，蘊含著「人之所以為人，乃皮囊之故」的哲理。

若冲在習得中國的版畫後，創作了許多以墨拓印的畫

運用從中國版畫習得的黑墨拓印技術 自漆黑背景浮現的骷髏頭

INFORMATION

TEL：+81-73-562-6670
地址：和歌山縣東牟婁郡串本町串本833 無量寺境內
開館時間：9:30～16:30
休館日：無
參觀費用：1300日圓（不含收藏庫則為700日圓）
URL：http://muryoji.jp/museum/about/index.html
交通資訊：JR紀國線「串本」站徒步約10分鐘
【收藏作品】〈雞圖〉、〈燕圖〉、〈髑髏圖〉

位於串本無量寺境內，主要展示圓山應舉、長澤蘆雪等近世畫家的作品。

DATA

江戶時代
紙本水墨
102.5×29.7cm
串本應舉蘆雪館藏
展示時期：非常態展示，請留意展覽資訊。

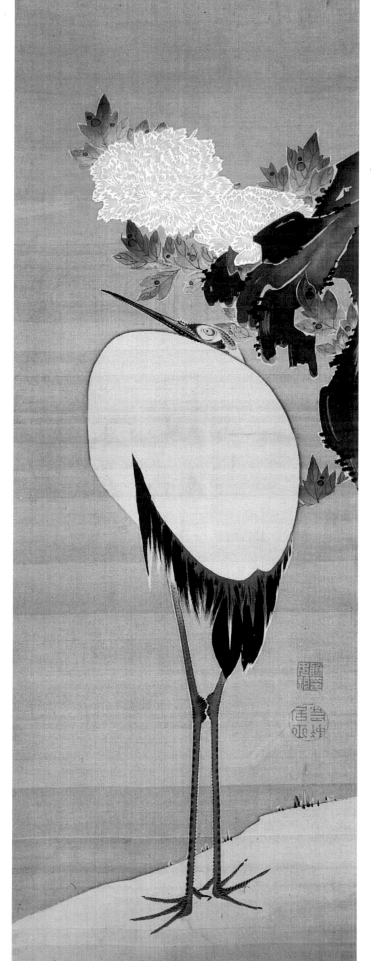

烏鶴圖

（う　かく　ず）

基本上，這是僅以紙的白與墨的黑所構成的水墨畫世界。本圖以兩幅掛軸為一組，右幅在盛開的白牡丹下方佇立著一隻鶴，左幅則有一隻飛過白梅老樹上的烏鴉。這幅淡彩墨畫雖然在鶴身上的紋路以及牡丹、梅花等處使用了一些顏料上色，但這樣的表現形式反而更加突顯出紙與墨的潛力。

首先來看到畫題。若冲對白色的鳥情有獨鍾，而黑色系的鳥在畫作中十分少見，頂多就只有叭叭鳥以及鷲等等；然而本圖藉由黑色的烏鴉與白色的鶴做對比，這種搭配令人聯想到白象與黑鯨對峙的〈象與鯨圖屏風〉（P.54，MIHO MUSEUM藏）。在屏風上規模壯闊的海陸對比，到了這裡則成

了陸地與空中的對比。此外，除了位置一個在上、一個在下，佇立與展翅的動靜變化也值得留意。背景的淡墨不僅突顯出鶴的白色羽毛，也讓黑色烏鴉在空中浮遊的感覺更加逼真。

筆觸簡潔大方的梅枝與〈梅圖〉（天真院藏）、〈墨梅圖〉（P.142，三得利美術館藏）有異曲同工之妙，而右幅則可以

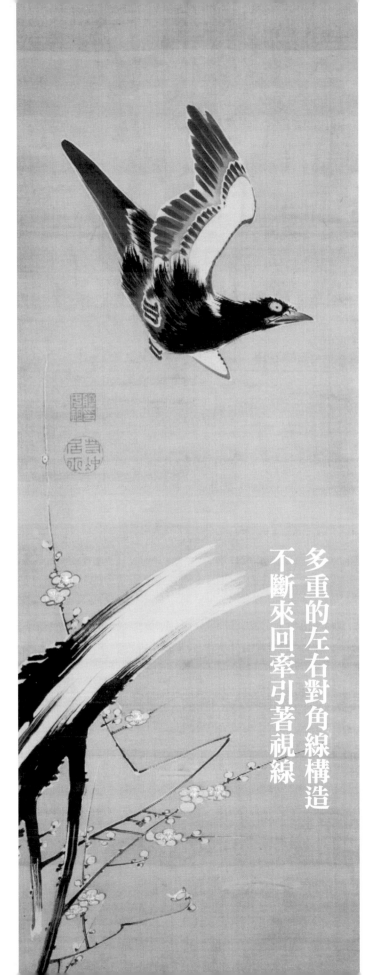

DATA

江戶時代
絹本水墨淡彩 掛軸
116.2×40.7cm 雙幅一對
公益財團法人鍋島報效會藏
展示時期：非常態展示，請留意展
覽資訊。

看到以胡粉繪成的牡丹。這組
畫作精彩地凝聚了若冲透過水
墨畫不斷加以挑戰的表現手
法，以及在工筆畫運用自如的
胡粉技法；此外，描寫的疏密
以及抽象、裝飾的對比也十分
耐人尋味。右上的牡丹與左下
的梅枝所形成的對角線，正好
和烏鴉和鶴對視的目光交叉，
創造出十字交錯的構圖。

圖中除了單純的黑白對比，
鶴頭上的紅色斑紋以及黃色眼
珠也發揮點綴的效果，烏鴉則
是在黑色中交織著白色羽毛。有
黑色尾羽的鶴更是讓畫面變得
鮮活，換作是一身白的白鸚鵡、
白鵝、白鳳凰可就做不到了。
愈是觀察便會發現更多各
式各樣的對比，是一組值得反
覆玩味的佳作。

多重的左右對角線構造
不斷來回牽引著視線

INFORMATION

公益財團法人鍋島報效會 徵古館
TEL：+81-952-23-4200
地址：佐賀縣佐賀市松原2-5-22
營業時間：9:30～16:00
休館日：周日、例假日，更換展覽期間
參觀費用：300日圓，小學生以下免費
URL：http://www.nabeshima.or.jp/
交通資訊：JR「佐賀」站徒步約20分鐘
【收藏作品】〈烏鶴圖〉

由鍋島家第12代主人直映所創設。二戰後一
度封館，於1997年重新開館。

鯉圖
こいず

平安岩冲製

在水墨的池塘中
大幅扭擺身體
自在優游的鯉魚

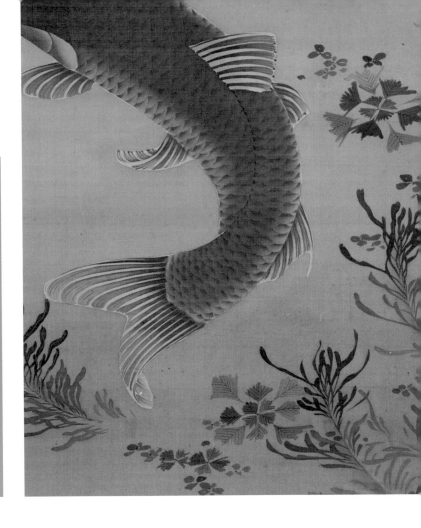

INFORMATION

TEL：+81-3-5777-8600（NTT提供之服務電話）

地址：東京都台東區上野公園12-8

營業時間：10:00～17:00

※請留意有可能隨展覽異動

休館日：周一、更換展覽期間

※非展覽舉行期間則休館

參觀費用：依特展而異

URL：https://www.geidai.ac.jp/museum/

交通資訊：從JR「上野」站、東京Metro地鐵千
代田線「根津」站徒步約10分鐘

【收藏作品】〈鯉圖〉

位於東京藝術大學校區內。收藏許多國寶，不
定期會舉辦特展。

在水中扭擺身體、口吐泡沫的鯉魚。這是一幅以黑、綠為基調的絹本設色畫作，充滿潤澤與活力的筆致相當清爽。由於鯉魚會令人聯想到「躍龍門」的故事，因此也被視為吉祥的題材。雖然同時期的畫家圓山應舉等人亦有許多描繪鯉魚逆流而上、在水中優游的作品，但本圖卻採用俯瞰的視角，可說是別出心裁。起初第一眼會以為這幅畫展現了若冲獨到的創意，然而在構圖上其實沿襲了中國畫的「藻魚圖」會以淡水魚搭配墨色水草的正統風格，因此普遍認為這有受到其他南蘋派畫家的影響；另有一說則指出本圖似乎有受到大岡春卜編著的繪畫教科書《畫本手鑑》中的〈鯉附圖〉所影響。

狩野派的民間畫家大岡春卜，被視為若冲剛涉足繪畫領域時給予相當影響程度的人物。另一方面，為京都、大坂兩地畫壇帶來變革的鶴亭，則是從長崎將南蘋派畫風傳入。

若是觀察若冲仍在經營蔬果批發時所畫的〈風竹圖〉（細見美術館藏）等作品，便不難看出他在構圖與細節上深受鶴亭的影響。

不過到了後來，若冲喜愛描繪的鯉魚水墨畫多半都只畫出部分身體且充滿躍動感，或是透過「筋目描」技法表現立體的鱗片，充分地展現他獨創的技巧。由於本圖應是創作於〈動植綵繪〉前後，因此畫技可說還在通往熟練的途中。

眾所周知，若冲不斷藉由臨摹中國繪畫來磨練畫技，但實際上也受到不少個性派畫家前輩的影響。例如直接受到繪畫發展成熟的中國薰陶所形成的長崎派，若冲正是在吸收其洗練的畫風後，再一路發展出個人的獨特風格。

DATA

寶曆年間（1751～1764）

絹木設色

106.2×48.1cm

東京藝術大學大學美術
館藏

墨梅圖

DATA

收錄於《棲鸞園畫帖》
江戶時代（18世紀）
絹本水墨
三得利美術館藏
展示時期：非常態展示

梅花可說是水墨畫當中最經典且表現形式固定的主題，但到了若冲筆下，竟出現如此獨創性的構圖。與一片片仔細描繪上色的《動植綵繪》（P.15，宮內廳三之丸尚藏館藏）截然不同，這裡的花瓣做了大膽的變形，梅枝更以異於常態的角度大幅彎曲，再朝著正上方伸展。觀賞之餘，眼前彷彿浮現若冲以濃墨快速運筆，於轉折點停下一拍，接著再度揮毫的風采。與輕柔卻精細的「筋目描」技法相比，這種畫法或許顯得過於粗獷，但若冲向來喜歡多方探索水墨表現的可能性；而在此他不僅展現了捕捉形態的奇特風格，也將奔放且即興的運筆功力發揮得淋漓盡致。

在此不妨研究一下若冲的「運筆速度」。江戶時代，日本製的毛筆幾乎都是先把筆鋒的根部用紙捲起作為筆芯，上面再覆上一層毛所製成的「卷筆」；這使得筆鋒能活動的部

經過大膽變形的花瓣與局部留白的陰影勾勒出的樹枝

INFORMATION

※因館內進行改裝工程，預定於2019年11月11日～
2020年5月12日休館。
TEL：+81-3-3479-8600
地址：東京都港區赤坂9-7-4 東京中城Galleria 3樓
營業時間：10:00～18:00（周五、周六至20:00止）
休館日：周二
參觀費用：依特展而異
URL：https://www.suntory.co.jp/sma/
交通資訊：都營地下鐵大江戶線、東京Metro地鐵
日比谷線「六本木」站出口或地下道直通
【收藏作品】〈墨梅圖〉

位於六本木的東京中城商場內，會不定
期舉辦日本美術相關的特展。

接著再將視線從細部的運筆放大到整個畫面，就會看到若冲在背景刷上薄墨，並利用留白部分來表現梅枝上的積雪。這不禁令人聯想到影響若冲至深的鶴亭的〈雪梅圖〉（神戶市立博物館），或許是取自該圖的題材及構圖再加以昇華而成。在若冲最晚年繪製的〈月下梅花圖〉（吉特夫婦收藏）以及〈梅圖〉（天真院）當中，梅枝甚至被隨意地削斷，展現枯寂淡泊的意境，別有一番風情；有機會的話，不妨比較看看。

分變短，所以很難藉助筆的彈力來快速運筆。不過，到了若冲大展身手的江戶中期以後，隨著「水筆」從中國傳入日本，宛如現代毛筆一般的流暢運筆於是化為可能。一向十分關注中國畫材的若冲，想必對水筆亦是愛不釋手。例如〈鹿苑寺大書院障壁畫〉的〈竹圖〉（相國寺承天閣美術館藏）等多數作品其實都可以看到活用毛筆彈力快速運筆的技法，而這張〈墨梅圖〉比起流暢靈活的運筆，更是一幅專注於迅速描繪線條的代表作。

第2章

夢幻逸品！
難得一見的
限期展示。

【限期展示】
——本章將介紹僅在特定期間或條件下，
才會公開展示的各種珍藏作品。
請務必把握機會一探究竟！

群雞圖

仙人掌

（ぐんけいず）

（さぼてん）

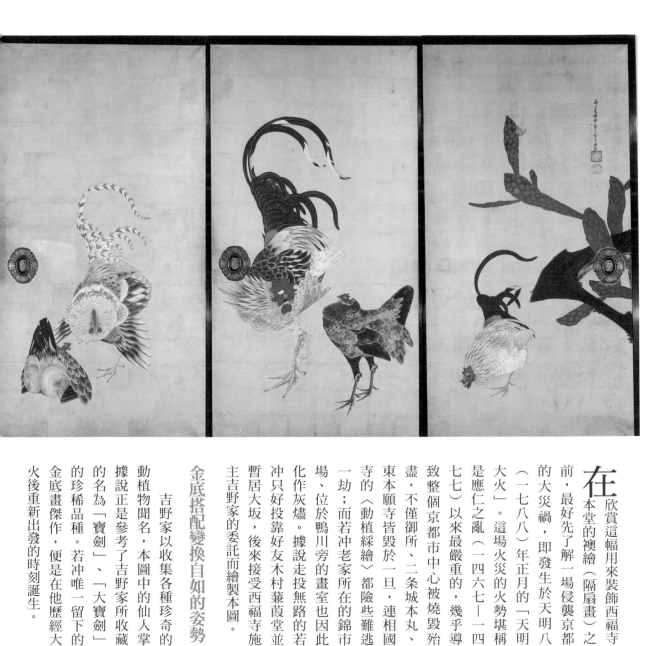

在欣賞這幅用來裝飾西福寺本堂的襖繪（隔扇畫）之前，最好先了解一場侵襲京都的大災禍，即發生於天明八（一七八八）年正月的「天明大火」。這場火災的火勢堪稱是應仁之亂（一四六七—一四七七）以來最嚴重的，幾乎導致整個京都市中心被燒毀殆盡，不僅御所、二条城本丸、東本願寺皆毀於一旦，連相國寺的〈動植綵繪〉都險些難逃一劫；而若冲老家所在的錦市場、位於鴨川旁的畫室也因此化作灰燼。據說走投無路的若冲只好投靠好友木村蒹葭堂並暫居大坂，後來接受西福寺施主吉野家的委託而繪製本圖。

金底搭配變換自如的姿勢

吉野家以收集各種珍奇的動植物聞名，本圖中的仙人掌據說正是參考了吉野家所收藏的名為「寶劍」、「大寶劍」的珍稀品種。若冲唯一留下的金底畫傑作，便是在他歷經大火後重新出發的時刻誕生。

以當時而言
相當珍奇的仙人掌
與姿態百變的雞
妝點著本堂的隔扇畫

DATA

重要文化財
天明9（1789）年
襖繪 六面
紙本金底設色
各177.2×92.2cm
西福寺藏
展示時期：僅每年11月3日進
行晾曬時展示（遇雨延期）

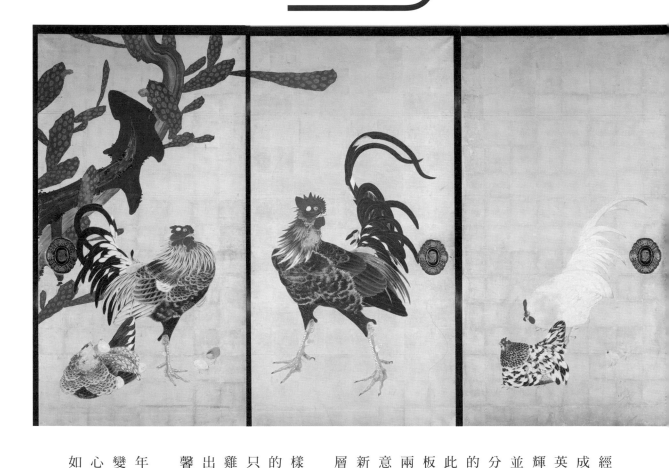

金箔上的十隻雞分別採取
經過〈動植綵繪〉精煉後臻於
成熟的姿態，各以自然活潑的
英姿展現存在感，絲毫不遜於
輝煌的金色背景。不過，羽毛
的雞圖似乎更顯穩重。即便如
此畫面之所以不會流於平面呆
板，想必是多虧了點綴於左右
兩側、以不規則形態伸展的綠
意。仙人掌顯然為若沖帶來全
新的靈感，使其構圖技巧更上
層樓。

此外，七隻小雞的可愛模
樣也令人目不轉睛。架式十足
的公雞依然散發著緊張感，但
只要放寬視野，以被母雞和小
雞圍繞的構圖來欣賞，便能看
出公雞身為家庭成員之一的溫
馨關係。

經歷過大火肆虐，步入老
年的若沖看待世間的眼神似乎
變得更加溫柔。往年畫中以超然
心境睥睨世界的孤獨老公雞，
如今已不見蹤影。

經過〈動植綵繪〉精煉後臻於
成熟的姿態，各以自然活潑的
英姿展現存在感，絲毫不遜於
輝煌的金色背景。不過，羽毛
並沒有過度地誇大，腳爪的部
分也相對修長，因此比起其他
的雞圖似乎更顯穩重。即便如

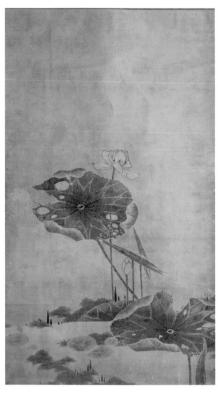
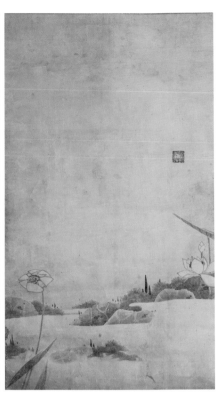

蓮池圖

(れんちず)

這幅作品原本是貼在前頁介紹的〈仙人掌群雞圖〉背面的隔扇畫，只不過現在已經重新裱裝成六幅掛軸。整體色調以薄墨統一，賦予畫面沉穩寧靜的氛圍，令觀者無不對這個與絢爛華麗的彩繪呈現極端對比的單色調世界感到吃驚。

然而以隔扇畫的功能來說這其實並不難理解，即〈仙人掌群雞圖〉（P.146）是面對著參拜者聚集的外陣展現耀眼光彩，反觀〈蓮池圖〉則是面向供奉著本尊的神聖靜謐空間。在介紹〈仙人掌群雞圖〉時曾提到，該畫作是受到西福寺的施主吉野家委託而畫，當年（天明九年）剛好是吉野家第一代主人壽齋的三周年忌日；或許外側〈仙人掌群雞圖〉的金底彩繪是為了點綴莊嚴法會的會場，而內側〈蓮池圖〉則象徵了

對祖先的供養。如同能夠引導視線紹的〈鹿苑寺大書院障壁畫〉，這對隔扇畫也是基於不同空間的功能來呈現相反的世界觀。

如此巧妙的空間設計能力確實為若沖博得極高的評價。

全圖以穩重的線條繪製，營造出宛如版畫般的靜謐感。不論是用墨線勾勒輪廓的花朵、以「沒骨法」描繪的葉片，主宰全局的墨色讓乍見茫然的池畔顯得無盡延伸，散發與早期水墨畫相似的硬質氛圍。〈動植綵繪〉時期曾經使用的「藤汝鈞字景和」印也睽違多年再次登場，似乎意味深長。

對新生寄予希望

將目光轉向蓮花，除了若沖最擅於描繪的病葉，仔細一看還會發現蓮花的花苞。作為西方淨土的象徵，蓮花是佛堂

原本描繪於〈仙人掌群雞圖〉的背面
散發莊嚴靜謐感的墨色蓮池

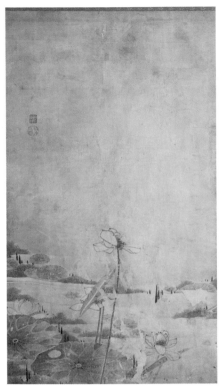
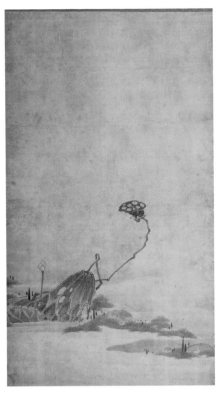

裡常見的圖案，但若從植物的角度來思考蓮花的特徵，則是緊緊扎根於看不見的深土中，展現出淤泥而不染的旺盛生命力。值得注意的是，儘管寬廣的葉面上破洞無數，葉脈卻依然強健伸展，這是否在暗喻即便因天明大火而倒下，也會再次振作的京都居民？

若是以這六幅畫當初作為隔扇畫的狀態從右往左邊欣賞，便會發覺當中表現了一連串的連鎖過程——花苞開花、枯萎、結出果實，接著又誕生出新的花苞。相形之下，隔扇另一側的〈仙人掌群雞圖〉可以看到仙人掌開出小小的白花，還有充滿母愛的母雞在照顧小雞，可見表裡兩面都傳達了生生不息的意象。

若沖遭遇天明大火而暫居在大坂所繪製的本圖，其實正蘊含著鎮魂與新生的希望。

INFORMATION

TEL：+81-6-6332-9669
地址：大阪府豐中市小曾根1-6-38
開門時間：9:30～17:00左右
交通資訊：阪急寶塚線「服部天神」站徒步約15分鐘
※停車場不開放使用
【收藏作品】〈仙人掌群雞圖〉、〈蓮池圖〉
除了本書介紹的兩幅作品外，也收藏〈山水圖〉、〈野晒圖〉。僅一年一度於11月3日拿出來晾曬時展示。

DATA

重要文化財
天明9（1789）年
襖繪 六面
紙本水墨
各195.0×89.5cm
西福寺藏
展示時期：僅每年11月3日進行晾曬時展示（遇雨延期）

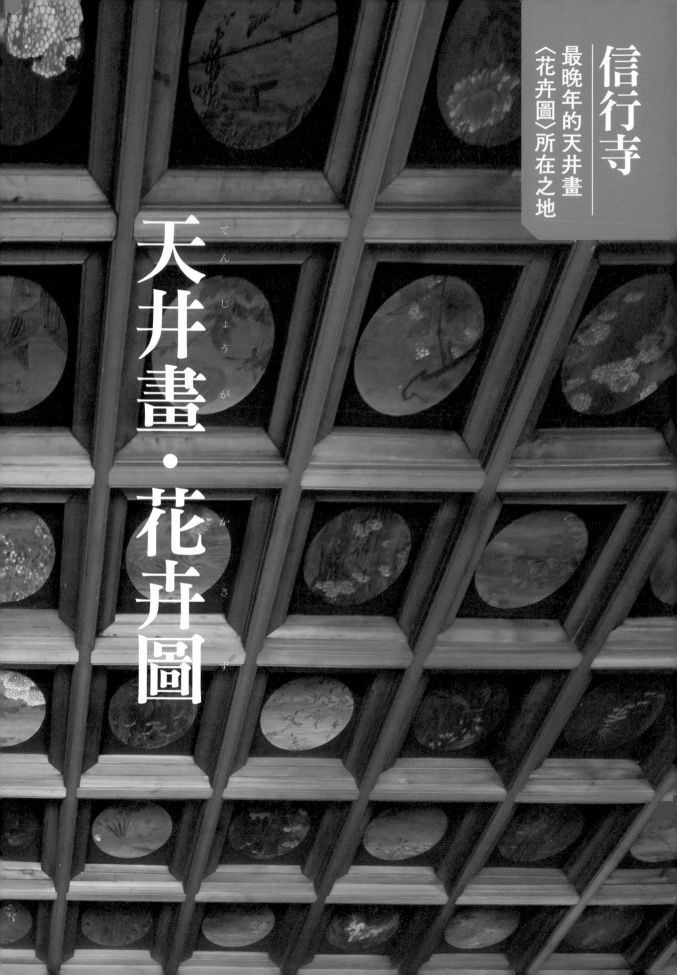

信行寺

最晚年的天井畫
〈花卉圖〉所在之地

天井畫・花卉圖
（てんじょうが・かきず）

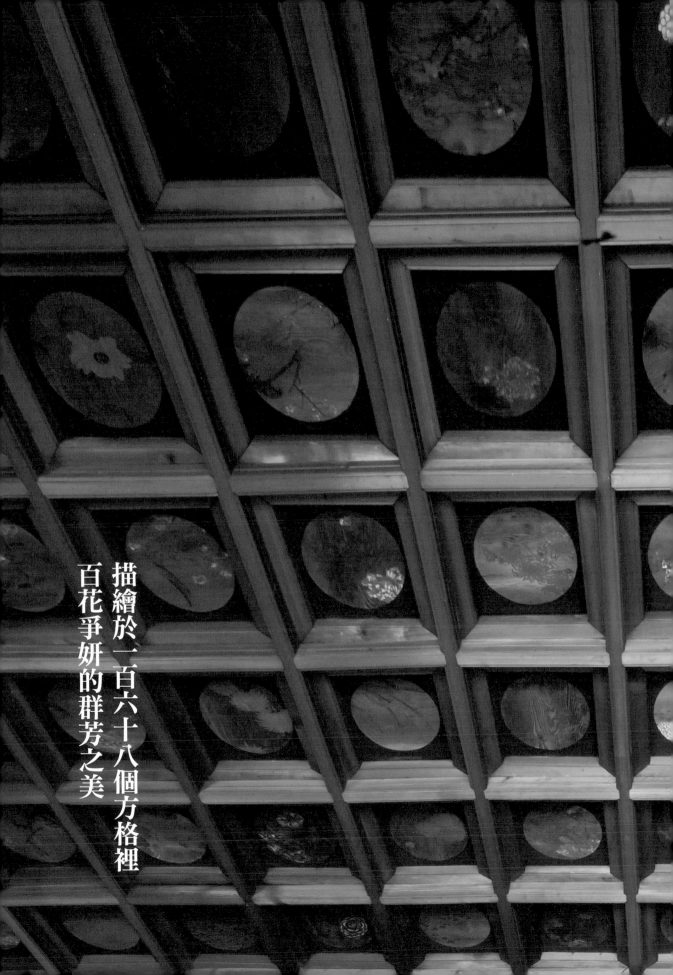

描繪於一百六十八個方格裡
百花爭妍的群芳之美

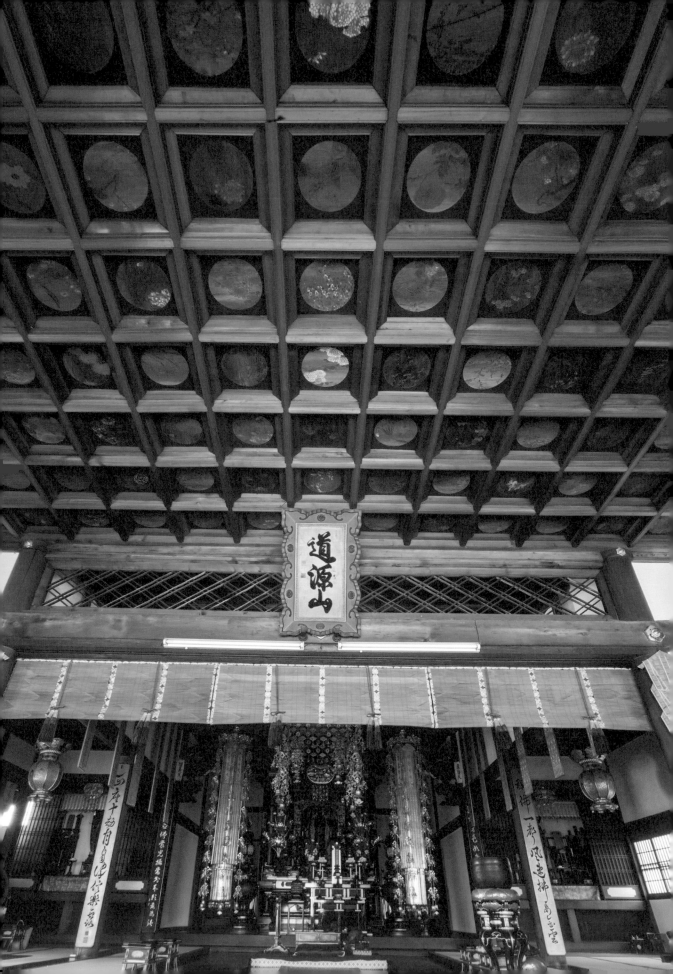

天井畫・花卉圖

於圓圈內綻放的四季花卉
若冲筆下的自然之美

於石峰寺度過晚年的若冲為該寺的觀音堂所繪製的天井畫，就是這些〈花卉圖〉。

據說這些畫作在十九世紀中葉轉入古美術商手中，之後幾經曲折，最後由信行寺的施主當中保留直徑三十三公分的圓形，並於圓框內各畫上一種花卉。整幅天井畫分成東西二十一排、南北八列，在總計一百六十八面正方形木格當贈給寺廟。

主要題材以牡丹、菊花為主，加上梅花、水仙、牽牛花、南天竹等，都是若冲歷來經常描繪的圖案，甚至還包括《仙人掌群雞圖》（P.146）裡的仙人掌、《動植綵繪》中的向日葵等江戶時代從海外傳入日本的外來植物。從「米斗翁八十八歲畫」的落款來看應是他一生鍾愛、反覆描繪的花卉，可以說將圓圈中盛開的四季花卉。

在此做了一次總結。

透過由一幅幅正方形畫作排列而成的天井畫形式，本作的用意也許在於描繪出一幅江戶花卉圖鑑。可以看出筆觸中藏著幾分《動植綵繪》時期的調性，將花卉惹人憐愛的模樣凝聚於有限的畫面之中；此外圓圈外圍以群青色裝飾，一整面宛如植物標本般的牡丹等花卉即便類型相同，都在構圖及表現上做出變化，展露若冲依然健在的匠意。

本作由於長久以來並未對外開放參觀，因此保存狀態極為良好。直到二〇一五年秋天才首度公開，緊接著二〇一六年也為記念「若冲誕生三〇〇周年」開放限期展示，受到不少注目。有機會的話，不妨實際前往瞻仰在這一百六十八個圓圈中盛開的四季花卉。

欣賞重點

凝聚於方格中的
細膩「菊花」

僅次於牡丹，菊花也以不同構圖畫出各式各樣的品種，是寺院天井畫常見的主題。使用胡粉進行細膩描繪的白色花瓣至今依然色彩鮮明，在這面天井畫當中格外醒目。

INFORMATION

TEL：+81-75-771-1769
地址：京都府京都市左京區北門前町472
參觀時間：9:00～16:00
休館日：無
特別展示時的參觀費用：800日圓
URL：無
交通資訊：京都市營地下鐵東西線「東山」站徒步約5分鐘
【收藏作品】天井畫〈花卉圖〉

創建於安土桃山時代。〈花卉圖〉就裝飾於本堂的方格天花板上。一般不對外公開，僅於特定場合開放參觀。

DATA

江戶時代（18世紀）
木板上色天井畫168面
信行寺藏
4.8×11.5m（每一方格邊長38cm，內部圓形直徑33cm）
展示時期：僅開放特別參觀時公開展示

一雲皮袋三二雲

古人之糟

千六翁

高達子

髑髏圖

(どくろず)

寶藏寺作為包含若冲在內的伊藤家的菩提寺*，收藏了這幅在漆黑墨色中刻畫出骸骨的拓印版畫。骸骨象徵了「人從無而生，終將回歸於無」的禪宗思想，而這想必也是若冲筆下的骷髏圖所表達的意境。

畫贊中的「一靈皮袋，皮袋一靈」即是最好的證明。亡骸代表了一個人的肉體，但靈魂不在其中。這段畫贊是由若冲敬愛的禪僧賣茶翁所寫，他人深思。

雖然是當代數一數二的文人，卻跑到京都的東山賣茶，過著脫僧、脫俗的生活。相較於他曾在〈動植綵繪〉系列盛讚若冲的畫技達到「丹青活手妙通神」的境界，對本圖則是送上了充滿禪意的話語。

兩顆骷髏頭看起來像是面對著面，也像是其中一顆骷髏正用牙齒碰撞另一顆骷髏，彷彿有話要說。人究竟何以稱之為人？這幅奇特的版畫似乎引人深思。

從深沉的墨色拓印中
脫穎而出的非凡才華

欣賞重點

在禪的意境上心靈相通
賣茶翁的畫贊

本圖意在闡釋「人從無而生，終將回歸於無」的禪宗思想。骸骨似已乾枯許久，並無恐怖驚悚的表現。賣茶翁身為當時京都相當著名的文人，既是大典和尚的朋友，也對若冲影響至深。

DATA

江戶時代（18世紀）
紙本拓印版畫
寶藏寺藏
展示時期：於2月8日若冲誕辰前後舉辦的「寶藏寺寶特別公開」展對外展示

*編注：菩提寺是指安置歷代祖先墳墓或牌位的寺廟。

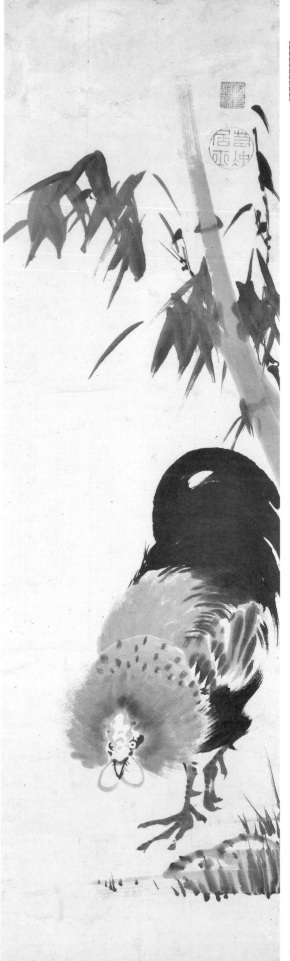

竹與雄雞圖

（たけにゆうけいず）

這幅水墨畫於二〇一四年確認是由若冲所作。寶藏寺是伊藤家的菩提寺，境內可見若冲為父母及么弟宗寂建立的墓碑，而寺廟也因為這份因緣收藏了由若冲所繪的〈髑髏圖〉，以及接下來要介紹的〈竹與雄雞圖〉。

〈竹與雄雞圖〉。從落款及運筆來看，應是若冲在四十歲出頭剛投入繪畫行列時留下的作品。除了筆觸充滿朝氣，背景的竹子也略顯粗獷，竹葉的表現則帶有躍動感。

瞪大眼睛、目光銳利的公雞

彷彿投映出若冲以繪畫為志的身影

寶藏寺

DATA

江戶時代（18世紀）
紙本水墨
寶藏寺藏
展示時期：於2月8日若冲誕辰前後舉辦的「寶藏寺寺寶特別公開」展對外展示

除了以〈髑髏圖〉、〈竹與雄雞圖〉獨家設計的朱印帳，也有利用若冲所繪的骷髏做成的觸體朱印等，相關紀念品種類繁多。

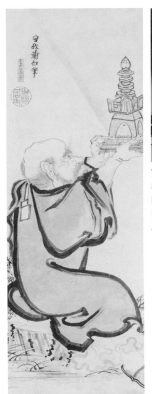

若冲的二弟宗巖，號白歲，筆下的作品具有與若冲相仿的詼諧感。本圖為寶藏寺收藏的〈羅漢圖〉。

寶藏寺與若冲淵源極深，除了本圖之外，還收藏了若冲的〈髑髏圖〉、若冲之弟白歲所畫的〈羅漢圖〉、弟子若演的〈雙雞圖〉等。這些寺院之寶只會在每年2月8日前後特別對外展示。

在〈動植綵繪〉等工筆畫當中，許多雞圖都是以側面姿態呈現，但本圖中站在畫面中央的公雞卻是看向正面，彷彿正在注視畫面外的觀者。這般瞪眼與膨起羽毛的攻擊性姿態，比起其他許多筆觸恬淡的水墨畫，都展現了難以忽視的存在感。

以各種姿態描繪的雞

據說若冲在庭院養了幾十隻雞，藉此不斷進行觀察和寫生。不過，從本圖便不難發現與其說這是透過素描進行忠實的寫生，不如說是想透過對雞的觀察與描寫來挑戰各式各樣的技法與畫材。正如本圖這隻公雞所示，以臉為中心膨起的羽毛、僅畫出輪廓的羽毛，以及重疊墨色展現立體感的尾羽等等，表現手法顯然各異其趣。

若冲筆下各種色彩繽紛的雞圖確實令人目不暇給，但如本圖這般以水墨畫呈現的雞隻也十分值得玩味。

這間寶藏寺除了若冲的作品以外，還收藏了若冲二弟白歲的〈羅漢圖〉，以及若演、處冲等多位明顯受到若冲影響的畫家之作。若是來到此地，比起專注於欣賞若冲豐富的技法，不妨也比較一下受到若冲影響的畫作，想必別有一番趣味。而這也可以說是建有若冲父母及弟弟們等親族墓碑的寶藏寺才能體會到的樂趣。

INFORMATION

TEL：+81-75-221-2076
地址：京都府京都市中京區裏寺町通蛸藥師上裏寺町587
開門時間：10:00～16:00。本堂通常不對外開放，但伊藤家的墳墓可自由參觀。
御朱印休息日：周一（例假日則改為下一個平日）
URL：http://www.houzou-ji.jp/
交通資訊：阪急電車「河原町」站徒步約5分鐘
【收藏作品】〈竹與雄雞圖〉、〈髑髏圖〉

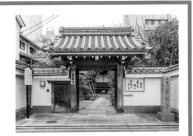

若冲的父母及弟弟的墳墓已於近年修繕完成，可供一般人自由參拜。

透過募資而完成修復與保存作業的「若冲親族之墓」。雖然寶藏寺的本堂不開放參觀，但這個墓碑可供自由參拜。

第3章

隨時出發！不容錯過的常設作品。

【隨時可供觀賞】
——即便沒舉辦特展也都看得到！
本章將介紹常態展出若冲作品的機構，
只要實際走訪便能遇見若冲。

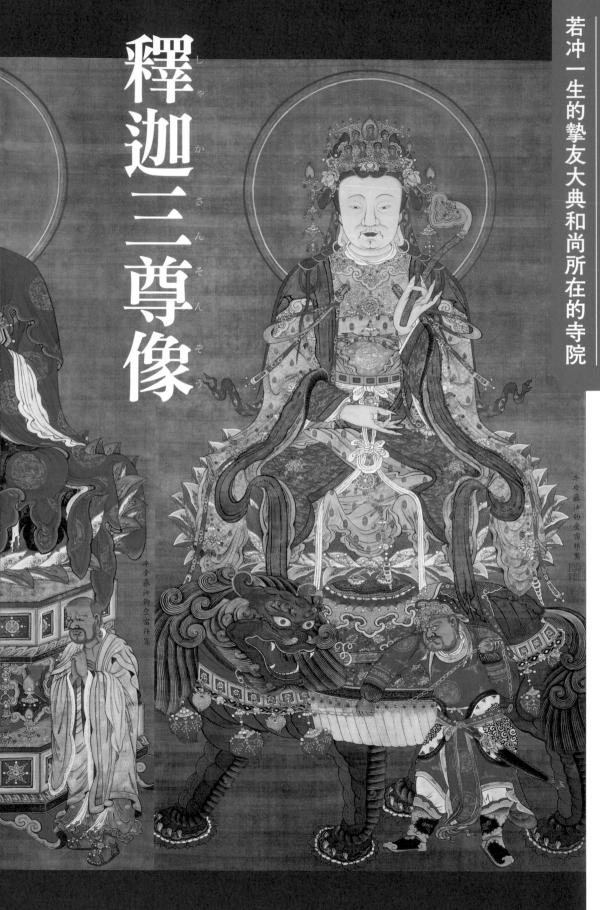

釋迦三尊像(しゃかさんそんぞう)

平安藤汝鈞垕宿拜寫

平安藤汝鈞垕宿拜寫

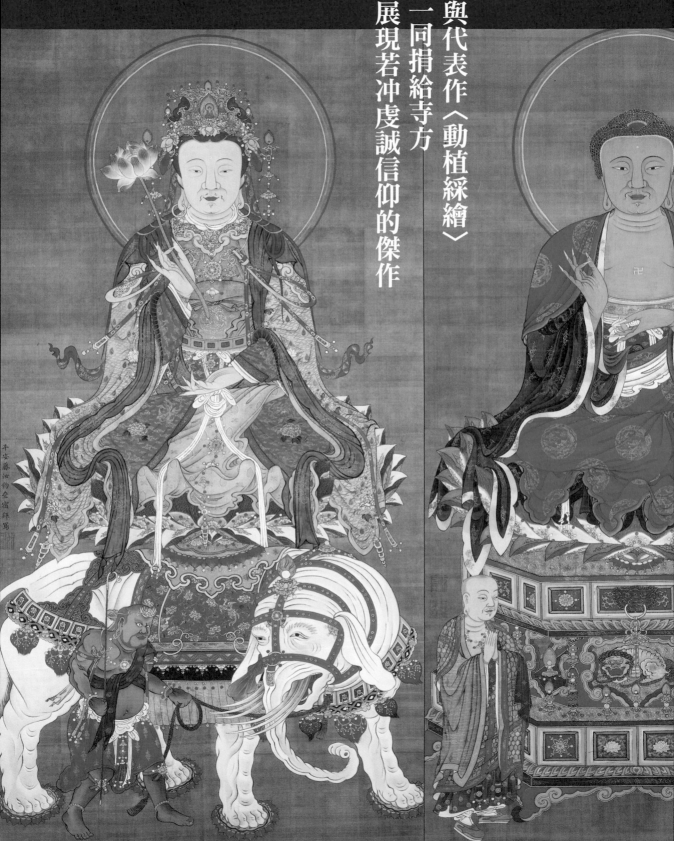

平安藤汝釣之宿軒寫

釋迦三尊像

在忠實臨摹原作之餘 仍洋溢著色彩美與獨特性

這幅〈釋迦三尊像〉由佛教開祖釋迦如來鎮座中央，右邊為象徵智慧的文殊菩薩騎乘在藍、紅、綠三色的獅子上，左邊則是象徵功德的普賢菩薩騎乘於白象之上。雖然是宗教畫卻給人華麗印象的這幅作品，其實曾經與〈動植綵繪〉一同由若冲捐贈給相國寺。

據說當相國寺舉行重要法會時，會在〈釋迦三尊像〉的左右各裝飾十五幅〈動植綵繪〉。換句話說，被譽為若冲最高傑作的〈動植綵繪〉系列是用來襯托這三尊像而繪製的莊嚴佛畫。這點從尺寸也能有所推知，〈釋迦三尊像〉的版面確實比〈動植綵繪〉稍大一些；畢竟在若冲心目中所描繪的世界，是以釋迦如來為主的佛界、西方淨土為中心的。

根據捐獻時的文書記載，前的狀態來看，推測在十八世紀中期若冲臨摹之際，畫作本身便已有褪色或不鮮明之處。因此，若冲針對上衣的顏色以及加在文殊、普賢菩薩的寶冠上的蓮花色彩等等都做了些許微調，使之更為鮮豔而華美。

當若冲看到一幅由東福寺所珍藏、相傳為中國畫家張思恭繪的〈釋迦三尊像〉後，驚嘆「巧妙無比，一心起模仿之念」而加以臨摹。值得注意的是，相較於若冲的其他臨摹作品都會改變背景或是加入獨到的創意，這幅三尊像的構圖卻是徹底遵照原作。為了藉此表現出佛教的世界，若冲主動封印了身為畫家的自我，盡可能在不脫離原作意境的情況下進行描繪。而從三幅畫都留有「京都若冲叩拜敬繪」的落款，也能窺見若冲虔誠深厚的佛心。

儘管封印了自我卻依然流露出若冲獨到的風格，正可說是本作值得細細品味之處。

明治時期由於日本國內興起了排斥佛教的廢佛毀釋運動，相國寺不得已將〈動植綵繪〉三十幅獻給皇室，直到二○○七年舉辦的「若冲展」才再次重回承天閣美術館。

東福寺代代相傳的原圖目前由美國克利夫蘭藝術博物館收藏中幅，左右幅則藏於靜嘉堂文庫美術館。以這三幅畫目前所描繪的理想西方淨土在歷經一百二十年後，終於在相國寺重現於世人眼前。

當今相國寺的本尊「釋迦如來座像」的隨侍雖然是阿難與迦葉尊者，但在室町時代寺廟創建之初，則是由若冲所繪的文殊、普賢菩薩伴隨其左右。相國寺的大典和尚曾在若冲生前的墓誌銘中提到本圖，寫道：「臨摹張思恭之迦文、文殊、普賢三幅，至為精巧，無愧其本。」由於收藏張思恭畫作的東福寺與相國寺也多有交流，因此想必大典和尚應該有看過東福寺的原作，並讚嘆這組〈釋迦三尊像〉是「無愧其本」的傑作。雖然如今〈動植綵繪〉受到更高的關注，但在當時反而〈釋迦三尊像〉才是備受矚目的焦點，堪稱是回顧若冲生涯絕不可錯過的經典之作。

DATA

明和2（1765）年以前
〔中央〕〈釋迦如來像〉
〔右〕〈文殊菩薩像〉
〔左〕〈普賢菩薩像〉
絹本設色
各約210.3×111.3cm
相國寺藏
展示時期：非常態展示，請留意特展資訊。

臨摹來自中國的佛畫
再施以獨到的色彩微調

　　根據原作的狀態來看，在若冲臨摹時應該已經出現相當程度的褪色與損傷。若冲運用自身獨到的品味，以更鮮明的色彩美來彌補這些缺陷。袈裟及蓮花被賦予了明豔的色彩，營造出若冲畫作特有的存在感。

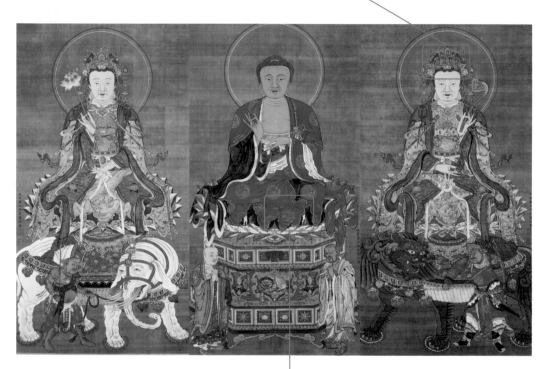

宛如生物般漂浮扭動
生動靈活的袈裟皺褶

　　能夠感受到若冲特有筆觸的除了色彩，仔細觀察袈裟的線條便會發現好似生物一般扭動的動態描繪。雖然沒有原作來得立體，卻藉此將若冲獨到的畫風展露無遺。

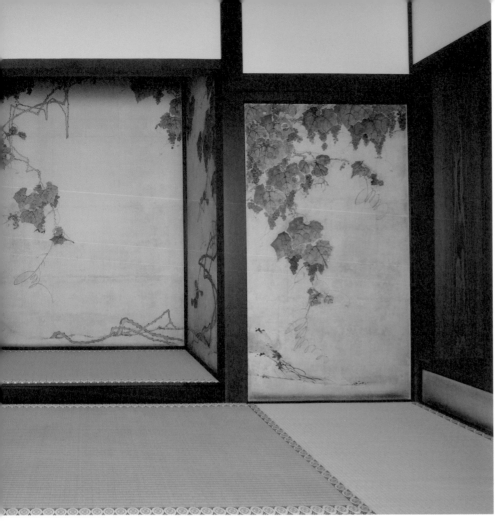

葡萄小禽圖

ぶ どう しょう きん ず

這幅〈葡萄小禽圖〉是鹿苑寺大書院的襖繪之一，裝飾於位階最高的「一之間」，為分布於五個房間、一共五十幅障壁畫的其中一幅。如今作為承天閣美術館的常態展示可隨時前往欣賞，並能透過重現當時室內格局的陳列想像昔日的配置方式，盡情感受若冲不同凡響的空間設計巧思。

首先，入口處會先來到裝飾著〈竹圖〉的前廳「狹屋之間」。姿態經過變形處理的竹子在眼前一字排開，讓人在前進時有穿過竹林之感。接著迎來裝飾於「四之間」的〈秋海棠圖〉，畫中的秋海棠宛如沿著榻榻米的邊緣爬行，除此之外畫面上方連一隻鳥、一顆石頭都看不到，呈現完全的空白。接著妝點「三之間」的〈月夜芭蕉圖〉描繪了從高大的芭蕉枝葉間露臉的滿月，「二之間」的〈松鶴圖〉則能看到站在老松樹下仰望蒼穹的鶴。至於最後裝飾於「一之

間」的，便是從上方垂下悠緩曲線的本圖。這般配置使得在行進過程中，人們的目光隨著畫作依序由下往上，透過引導視線來營造出帶有起承轉合的故事性；不僅如此，〈月夜芭蕉圖〉中的滿月所散發的光輝似乎也經過精心計算，彷彿能夠照亮最深處的房間。

洋溢著生氣的藤蔓

光看〈葡萄小禽圖〉，也會為其巧妙的空間設計所折服。由於凹間通常會懸掛掛軸，因此中央部分留出大片空白，但其他四面則有藤蔓從右上到左下朝各方攀爬，末端更以簡潔有力的筆致畫出躍動感，展現葡萄藤以螺旋狀伸展

DATA

重要文化財
寶曆9（1759）年
紙本水墨
鹿苑寺（金閣寺）藏
展示時期：常態展示

164

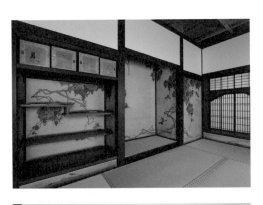

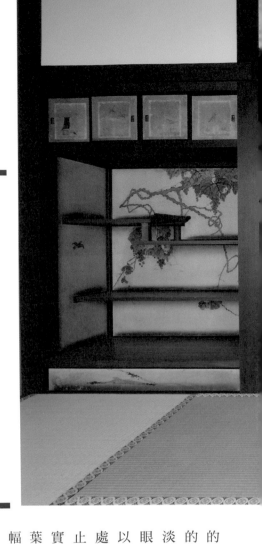

如動物般自由伸展的葡萄
攀爬於曲折的壁面

上：〈葡萄小禽圖〉就描繪在位階最高的「一之間」的凹間牆壁上。透過將畫面延伸至多個牆面，讓葡萄的藤蔓能夠盡情地延伸。位於置物隔板上方的小型隔扇畫則是出自江戶初期的畫家住吉如慶之筆。

下：裝飾於「三之間」凹間壁面的〈月夜芭蕉圖〉。受月光照耀的芭蕉活用了約250公分高的牆面加以呈現，從「四之間」觀望的視線會由低往高處受到引導而起伏，讓人感受到若冲匠心獨具的空間配置。

鹿苑寺障壁畫昔日的配置方式

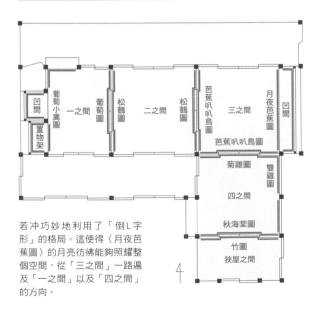

若冲巧妙地利用了「倒L字形」的格局。這使得〈月夜芭蕉圖〉的月亮彷彿能夠照耀整個空間，從「三之間」一路遍及「一之間」以及「四之間」的方向。

的生命力。葉片採用無輪廓線的沒骨技法，並細心地加上濃淡描繪出葉脈，讓人彷彿能用眼睛感受到纖細的觸感。葉片以及果實重疊的部分皆以留白處理，細節的刻畫令人嘆為觀止；再加上以濃墨繪製葡萄果實及葉脈，以較淡的墨色描繪葉子和莖等細膩的工夫，是一幅百看不厭的傑作。

這組襖繪應是大典和尚的

弟子龍門承猶就任鹿苑寺住持之際，若冲在好友大典的推薦下為寺方繪製的作品。只不過當時若冲距離放棄繼承家業才過了短短四年，作為一個前途未卜的畫家，能接下如此重責大任可說是獲得了破例的提拔，由此也能看出鹿苑寺開拓新文化的自我期許。而若冲也漂亮地完成委託，將靈活生動的筆觸流傳至今。

牡丹・百合圖

（ぼたん・ゆりず）

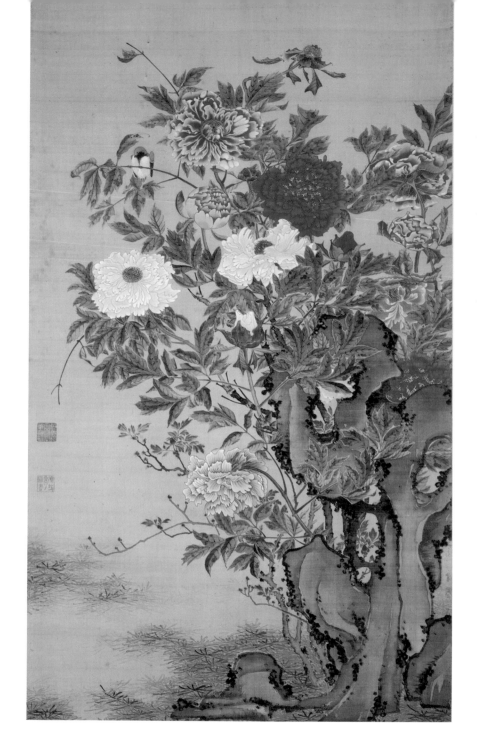

從稍嫌生澀的落款可以看出這是若冲相對早期的作品，而有此落款的畫作還包括草堂寺（和歌山縣）收藏的〈鸚鵡圖〉、〈白鶴圖〉（個人收藏）等，因而推測本圖應該也是在同一時期繪製，即若冲埋首於臨摹中國繪畫的期間。

說到這裡，就有必要先了解一下「鶴亭」這號人物。鶴亭淨光是出生於長崎的黃檗宗僧侶，而他師事的畫家熊斐則是中國畫家沈南蘋的弟子。作為深受沈南蘋花鳥畫薰陶的「南蘋派」畫家，鶴亭對京都、大坂畫壇有著深遠的影響。

隨處可見南蘋派的影響

這兩幅成對的〈牡丹・百合圖〉展現了濃厚的南蘋派色彩，不僅以太湖石搭配牡丹、花草搭配昆蟲等都是南蘋派常見的主題，署名及用印的特殊位置也值得注意。一般以成對的掛軸來說會把落款分別放在左右兩側，但此處右圖的落款

DATA

寶曆3（1753）年間
〔右〕〈牡丹圖〉
〔左〕〈百合圖〉
絹本設色
各121.4×70.3cm
慈照寺藏
展示時期：請留意特展資訊

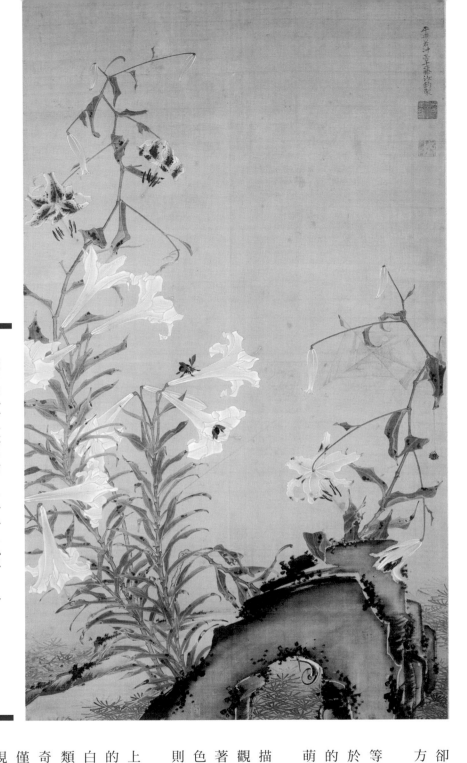

嬌豔欲滴的牡丹與百合
奠定往後精緻畫風的早期作品

卻放在左邊、左圖則放在右上方，顯得極其隨性。

精緻而寫實的畫風是鶴亭等南蘋派畫家的特色，但若冲於早期創作的本圖在受到鶴亭的影響之餘，其實也已經開始萌生獨創的寫實畫風。

欣賞的重點依然在於精工描繪的動植物。若是更加仔細觀察，會發現右圖的牡丹夾雜著略帶紅色的嫩葉以及染上褐色的病葉，藍色的白腹琉璃鳥則停佇在絕妙的位置。

再來看到左圖，鹿子百合上面結著蜘蛛網，從上頭垂下的蜘蛛姿態寫實又不失逗趣；白色的麝香百合上飛來熊蜂和類似蛾的昆蟲，在外形如山的奇岩內部還藏著一隻蝸牛。不僅如此，這兩幅畫也都完整呈現了從開花到枯萎的過程。透過本作，可以窺見若冲一方面深受南蘋派的影響，一方面仍以獨到的眼光進行觀察，堪稱是他追求寫實描繪的萌芽之作。

鳳凰圖

（ほうおうず）

相傳若冲曾說自己「臨摹達十百幅」，也就是直接看著中國畫徹底臨摹了近一千幅作品。據說，若冲是請京都各神社寺廟拿出收藏的古老中國畫對原圖進行臨摹，而這顯然是家中經營蔬果批發、具備雄厚財力的若冲才能辦到的事。

本作的靈感是源自相國寺收藏的〈鳳凰石竹圖〉（重要文化財），描繪了一隻鳳凰站

在突出於竹林的岩石上仰望雲間的滿月，流暢的筆致與縝密的構圖令人印象深刻。但由若冲臨摹而成的本作則排除了原圖背景的岩石與月亮，將焦點放在鳳凰身上。儘管做出大膽的改編，卻承襲了原作流暢有力的筆觸，並透過「筋目描」技法描繪鳳凰身上的羽毛，展現十足的獨創性。

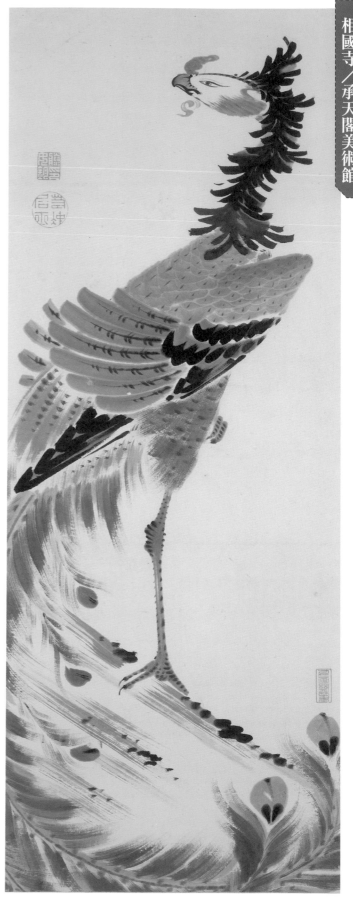

DATA

寶曆14（1764）年以前
紙本水墨
112.4×42.6cm
相國寺藏
展示時期：請留意特展資訊

雖是臨摹中國繪畫
依然適度展現
獨有的意趣與創意

髱兒戲帚圖

<ruby>髱<rt>ぼう</rt></ruby><ruby>兒<rt>じ</rt></ruby><ruby>戲<rt>ぎ</rt></ruby><ruby>帚<rt>ほう</rt></ruby><ruby>圖<rt>ず</rt></ruby>

若冲曾畫過〈百犬圖〉等許多以狗為主題的作品，卻沒有任何與貓有關的畫作。本圖也不例外，在中央描繪了一隻抬起頭試著抵抗掃帚力道的黑色小狗。

除了筆觸略顯生硬，以若冲的工筆畫來說用色也相對低調。從微微傾斜的落款來看應是屬於早期的作品，但狗毛充滿質感的描繪令人驚豔，充分展現了若冲獨有的畫風。上方的畫贊是出自若冲摯友黃檗僧無染淨善之筆，內容描述了「趙州狗子」（有人問趙州禪師小狗是否有佛性，禪師回答：「無。」）的故事。

DATA

寶曆14（1764）年以前
絹本設色
102.2×40.1cm
相國寺藏
展示時期：請留意特展資訊

> 出色的毛髮質感
> 若冲獨具個性的特色
> 由此萌生

INFORMATION

地址：京都府京都市上京區今出川通烏丸東入
TEL：+81-75-241-0423
開館時間：10:00～17:00
休館日：年末年初、展覽更換期間
參觀費用：800日圓，65歲以上及大學生600日圓，國高中生300日圓，小學生200日圓 ※有時會依展覽而異
URL：https://www.shokoku-ji.jp/museum/
交通資訊：地下鐵「今出川」站徒步約8分鐘
【收藏作品】〈釋迦三尊像〉(〈釋迦如來像、普賢菩薩像、文殊菩薩像〉)、〈牡丹・百合圖〉、〈鳳凰圖〉、〈髱兒戲帚圖〉、〈鹿苑寺大書院障壁畫〉(〈葡萄小禽圖、葡萄圖、松鶴圖、芭蕉叭叭鳥圖、月夜芭蕉圖、菊雞圖、秋海棠圖、竹圖〉)〉等

收藏相國寺、鹿苑寺（金閣寺）、慈照寺（銀閣寺）的寺寶。〈葡萄小禽圖〉等障壁畫為常態展示，設置於重現當年古剎樣貌的空間中。

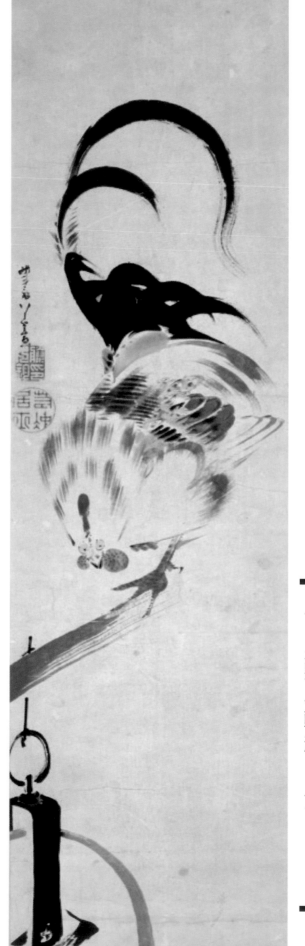

公雞單腳站立的逗趣模樣
令人難以轉移目光

釣瓶與雞圖（つるべ に にわとり ず）

將釣瓶（即吊桶）配置在下方，再讓公雞站在釣桶上，構成了一幅重心偏高的畫作。一如先前介紹〈雞圖〉（P.118，東京富士美術館藏）時所提到，若冲以水墨畫描繪的雞，不論表情、姿勢乃至於構圖，總是散發著幾分趣味。好比本圖中的吊桶，若冲有許多作品都讓雞隻站在掃帚、稻束，又或者是里芋這類與生活密切相關的道具和蔬菜上，展現了鮮活舞動的姿態；不僅如此，這類構圖都以紙本為主，而幾乎沒有絹畫。或許若冲是覺得水墨畫比較能將描寫的對象單純化，在形態表現上也更加自由，正如本圖這隻公雞簡單的臉部描繪，以及暗藏滑稽的神情。讓雞站在毫不相干的物品

上——「釣瓶與雞」這類畫題很少出現在講究精緻的工筆畫中，可說是若冲水墨畫獨有的意趣。當中除了本書介紹的〈付喪神圖〉（P.6，福岡市美術館藏）、或是〈雨龍圖〉、〈布袋唐子圖〉等作品展現了好似現代動漫才會出現的逗趣表情，也有像本圖這般以毫無邏輯的組合來營造超現實感的趣味。從若冲的水墨畫中不時隱約散發的滑稽幽默，亦是值得細細品味之處。

在遭逢天明大火之後，若冲自寬政三（一七九一）年起便不得不為了餬口以賣畫為生。儘管用印一致，但確實有部分作品的畫風出現這些許改變，有的甚至被認為是出自畫室之手。然而只要是若冲直接參與的作品，即便雞的姿勢一樣，卻會透過與吊桶、里芋的組合賦予畫面強烈的存在感；他一如既往地展現了出色的巧妙構圖，令人感受到源源不絕的創作意欲。

欣賞重點

於吊桶上金雞獨立
獨特而逗趣的姿勢

這般畫面令人留下深刻的印象。以單腳站在吊桶前端的雞為主的構圖在〈群雞圖〉（細見美術館藏）等水墨雞圖中都能看到，可以說充分展現了若冲拿手的奇特詼諧風格。

INFORMATION

TEL：+81-74-245-0544
地址：奈良縣奈良市學園南1-11-6
開館時間：10:00～17:00
休館日：周一（例假日則改為下一個平日）
參觀費用：630日圓（特別展950日圓），高中及大學生420日圓（特別展730日圓），國中生以下免費
URL：https://www.kintetsu-g-hd.co.jp/culture/yamato/
交通資訊：近鐵奈良線「學園前」站徒步約7分鐘
【收藏作品】〈釣瓶與雞圖〉

主要收藏來自日本、中國、朝鮮半島的美術，以及多數國寶、重要文化財。

DATA

寬政7（1795）年
紙本水墨
99.4×27.8cm
大和文華館藏
展示時期：常態展示

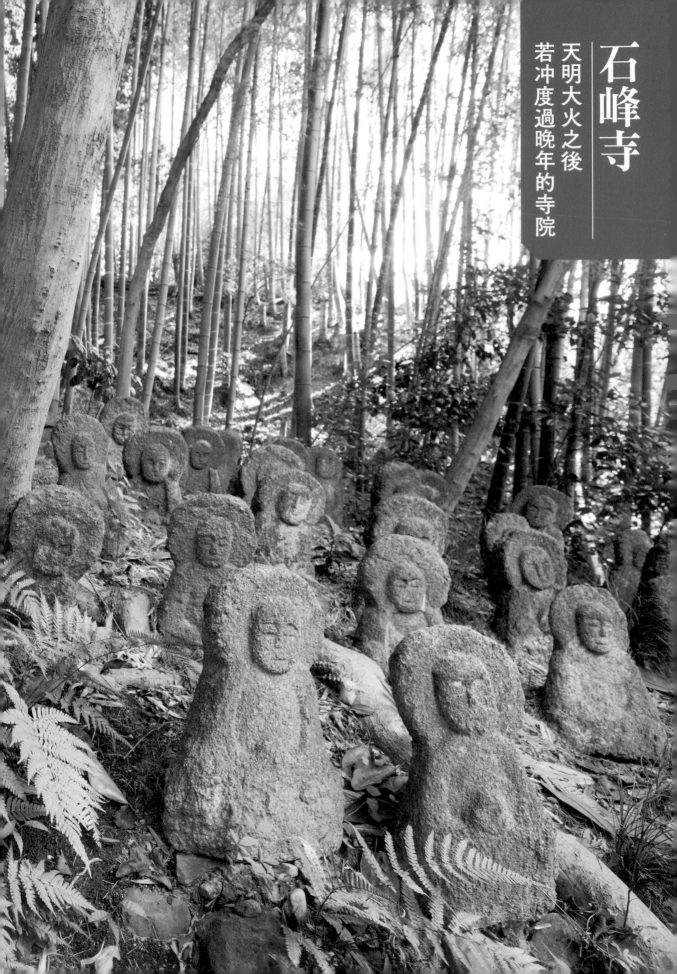

石峰寺

天明大火之後
若冲度過晚年的寺院

五百羅漢
（ごひゃくらかん）

在陽光灑落的竹林間
五百二十尊面容和藹的石佛

DATA

江戶時代（18世紀）
石像
石峰寺藏
展示時期。於「羅漢參道」
常態展示

五百羅漢

在若冲的臨終之地靜靜守望的石像

到了晚年，若冲隱居於黃檗宗寺院石峰寺。這裡位於伏見稻荷南邊一座小山的山腰處，地點十分靜謐，往後山走便能看見由若冲一手打造、重現了釋迦牟尼佛達至涅槃的生涯與佛之境界的五百羅漢石像。據說這是若冲從六十歲左右花費了數十年時間，在第七代密山和尚的支持下才完成的作品；一般認為他應該是先用墨汁直接在石頭上打草稿，再

請石工進行雕刻。從釋迦、文殊、普賢等石像中，處處可窺見若冲的風格。

除了繪畫，如果還想欣賞若冲的立體作品，就一定不能錯過此地。

據說，昔日這裡有一千尊以上的羅漢，甚為莊嚴，但如今僅剩五百二十尊左右。其中有部分已經移往東京的椿山莊庭園，因此在東京也能欣賞到這些獨具個性的羅漢身影。

欣賞重點

晚年以「斗米庵」自稱的若冲之墓

若冲於寬政十二（一八〇〇）年去世，享年八十五歲。石峰寺境內南側立有若冲的墓以及筆塚，每年九月十日忌日當天，都會舉行「若冲忌」法會。

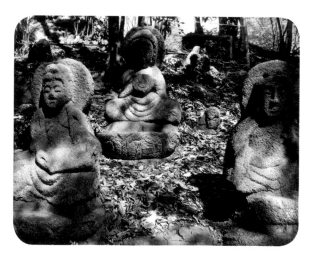

欣賞重點

眾多的石佛構成佛教的八種場面

這些石像群分別呈現了「誕生佛」、「托缽修行」、「賽之河原」、「涅槃場」、「十八羅漢」、「說法場」等佛教場景，靜靜地守候在蜿蜒的小徑旁邊。

欣賞重點

各異其趣的豐富表情

由於是先畫上草稿再請石工雕刻，因此表情相當豐富，且極具若冲的風格，令人會心一笑。有些石像的姿態十分耐人尋味，一一細看也不會厭倦。

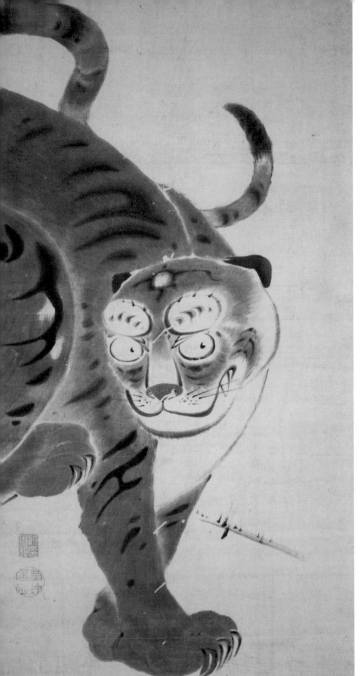

虎圖 (とらず)

雖說若冲的畫作向來著重於細膩的觀察，卻總有一些無法藉由實際觀察描繪的題材，例如鳳凰、麒麟等想像中的生物，以及此圖中的老虎。

包含若冲在內，活躍於十八世紀的京都畫家都是看著來自中國、朝鮮半島的繪畫或毛皮來描繪虎圖。無論是從畫面左側露臉的構圖，還是現實中老虎所沒有的橢圓形眉毛等，都在在顯示本圖是以外國的虎圖為藍本。不過，老虎身上的斑紋是以濃墨描成，腳趾也運用了「筋目描」技法呈現。可見即便沒有基於實際觀察的描寫，我們依然能夠從細節上窺見若冲獨有的特色。

DATA

江戶時代（18世紀）
紙本水墨
112.0×56.6cm
石峰寺藏
展示時期：每年2次（4月／12月）
舉行「伊藤若冲特別展」時展示

宛如一隻體型龐大的貓 表情顯得逗趣可愛

INFORMATION

TEL：+81-75-641-0792
地址：京都府京都市伏見區深草石峰寺山町26
開門時間：9:00～17:00（10～2月底至16:00止）
休館日：請上官網確認
參觀費用：300日圓，兒童200日圓
URL：https://www.sekihoji.com/
交通資訊：京阪電車「深草」站徒步約5分鐘
【收藏作品】〈五白羅漢〉、〈虎圖〉

中國式的龍宮門是黃檗宗的象徵。一心嚮往禪宗的若冲正是在此地度過晚年。

[主要參考文獻]

《特別展覧会 没後200年 若冲 Jakuchu!》圖錄（京都國立博物館）2000年、《伊藤若冲大全》（小學館）2002年、《プライスコレクション 若冲と江戸絵画》圖錄（東京國立博物館、日本經濟新聞社）2006年、《もっと知りたい伊藤若冲》（東京美術）2006年、《BRUTUS（2006年8月15日號）》（MAGAZINE HOUSE）2006年、《異能の画家 伊藤若冲》（新潮社）2008年、《伊藤若冲 動植綵絵 全三十幅》（小學館）2010年、《若冲の衝撃》（小學館）2010年、《若冲百図》（平凡社）2015年、《伊藤若冲 作品集》（東京美術）2015年、《pen（2015年4月1日号）》（CCC Media House）2015年、《若冲への招待》（朝日新聞出版）2016年、《芸術新潮（2016年5月号）》（新潮社）2016年、《若冲 ワンダフルワールド》（新潮社）2016年、《生誕300年記念 若冲》圖錄（日本經濟新聞社）2016年、《ペンブックス23 若冲 その尽きせぬ魅力 》（CCC Media House）2016年、《和楽（2017年7月号）》（小學館）2017年、《日経サイエンス（2017年10月号）2017年》

結語

我在許多地方介紹完若冲後，一定會被問到一個問題：「到底若冲創作了多少作品呢？」而我的回答永遠都是：「我不知道。」

我是真的不知道。我們可以説，荷蘭畫家楊‧維梅爾（Jan Vermeer）的作品在全世界共有三十多幅，但相同情況並不適用於若冲，畢竟在我寫下這篇文章的同時，日本的各個角落肯定依然不斷發掘出新的若冲畫作。

完成〈動植綵繪〉後，若冲曾為了解決出生地京都錦市場的存續危機而以領袖身分四處奔走了7年，除此之外的生涯他都持續投入創作，直到85歲去世為止；因此要掌握他到底畫了哪些畫、創作了多少作品，簡直難如登天。

本書主要介紹了寺院、美術館等公共機構所收藏的若冲作品，若列入個人收藏及美術商管理的作品，數量絕對相當龐大，更何況還有一些是在以美國為主的海外美術館及個人收藏家手中。最近不就剛傳出消息，某跨國企業大老闆收藏了一幅絹本設色的〈鮎圖〉嗎？

若冲畫作所泅泳的大海，既廣且深。如果想要更加深入若冲的世界，不妨先閱讀本書，並造訪各個收藏機構的官網，確認展示期間後前往一探究竟。

相傳若冲曾經説過，等到他死後200年，他的作品才會獲得世人真正的理解。

粹
04

若冲 百年巡禮

知られざる日本に眠る若冲【完全保存版】

監　修	狩野博幸
譯　者	林美琪
執行長	陳蕙慧
行銷總監	李逸文
行銷企劃	尹子麟、張元慧
編　輯	徐昉驊、陳柔君
封面設計	汪熙陵
排　版	關雅云
社　長	郭重興
發行人兼出版總監	曾大福
出版單位	遠足文化事業股份有限公司
地　址	231新北市新店區民權路108-2號9樓
電　話	(02)22181417
傳　真	(02)22180727
電　郵	service@bookrep.com.tw
郵撥帳號	19504465
客服專線	0800221029
網　址	http://www.bookrep.com.tw
Facebook	https://www.facebook.com/saikounippon/
法律顧問	華洋法律事務所 蘇文生律師
印　製	呈靖彩藝有限公司

初版一刷 西元2019年10月
Printed in Taiwan
有著作權 侵害必究

特別聲明：有關本書中的言論內容，不代表本公司/出版集團之立場與意見，文責由作者自行承擔。

SHIRAREZARU NIHON NI NEMURU JYAKUCHUU KANZEN HOZONBAN
© X-Knowledge Co., Ltd. 2017
Originally published in Japan in 2017 by X-Knowledge Co., Ltd. TOKYO,
Chinese(in complex character only) translation rights arranged with X-Knowledge
CO., LTD. TOKYO, through AMANN Co., Ltd. TAIWAN.

國家圖書館出版品預行編目(CIP)資料

若冲百年巡禮：在真實與想像之間，走進江戶天才畫家的奇想世界 / 狩野博幸監修；林美琪譯. -- 初版. -- 新北市：遠足文化, 2019.10 -- 〔粹；4 〕
譯自：知られざる日本に眠る若冲(完全保存版)
ISBN 978-986-508-037-2 (平裝)
1.東洋畫 2.畫冊

946.1706　　　　　　　　　108016409